KB166566

공간력 수업

일러두기

1 한국에도 소개되거나 익히 알려진 인물·문학작품·영화·드라마·회사·건축물·
 공간의 경우 첨자를 따로 적지 않았다.

2 독자의 이해를 돕기 위해 이미지 제목에 지역명 혹은 도시명을 적었다.
 ex 포르투갈 동부의 몬사라즈Monsaraz 마을.

3 도시명은 원어 발음에 맞춰 표기했으나, 일부 도시는 예외적으로 영어식 발음 표기를
 따랐다.
 ex 베네치아 → 베니스

4 이 책에 담긴 모든 사진은 저자가 촬영한 것이다.

공간력 수업

아날로그 문화에 관한
섬세한 시각

박진배

효형출판

"검박한 장소들이 소중한 가치를 간직하고,
오래된 그릇이 맛있는 요리를 담고 있다."

다니엘 오브 베클리스

공간의 품격

인류는 오랜 시간의 흐름 속에서 시대마다 공간을 만들고 그 공간과 어울리며 삶을 이어왔다. 공간은 인간의 원초적인 필요에 의해서 탄생하였고, 이후에 보다 높은 상징과 가치를 얻기 위해 진화해 왔다. 그렇기에 모든 공간은 창안한 사람의 본성과 그 문화권의 속성을 여실히 드러낸다. 그 공간은 셰익스피어의 희곡이 공연되는 극장이나 외딴 섬의 목조 성당, 거리 공연이 생생히 이어지는 광장, 또는 펭귄 출판사Penguin Books의 서적이 진열된 소담한 책방이나 자크 브렐Jacques Brel의 음악이 흐르는 카페일 수 있다. 사람들은 이런 공간을 찾아 새로운 경험을 하게 되고, 자연스레 공간에는 추억과 연륜이 쌓인다. 그렇게 서사를 품은 공간은 비로소 하나의 '장소'가 된다.

그런 장소들은 종종 새롭게 태어난다. 다른 기능으로 쓰이기도 하고, 문학이나 영화의 배경이 되면서 사람들의 발길이 끊이지 않는다. 그래서 공간이 품고 있는 시간의 켜는 우리에게 사고思考의 순간을 선물하고 사색의 즐거움을 가져다 준다. 그런데 이런 장소를 이해하고 즐기는 데는 얼마간의 지식이 필요하다. 이를테면, 건축에 관한 전문적 지식이 아니더라

도 역사나 문화적 소양, 그 장소에 깃들어 있는 사람들의 이야기 같은 것들 말이다.

　이 책은 일상 속의, 우리 주변에 있는 장소들에 관한 이야기다. 좀 더 구체적으로는 그 장소를 즐기고 존중하는 방법에 관한 제안이다. 열린 마음으로 어느 장소가 들려주는 스토리에 귀를 기울이면 그 기억은 훗날 아름다운 추억으로 남을 것이다. 그때의 경험을 풍요롭게 만들어 주는 건 그 장소가 제공하는 서사와 정서다. 타인에 대한 여유 있는 포용과 에티켓은 이타적인 교감을 낳을 것이다. 이것은 흔히 이야기되는 '라이프스타일 Lifestyle'이 아니라, 경우에 맞게 행동하고 품격을 갖추는 태도, 즉 '스타일 인 라이프 Style in Life'다.

　사람들이 모여드는 장소에는 이유가 있다. 그것이 공간이 지닌 힘, '공간력'이다. 그런 공간을 존중하고 그 공간과 대화할 때 우리는 많은 걸 느끼고 경험한다. 낯설고 생소하더라도 이내 친밀하게 다가온다. 그렇게 보내는 하루는 보통 하루보다 의미있고 긴 하루가 될 것이다. 이 책에서 다뤄진 18가지 주제에 담긴 장소들은 다채로운 이야기를 품고 있다. 금방이라도 '인간의 삶'이라는 연극이 시작될 수 있는 무대들이다. 그 공연에 초대를 받아 미지의 장소들이 선사하는 상상력 넘치는 은유의 세계를 탐미하자. 그런 일련의 경험을 통해 독자 여러분 역시 그 공간이 품는 의미를 깨닫기를 바란다.

2023년 5월

박진배

미장 플라스

"모터사이클을 꾸준히 관리하고 수리하지 않으면 여행을 계속할 수 없다." 철학책 『선과 모터사이클 관리술 Zen and the Art of Motorcycle Maintenance』에서 로버트 메이너드 피어시그 Robert Maynard Pirsig가 이야기하는 단순한 진리다.

우리가 손님으로 레스토랑을 방문할 때를 떠올려보자. 예약 시간에 맞춰 도착해 안내 받은 후, 주문한 음식을 먹고 계산하고 나오면 그만이다. 모든 시간을 다이닝홀이라는 공간에서 보내게 된다. 하지만 주방에서 일하는 셰프의 입장은 다르다. 오전에 식재료가 뒷문으로 들어오면 포장을 뜯고 정리한 후, 조리하는 과정을 거쳐 완성된 음식을 접시에 담아 손님에게 대접한다. 하루종일 머무는 공간은 레스토랑 뒤편 주방이다. 외식산업에서는 레스토랑의 홀을 FOH Front of the House, 주방을 BOH Back of the House로 나누고, 직원 채용이나 업무도 분류해서 한다.

1990년대부터 유행하기 시작한 오픈 키친은 이 경계를 살짝 허물었다. 전통적으로 '관계자 외 출입금지'인 주방의 일부를 개방하고, 손님들이 요리가 만들어지는 과정을 구경하도

록 한 것이다. 이는 식재료를 예쁘게 진열하는 '디스플레이 키친'이나 식당을 공연 무대와 같이 꾸미는 '쇼 키친'으로 진화했다. 요즘에는 여기서 한발 더 나아가 주방 내부에 특별 손님을 위한 '셰프 테이블 chef's table'을 마련하는 경우도 있다.

레스토랑에는 손님과 직원 외에 또 다른 이가 있다. 주방과 홀을 모두 책임지는 경영자, 또는 주인이다. 주인은 주방이라는 백스테이지의 조직과 운영을 기반으로 손님을 위해 매일 공연의 무대를 만드는 사람이다. 주인에게는 주방과 홀, 두 공간의 삶이 동시에 실시간으로 존재한다. 실제로 우리 모두의 인생도 그러하다.

백스테이지 문화는 단순하지 않다. 인간관계 역시 복잡하게 얽혀 있어 늘 긴장과 갈등이 공존한다. 서로 질책하는 경우도 생기고, 싫어하는 사람과 어쩔 수 없이 공간을 공유해야 할 때도 있다. 무대에서는 애절한 사랑을 나누는 로미오와 줄리엣이지만, 실제로는 이혼 소송 중인 부부인 경우도 있다. 하지만 무대에 올라서면 이야기가 달라진다. 서로를 격려하고 도와준다. 순간순간 상대방을 띄워주고, 완성도 높은 공연을 위해 모두가 최선을 다한다.

스포츠에는 다른 공연들과 다르게 두 단계의 백스테이지가 존재한다. 라커룸과 벤치다. 라커룸은 첫 번째 백스테이지다. 서로 장난도 치고 말다툼도 하며 희로애락이 교차하는 장소다. 물론 경기 당일의 중요한 작전 지시도 이곳에서 이루어진다. 두 번째 백스테이지는 벤치다. 벤치는 다분히 무대의 성격을 지닌다. 마치 레스토랑의 오픈 키친과 같다. 이곳에서는

비난과 갈등보다는 서로 격려와 응원이 이어진다. 팀 분위기를 띄우는 것이다. 작전타임을 앵글에 담는 카메라도 가능하면 그런 그림을 보여 주려고 한다. 이것이 백스테이지와 무대의 차이다.

레스토랑의 주방이나 스포츠 경기의 벤치, 공연장의 백스테이지를 관찰해 보면 성공적인 공연을 위해 분초 단위로 맡은 역할과 동선을 점검하는 스태프들의 노고를 엿볼 수 있다.

실제로 인생에는 무대와 백스테이지가 동시에 존재한다. 사회학에서는 이를 프론트스테이지 frontstage 와 백스테이지 backstage로 구분해서 설명한다. 프론트스테이지는 패턴화된 일상의 영역으로 타인의 시선을 느끼며, 사회적인 약속이 지켜지는 곳을 의미한다. 그래서 규범이 있으며, 대부분의 사람도 이에 맞춰 행동한다. 반면, 백스테이지는 개인의 영역이다. 옷도 편하게 입고 말투도 자유롭다. 자신의 모습과 진정으로 가까워지는 곳이다. 무엇보다 백스테이지는 프론트스테이지로 나아가기 위한 준비 장소다. 직장은 프론트스테이지, 가정은 백스테이지라고 할 수 있다. 아주 쉬운 예다.

이는 스위스의 언어학자 페르디낭 드 소쉬르 Ferdinand de Saussure가 제시한 랑그 Langue 와 파롤 Parole 의 개념과도 연결된다. 랑그는 사회적이고 체계적인 구조와 약속, 파롤은 개인적이고 구체적인 실현을 의미하는 철학적 용어다. 흔히 문자와 언어, 악보와 연주로 비유된다. 축구로 예를 들면 좀 더 쉽게 이해가 된다. 어느 팀이건 축구를 잘하기 위해 달리기·드리블·패스 등의 기본기와 세트 플레이 등의 각종 팀 전술을

연습하고 훈련을 반복한다. 이것이 랑그다. 하지만 실전에서 팀마다 보여 주는 경기의 스타일은 사뭇 다르다. 프랑스는 아트 사커, 이탈리아는 빗장 수비, 그리고 브라질은 삼바 축구. 이것이 파롤이다.

레스토랑 업계에는 '미장 플라스 Mise en Place'라는 표현이 있다. 집기와 식재료들이 제자리에 정리된, 완벽하게 준비된 상태를 뜻한다. 책임자는 영업 시작을 '집이 열렸다 La Maison est Ouverte!'고 알린다. 연극에서도 공연 전 관객이 입장하기 시작하면 무대 뒤에서 같은 표현으로 신호를 한다. 공연자는 백스테이지의 대기실에서 나와 발걸음을 옮긴다. 무대에 올라가기 직전, 비스듬히 객석을 힐끔 쳐다본다. 정연하게 앉아 있는 관객들의 진지한 표정이 눈에 들어온다. 첫발을 딛는 순간 조명이 비추고 관객의 시선은 일제히 공연자에게 꽂힌다. 이제 오랜 연습을 거쳐 만들어진 동작을 표현할 시간이다. 무언가를 보여 주어야 할 무대가 바로 앞에 있다. 오늘 공연의 성공은 그동안 쉬지 않고 반복했던 리허설만이 보장해 줄 수 있다. 자신의 진실을 보고 발견하기 위해서는 백스테이지에서 최선을 다하면 된다. 그리고 그것을 은유하는 것이 '삶'이라는 공연이다.

독자들에게 : 공간의 품격 6

여는 글 : 미장 플라스 8

레슨 1 공간을 탐미하는 법

스토리 01 골목길 플라뇌르 16

스토리 02 호텔의 멋 34

스토리 03 커피숍, 카페, 커피 하우스 48

스토리 04 모두가 평등한 장소 64

스토리 05 명장면의 한 꿋 78

스토리 06 비밀의 공간 96

레슨 2 품격 있는 디자인을 위하여

스토리 07 공공디자인 116

스토리 08 재생의 미학 134

스토리 09 리테일 미디어 152

스토리 10 자투리의 활용 164

스토리 11 시간의 디자인 176

스토리 12 여백의 미 192

레슨 3 존중할 때 얻는 것들

스토리 13 책의 향기 208

스토리 14 패션 에티켓 226

스토리 15 빈티지의 아름다움 240

스토리 16 수제의 감성 252

스토리 17 배움의 장 264

스토리 18 공연과 도시 278

추천의 글 1 : 에티켓에 관한 섬세한 시각 290

추천의 글 2 : 문명인의 책 294

레슨 1

공간을 탐미하는 법

작은 공간들이

나름의 규칙을 가지고 작동할 때

도시는 '지극한 매혹'으로 다가온다

도시의 시각적 풍요로움을 온전히 즐기는 데는 골목만 한 공간이 없다.
핵심은 불규칙성이다. 폭도 넓지 않고 들쭉날쭉하지만 닫힌 공간과 열린
공간의 대비가 있다. 결코 단조롭지 않은 풍경이 이어진다.
미적 관능주의를 추구하기에 최적의 장소다.

골목길 플라뇌르 :
뒷골목의 겸손한 생활을 보고 내면의 깊이를 찾아라

자본주의에 무관심해져라

몇 해 전 도쿄에서 한식연구가 한복진 교수와 저녁 식사를 했다. 식사를 마치고 그는 "나는 숙소로 돌아갈 테니, 젊은 분들은 '긴부라' 하다가 가세요."라며 인사했다. 긴부라 銀ブラ. 제2차 세계대전 패망 직후 커피가 비싸던 시절, 일본 부유층들이 긴자 銀座에서 커피를 마시고 뒷골목을 배회하던 행태에서 유래한 단어다. 말 그대로 긴자를 흐느적거리며 다니는 것이다. 요즘은 긴자 뒷골목을 산책하고 구경한다는 뜻으로 쓰인다.

이런 행위를 뜻하는 원조 단어가 있다. 프랑스어 플라뇌르 flâneur 다. 1840년대 시인 보들레르 Charles Baudelaire가 처음으로 쓴 표현이라고 알려져 있다. 그 개념은 독일 철학자 벤야민 Walter Benjamin의 글에서도 찾을 수 있다. 에드거 앨런 포의 『군중 속의 사람』에도 등장한다. '길거리 신사의 유모차'라는 뜻으로, 사실 다른 나라 말로 번역이 잘 안 된다. 의역하자면 '거리를 배회하는 산책자', '골목을 천천히 거닐며 풍경을 감상하는 행위' 정도의 뜻이다. 플라뇌르는 근대 사회가 도래하면서 생겨난 개념이다. 번잡한 도시를 거닐되 끊임없이 소비를 부추기고 유혹하는 자본주의에 대해서는 무관심한 상태로 다니는 것을 의미한다. 그래서 대로변을 벗어나 뒷골목의 평범

한 삶을 들여다보고 내면의 깊이를 찾는 행위다. 플라뇌르를 주제로 쓴 책도 많이 출간됐다. 단어가 예술적이고 보헤미안 느낌을 줘서 그 이름을 딴 전시나 레스토랑, 건축사무실 그리고 카페, 와인 브랜드도 있다.

플라뇌르를 하면 도시 미학을 관찰하는 데 도움이 된다. 무엇보다 도시의 시각적 풍요로움을 온전히 즐기는 데는 골목만 한 공간이 없다. 넓고 휘황찬란한 대로변에서 느낄 수 없는 독특한 질감과 감성이 존재하기 때문이다. 핵심은 불규칙성이다. 건물이나 담벼락, 발코니의 줄은 맞는 경우도, 아닌 경우도 있다. 창호나 문짝은 제각각이다. 이게 매력이다. 폭도 넓지 않고 들쭉날쭉하지만, 닫힌 공간과 열린 공간의 대비가 있다. 초미니 광장이 생기기도 하고, 몇 단의 계단과 완만한 경사지도 있다. 결코 단조롭지 않은 풍경이 이어진다. 미적 관능주의를 추구하기에 최적의 장소다.

골목길은 처음 만들어진 시점부터 현재까지 그다지 바뀌지 않는 공간이다. 세계의 많은 도시는 이런 골목길의 가치를 깨닫고 보존하려는 노력을 기울이고 있다. 필라델피아는 1703년부터 그 역사가 시작된, 미국에서 가장 오래된 엘프레스 골목 Elfreth's Alley을 대표 유산으로 홍보하고 있다. 영화 〈미드나잇 인 파리〉에서 과거로 시간여행을 떠나는 포털도 파리의 뒷골목이다.

철저하게 관찰자가 되어라

아마도 세계에서 가장 유명한 골목길은 영국 요크York에 있는 샘블스 The Shambles일 것이다. 영화 〈해리포터〉에는 주인공들이 벽난로 안으로 차례차례 들어가 마법 주문을 외우고선 녹색 섬광과 함께 사라지는 장면이 있다. 잠시 후 공간 이동을 통해 도착하는 다이애건 앨리 Diagon Alley의 모티브가 된 실제 장소가 바로 여기다. 14세기부터 15세기 사이에 지어진 스물일곱 채의 중세 건축물이 잘 보존된 거리다. 무려 9백 년의 역사를 자랑한다. 구불구불한 골목 바닥은 커다란 조약돌로 마감돼 윤기가 나고, 양옆으로는 통나무로 지지되는 목조 건축물이 연결돼 있다. 골목이 좁아 어떤 곳에서는 양팔을 뻗으면 양옆의 건물을 손으로 만질 수 있다. 건물 상부가 1층보다 돌출되어 있어 창문을 열면 건너편 이웃과 대화도 가능하다.

샘블스는 원래 '상점 정면의 선반'을 뜻하는 앵글로 색슨계 단어인데, 후에는 의미가 바뀌었다. 지금은 '노천 도축장'이나 '육류시장'을 뜻하기도 한다. 이름대로 과거 이 골목 뒤편에는 도축 공간이, 도로 면으로는 푸줏간들이 모여 있었다. 길이가 짧고 폭도 넓지 않지만, 매우 기능적으로 설계된 골목이다. 좁은 폭에 비해 건물이 높은 편이라 골목에는 하루종일 그늘이 진다. 이는 냉장시설이 없던 시절, 상점 앞에 걸어 놓은 생고기를 시원하게 저장하기에도 유리했다. 지금도 몇몇 건물의 창틀에는 고기를 걸었던 고리가 매달려 있다. 건물에 면한 보도는 약간 올라와 있고 도로 면은 아래쪽으로 기울어져, 도축

때 동물의 피가 자연스럽게 한쪽으로 흘렀다. 비가 자주 오는 날씨 덕에 바닥의 피는 자연스럽게 씻겨 내려갔다. 〈해리포터〉 영화 덕분에 지금은 전 세계 관광객이 즐겨 찾는 명소로 자리 잡았다.

차량이 진입할 수 없는, 그리고 도시 재생의 파괴로부터 살아남은 골목을 걷는 것은 아날로그로만 맛볼 수 있는 지적인 놀이다. 사람과 문화가 어우러지는 거리를 만들었다면 도시 디자인의 3분의 1은 잘한 것이다. 뒷골목이 재미있다면 그 도시의 내공은 남다른 것이다. 파리와 런던은 이 둘 모두에 해당한다. 훌륭한 환경디자인은 누구나 소소한 것을 즐길 수 있도록 돕는 디테일에 있다. 그리고 이건 아주 오랫동안 신념을 지켜온 사람들의 후손이 향유할 수 있는 자산이다.

플라뇌르의 핵심은 철저하게 관찰자의 입장이 되는 것이다. 다른 개체의 삶에 끼어들지 않고 객관적으로 관망하며, 그 자체를 존중하는 자세다. 마치 아프리카 초원에서 사람은 동물의 세계에 절대 개입해서는 안 된다는 원칙과 같은 것이다. 골목은 보통 사람의 공간이다. 눈에 잘 띄지 않지만 나름의 주인이 있다. 골목길에 면한 주택에 사는 사람들은 아침에 바닥을 쓸고, 가게 주인은 화분이나 의자를 내다 놓는다. 작은 공간이지만 주변을 깨끗하고 아름답게 유지하려고 노력한다. 여기저기 어슬렁거리다 앉아 있는 고양이나 벽면에 놓인 자전거도 골목의 주인이다. 이 공간은 그들의 살롱이다. 플라뇌르를 하는 우리는 잠시 들르는 손님일 뿐이다. 존중하는 마음으로 잘 감상하고 떠나면 된다.

골목길에서는 군중을 만날 일이 없다. 중요한 일이 많은 바쁜 사람들은 우회하지 않기 때문이다. 이곳은 누구와의 약속 장소도 아니다. 그래서 우연히 마주치는 모두가 여유롭다. 서로 말을 하지 않지만, 스치는 모습만 봐도, 눈빛만 주고받아도 나름 좋은 시간을 보내는 걸 알 수 있다. 이곳에서 예의는 필수다. 손에 든 휴대폰은 비행기 모드로 바꾸는 게 좋다. 자신의 산책도, 타인의 산책도 방해하지 않기 위해서다.

목적 없이 흐트러지게 걸어라

'도시를 보는 최고의 방식'이라는 플라뇌르는 조깅이나 쇼핑처럼 목적이 있는 발걸음이 아니다. 산보처럼, 그야말로 흐트러지는 걸음이다. 일상의 패턴에서 벗어나 바닥 질감을 느끼며 도시의 미로를 탐험하는 것이다. 전문가처럼 디코딩할 필요도 없다. 그저 아마추어로서, 보이는 것과 느껴지는 것을 즐기면 된다. 처음에는 표면적인 것만 보이겠지만, 시간이 지나면 매력의 깊이가 더해지는 순간이 온다.

골목길 걷기의 매력은 순간순간에 집중할 수 있다는 점이다. 특별하고 이색적인 경험은 없지만 소소한 것들로 채워져 있어 충분히 다채로운 풍경들을 만나게 된다. 골목길은 사실 많은 이야기를 품은 장소다. 서로 마주 보는 연인, 중년들의 차분한 대화, 자신을 알아보는 이웃 강아지의 반가운 꼬리침이 연극 무대의 한 장면 같다. 골목은 그런 퍼포먼스가 어울리

는 무대다. 인생의 많은 경우에 소소한 것이 큰 성취를 능가하는 기쁨을 준다. 예기치 않게 빵 굽는 냄새를 맡거나 예쁘게 꾸며진 상점 입구를 만나는 일도 있다. 아주 행복한 순간이다. 그럴 때는 목적 없는 발걸음이 작은 가게나 커피 하우스를 향하기도 한다. 그 휴식도 플라뇌르에 포함된다. 어느 시점에, 어느 곳에서 쉬었다 가는 것도 우리 인생을 닮았다. 분명한 것은 그렇게 향하는 곳이 대로변 스타벅스나 샤넬 매장은 아니라는 점이다.

영화 〈마이 페어 레이디〉에 나온 〈당신이 사는 이 거리에 On the Street Where You Live〉 노래 가사처럼, 어떤 거리는 새삼스럽게 특별하게 다가올 수 있다. 안 보이던 라일락 나무가 보이고, 새 소리도 귓가를 맴돌면서 이제까지 느끼지 못하던 감정이 샘솟는다. 그런 감각적인 순간 속에 예술적 감성이 무르익는다. 이렇게 목적 없이 걸을 때 사업 아이디어나 철학적 깨달음이 다가올 수도 있다. 무엇보다 그 과정 자체를 즐기면 그걸로 충분하다.

플라뇌르는 긴 시간과 많은 비용을 들이지 않고 누릴 수 있는 지적 유희다. 이는 어떤 행태의 설명을 위해 만들어진 단어가 개념으로 자리를 잡은 것이다. 이건 세상과 호흡하는 좋은 방법이다. 대로변에서 골목길로 접어드는 순간만큼은 일상의 번잡함을 뒤로하고 자신에게 집중하는 시간이다. 오늘은 자동차 열쇠를 집에 두고 아주 유유히 골목을 거닐며 하루를 보내자. 거기에 시대를 초월한 가치가 존재한다. 플라뇌르 중에 '레종 데트르 Raison d'être, 존재의 이유'가 떠올랐다면 이는 스

스로에게 최고의 선물을 주는 순간일 것이다.

영화 〈일 포스티노〉에서 시를 쓰고 싶다고 묻는 집배원 청년에게 파블로 네루다가 해준 말이다. "바닷가를, 가능하면, 천천히 걸으면서 관찰하게."

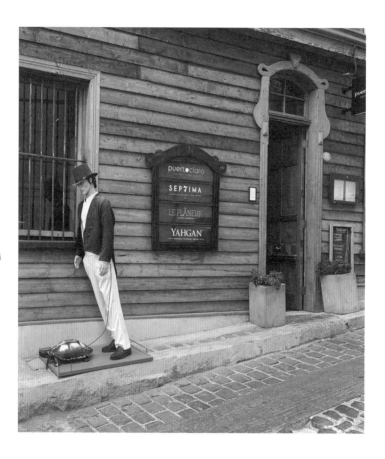

칠레 발파라조Valparaiso**의
플라뇌르**Flâneur **카페 입구.**

플라뇌르의 어감 때문인지 그 이름을 딴 브랜드가
더러 있다. 레스토랑, 카페는 물론 와인 브랜드
중에도 그 이름을 찾을 수 있다.

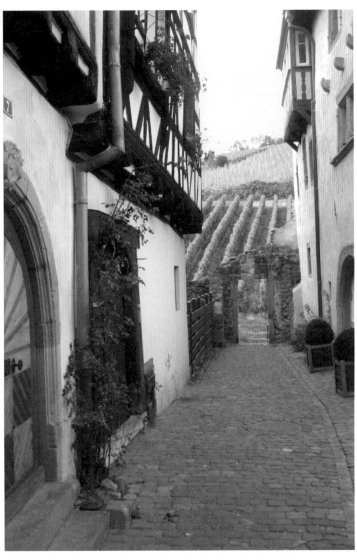

프랑스 알자스 지방 리크위르Riquewihr.

골목의 폭이 넓지 않고 들쭉날쭉하다. 그 덕에
닫힌 공간과 열린 공간의 대비가 있다. 대로변에
존재하지 않는 골목 특유의 감성이 느껴진다.

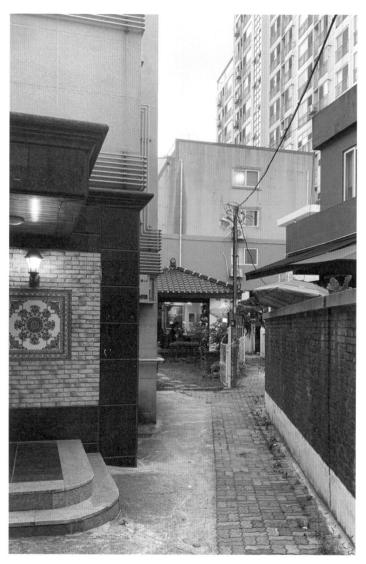

대전 구도심.

건물이나 담벼락·창호·문짝이 제각각인 점이
매력이다. 그 핵심은 불규칙성이다.

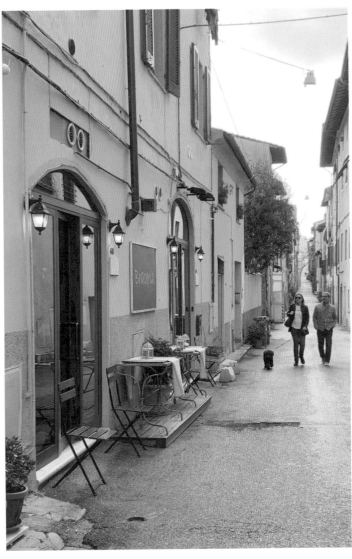

이탈리아 루카Lucca**의
피에트라산타**Pietrasanta **마을.**

골목길은 미적 관능주의를 추구하기에 최적의
장소다. 결코 단조롭지 않은 풍경이 이어진다.

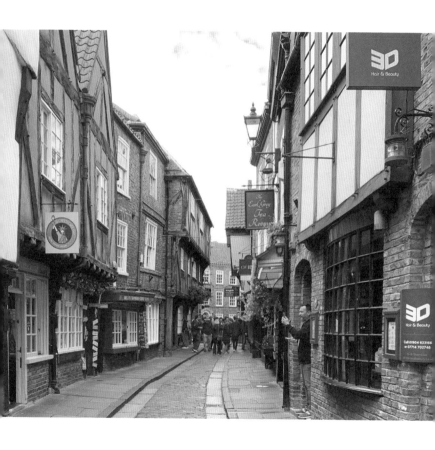

영국 요크York**의 샘블스**The Shambles.

〈해리포터〉 영화 속 다이애건 앨리의 모티브가 된 실제 장소다. 영화 덕에 세계에서 가장 유명한 골목 중 한 곳이 됐다.

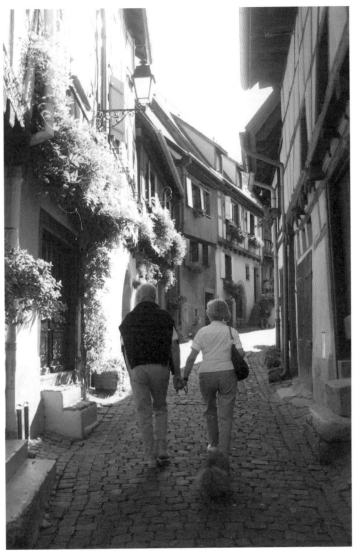

프랑스 알자스 지방 에퀴샤임Equisheim .

골목에서는 타인을 위한 배려가 필수다. 손에 든
휴대폰은 비행기 모드로 바꾸는 게 좋다. 자신의
산책도, 타인의 산책도 방해하지 않기 위해서다.

프랑스 프로방스 지방 루마랭Loumarin **마을.**

가게 주인은 화분이나 의자를 골목길 어귀에
내다 놓는다. 그리고 주변을 깨끗하고 아름답게
유지한다.

덴마크 리베Ribe**.**

보이지 않지만 골목에는 나름의 주인이 있다.
여기저기 어슬렁거리다 앉는 고양이나 벽면에 기대
놓은 자전거도 골목의 주인이다.

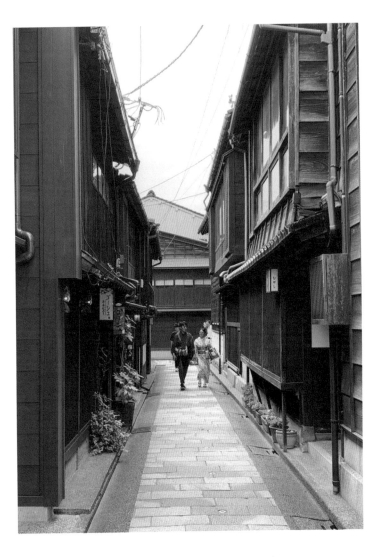

일본 가나자와金沢.

골목길에서는 군중을 만날 일이 없다. 중요한 일이
많은 바쁜 사람들은 우회하지 않기 때문이다.
그래서 우연히 마주치는 사람들은 모두 여유가
있다.

스페인 빌바오Bilbao .

강아지의 반가운 꼬리침이 연극의 한 장면 같다.
골목은 언제라도 근사한 무대로 변신할 수 있다.

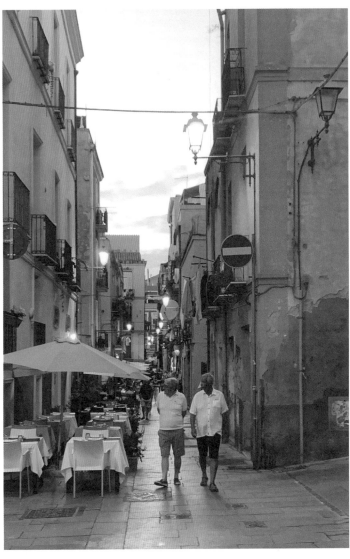

이탈리아 사르데냐 섬 칼리아리Cagliari.

골목에서 특별하고 이색적인 경험을 할 수 있는
건 아니다. 주로 소소한 것들로 채워져 있다. 이런
곳에서 다양한 풍경들을 만나게 된다.

아무리 훌륭한 호텔도 손님에게는 타지의 숙소일 뿐이다.
그래서 '집 떠난 집'이라는 표현처럼 심리적 편안함을 주려는 노력이 필수다.
고객에게 친숙한 환경을 경험하게 해 줘야 한다.
자신이 살던 마을, 뛰어놀던 광장, 느티나무나 정육점, 이발소와 같이
좋은 기억을 지닌 마을의 은유를 호텔에서 느낄 수 있는 까닭이다.

호텔의 멋 :
좋은 기억을 품은 공간과 그 은유를 읽어라

작은 마을처럼

부동산 투자회사에서 활동했던 배리 스턴리히트Barry Sternlicht
가 1980년대 말 스타우드Starwood 그룹을 창립했다. 호텔 체
인들을 합병하는 과정에서 그는 세심하게 객실 디자인을 비교
분석했다. 그리곤 대부분 객실 가구 배치와 이미지에 차이가
없다는 것을 발견했다. 직감적으로 그는 디자인만이 다른 호
텔과 차별화할 수 있는 수단이라고 생각했다. 곧바로 스턴리
히트는 월드World, 웹Web, 우먼Woman 등을 상징하는 'W호
텔'을 만들었다.

　　"디자인은 나의 정열이다."라는 말을 좋아한 그는 1998년
뉴욕에 개관한 첫 W호텔의 리셉션 데스크 위에 그린 애플을
담아두었다. 신선함·자연·평온을 연상시키는 이미지는 대부
분 긍정적이다. 사과를 한 입 베어 물었을 때의 맛과 청량감은
마티니 칵테일이나 음료·캔디·마카롱의 단골 소재다. 정물화
대상처럼 고요하게 있는 연두색 사과지만 그 효과는 어마어마
했다. 시각을 집중시키는 역할은 물론 호텔 분위기를 살리는
데도 만점이었다. 게다가 누구나 요청하면 기꺼이 사과를 나
누어 주었고, 자연스럽게 서비스가 되면서 고객 만족도는 올
라갔다.

이후 다른 호텔들은 물론 레스토랑과 상점에서도 그린 애플 장식은 자주 모방되고 유행했다. 스턴리히트는 그린 애플의 팬이다. 그의 이런 성향은 당시 유행하던 자연주의, 미니멀리즘 흐름과 함께 공간 디자인에 잘 스며들었다. '55세 고객을 35세처럼 느끼게 만든다'는 W호텔의 분위기는 시대의 요구를 정확하게 읽고 이를 탁월한 감각으로 반영한 창업자의 비전으로 완성됐다.

여행객들에게 잠자리와 식사를 서비스하는 호텔은 많은 사연과 스토리를 간직하게 된다. 그런 까닭으로 〈베스트 엑조틱 메리골드 호텔〉, 〈귀여운 여인〉, 〈그랜드 부다페스트 호텔〉 등 많은 영화가 호텔을 배경으로 한다. 회사의 명운이 걸린 비즈니스, 낭만적인 시간, 편안한 휴식 등 저마다의 사연으로 사람들은 호텔을 찾는다. 이런 요구를 만족시켜야 하는 호텔은 흔히 '환대 산업의 꽃'으로 표현된다. 그 기능을 위한 인테리어 디자인과 쾌적한 분위기, 섬세한 서비스까지 환대 산업의 필수 요건들이 집약된 공간이기 때문이다.

아무리 바쁜 상점이나 레스토랑도 영업시간이 끝나면 문을 닫는다. 하지만 호텔은 24시간 열려 있다. 한밤중이나 이른 새벽에도 좋은 또는 꺼림칙한 일이 벌어질 수 있다. 그래서 호텔은 축소된 마을과 같다.

'옛날 옛적 어느 마을에…'로 시작하는, 어린 시절 읽었던 동화 속 작은 마을을 떠올려보자. 입구에서 멀지 않은 곳에 광장이 있고, 거리가 나뉘며 마을회관·교회·우체국·법원 등의 건물이 나온다. 외곽 쪽으로는 집들이 나열돼 있다. 호텔의 공

간 구성은 이런 배치를 따른다. 마을의 중심 광장은 로비, 길거리는 복도, 기타 공공건물은 영업장이다. 마을 공원이나 텃밭은 호텔 정원과 허브 텃밭으로, 도서관·미술관·공연장은 각각 서재·갤러리·로비에 놓인 피아노로 축소돼 만들어진다. 미팅룸은 마을회관, 객실은 주택에 해당한다. 마을 광장처럼 호텔 로비에는 자연스럽게 사람들이 모이고 교류한다. 어두운 거리에 늦게까지 불을 밝히며 사람들을 반기는 마을의 작은 술집처럼, 호텔 구석에 있는 바는 외로운 손님을 위해 자리를 비워 놓고 기다린다. 재미있는 점은 실제 마을에 있는 도서관·레스토랑·약국·빵집·세탁소·미용실·상점 등의 장소들도 호텔에 그대로 있다는 것이다. 그래서 '어떤 호텔인가?'는 '어떤 마을인가?'라는 은유적인 상상을 불러온다. 우리는 예쁘고 깨끗하며 사람들이 친절한 마을을 선호한다.

　　여기서 한 가지 생각해 볼 점이 있다. 호텔에는 "그 호텔!" 하면 생각나는 유명한 공간이 하나쯤 있어야 한다는 것이다. 이 역시 어떤 마을에 가면 역사적인 장소나 미술관 또는 박물관, 유명한 정원, 특별한 축제나 볼거리가 풍부한 길거리가 있는 것과 유사하다. 영화 〈여인의 향기〉에서 알 파치노가 가브리엘 앤위와 탱고를 추던 뉴욕 피에르Pierre 호텔의 '코틸리온 룸 Cotillion Room', 헤밍웨이가 즐겨 찾았다는 파리 리츠Ritz 호텔의 바, 시인 로버트 프로스트가 〈가지 않은 길〉을 구상했다는 버몬트 주의 웨이벌리 인Waverly Inn 객실, 퀘백 시티 샤토 프론티낙 Château Frontinac 호텔의 '숙녀의 방', 라스베이거스 벨라지오Bellagio 호텔의 실내정원이나 런던 사보이 Savoy 호

텔의 '아메리칸 바' 등이 그런 공간이다. 이곳들은 마을의 명소처럼 사람들을 끌어들이는 역할을 한다.

어째서 호텔 디자인이 마을의 배치와 구성을 따를까? 아무리 훌륭한 호텔도 손님에게는 타지의 숙소일 뿐이다. 그래서 '집 떠난 집'이라는 표현처럼 고객에게 편안함을 주려는 호텔 측의 노력이 있어야 한다. 그 방법으로 고객에게 친숙한 환경을 구현한 것이다. 고객이 살던 마을, 뛰놀던 광장, 마을 어귀의 느티나무, 하굣길에 보던 이발소같이 좋은 기억을 품은 공간과 그 은유를 호텔에서 느낄 수 있는 까닭이다.

라이프스타일을 구매하는 곳

근사한 외관과 화려한 실내 인테리어, 유명 셰프가 요리하는 레스토랑과 아늑한 객실은 껍데기에 불과하다. 본질은 호텔이 선사하는 라이프스타일에 있다. 어느 호텔에 묵고 싶은 까닭은 그곳만의 라이프스타일이 있기 때문이다. 호텔의 핵심은 장소가 아니라 경험이다. 고객은 객실이나 음식, 사우나를 돈 주고 사는 게 아니다. 그 이미지를 산다. 이미지는 호텔에 대한 고객의 가치 평가다. 그 바탕에 서비스와 디자인이 깔려 있다. 고객 한 사람 한 사람을 기억하면서 친절한 서비스를 베푸는 직원들의 환대는 잘 드러나지 않는 비밀스러운 매력이다. 어디서나 제공하는 정형화된 서비스를 넘어선, 작은 것이라도 기대하지 못한 서비스를 베푸는 것이 호텔의 경쟁력이다. 고

객은 디테일에 감동한다. 그리고 그 디테일은 고객의 기억에 남아 두고두고 대화거리가 된다. 디테일에 쏟는 정성과 수준은 좋은 호텔에 빠질 수 없는 요건이다.

'호텔계의 미슐랭'인 를레 앤드 샤토 Relais & Châteaux 는 파리에서 남부 해안 휴양지를 잇는 국도 주변의 시골 호텔 8곳을 선정하면서 1954년 시작됐다. 이 조직에는 오늘날 전 세계 68개국 6백여 호텔이 회원으로 등재돼 있다. 하나의 브랜드로 운영되는 체인이 아닌, 모두 개인 소유 호텔이다. 회원이 되고 그 타이틀을 유지하려면 3백 가지가 넘는 기준과 정기적인 암행 심사를 통과해야 한다. 지역이나 건축양식의 제한은 없어서 시골 농가를 리모델링한 숙소, 수도원을 개조한 건물, 아프리카 초원의 텐트, 중세의 성을 개조한 와이너리 호텔 등 그 형태가 이채롭다.

를레 Relais 는 프랑스어로 '시골의 숙박업소'를 뜻한다. 여행길 중간에 묵으면서 우편 업무도 보고 지친 말 馬을 바꾸던 곳을 뜻했다. 거기서 유래한 표현이 릴레이 Relay Race, 즉 계주다. 과거 시골 곳곳에 남아 있던 를레가 호텔로 탈바꿈한 것이다. 샤토 Château 는 옛 영주들의 성 城이다. 프랑스혁명 당시 귀족의 잔재라며 훼손됐던 건물들이 복원돼 오늘날 호텔로 쓰이고 있다.

를레 앤드 샤토가 추구하는 럭셔리는 개성 character, 배려 courtesy, 평온함 calm, 매력 charm, 음식 cuisine 등 다섯 'C'를 기본 철학으로 삼는다. 여기에 지역의 역사와 문화를 반영하는 디자인과 전문적이고 빈틈없는 서비스는 필수다. 많은 를레

앤드 샤토에서는 주인이 직접 손님을 맞는다. 프랜차이즈 호텔의 형식적인 서비스가 아닌 개인적이고 친밀한 서비스, 매뉴얼 응대가 아닌 마음에서 우러나오는 환대를 느낄 수 있다. 를레 앤드 샤토는 오늘날 '제10의 종합예술'이라 불리는 여행에 '품격'이라는 가치 기준을 제시한다.

고객으로서 호텔을 이용할 때는 나름의 에티켓이 필요하다. 우선 낯선 방문객이라는 생각을 지니는 게 중요하다. 마을을 지키고 가꾸는 사람들처럼, 호텔에도 원만한 운영과 청결한 시설 관리에 신경쓰는 사람들이 있다. 보이지 않는 곳에서 시설을 점검하고, 정원을 가꾸고, 객실과 영업장을 청소하고 손님을 기다리는 직원들이다. 이들에게 고마움을 느끼는 것은 손님으로서의 예의이자 호텔을 즐기는 방법이다. 여행할 때, 모르는 마을을 방문할 때는 아무래도 신세를 지게 마련이다. 손님이 직원들을 존중한다면 이들의 진심 어린 환대를 받을 수 있다. 물론 다른 손님에 대한 존중도 필수다.

많은 사람이 호텔을 찾는 건 자신들의 선택이라고 생각한다. 하지만 진정으로 고객이 돼 서비스를 받고 호텔의 문화와 라이프스타일을 즐기는 사람은 제한돼 있다. 재미있는 점은, 관계의 시작은 고객이지만 궁극적으로는 호텔이 고객을 고른다는 것이다. 어울리지 않는 고객은 걸러지고, 호텔은 차츰 품격을 지닌 고객층을 만들어 간다. 그 고객은 훗날 자신이 머문 호텔을 이야기할 것이다. 이런 호텔은 우리에게 영감을 불러일으키고 우리를 사랑에 빠지게 한다. 살고 싶은, 나에게 어울리는 마을이 자연스럽게 정해지는 것과 같은 이치다.

호텔은 다른 나라, 다른 도시를 방문할 때 잠시 머물다 떠나는 곳이다. 버나드 쇼 George Bernard Shaw 의 말처럼 호텔에 머문다는 것은 '일상으로부터 벗어남'이다. 최소한의 짐으로 간소한 일상을 보낼 수 있는 라이프스타일의 경험이기도 하다. 호텔은 늘 낯선 방문자를 맞이한다. 그러면서 수많은 사람의 추억과 사연이 쌓여 간다. 호텔이 매일 마중과 배웅을 되풀이하는 과정에서 외로움이 쌓이는 건 그 인연이 짧기 때문일 것이다. 이 세상에 잠시 머물다 가는 삶도 마찬가지다. 호텔에서 잠시 머무는 시간을 즐길 수 없다면 인생의 순간도 즐기기 어려울 것이다.

"나는 수많은 궁전과 대통령 관저를 방문해 보았다.
하지만 호텔에 앉아서 여유 있게 커피를 마시는 것만큼
즐거운 경험은 별로 없었다."

– 조세핀 베이커

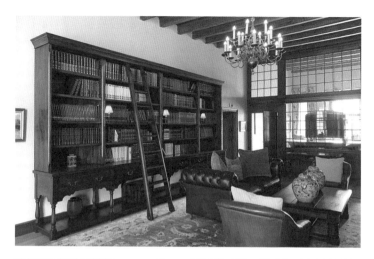

남아프리카공화국 스텔렌보스Stellenbosch**의 랜저랙**Lanzerac **호텔.**

호텔 서재는 마을 도서관의 축소판이다. 투숙객은 언제든 이곳에 내려와 책의 향기를 느끼며 휴식을 취할 수 있다.

영국 린드허스트Lyndhurst**의 라임 우드**Lime Wood **호텔.**

마을에 공원이 있다면 호텔에는 정원이 있다. 아름답게 가꾼 정원은 호텔의 멋을 끌어올린다.

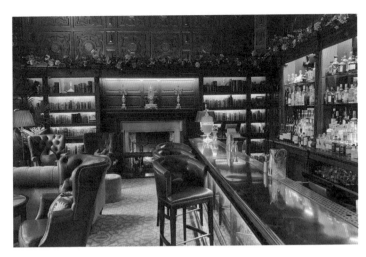

영국 리폰Ripon**의 그랜틀리 홀**Grantley Hall **호텔.** 구석에 있는 조용한 바는 모든 불빛이 꺼진
길거리에서 유일하게 사람들이 모여 어울리는
선술집과 같다. 외로운 손님을 위해 자리를 비워
놓고 기다린다.

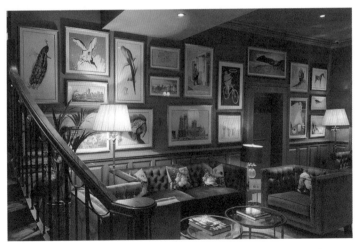

이 호텔 라운지는 마을의 미술관이 축소된 듯
갤러리 기능을 갖췄다.

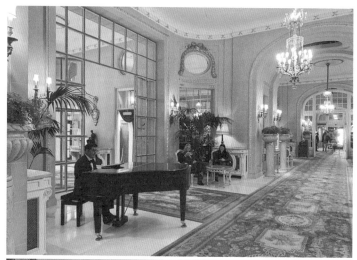

런던 리츠Ritz **호텔 로비.**

마을의 공연장은 호텔 로비에 놓인 피아노로
은유된다. 아름다운 음악이 흐르는 호텔 로비는
품격 있는 무대가 되곤 한다. 마을을 지키고 가꾸는
사람들이 있는 것처럼 호텔에도 운영과 관리에
힘쓰는 직원들이 있다.

이탈리아 아레초Arezzo**의
일 팔코니에레**Il Falconiere **호텔.**

호텔에서의 하루는 마을에서의 하루처럼 건강한
아침에서 시작된다. 직원들의 친절한 응대는
정겨운 이웃의 아침인사와 같다.

프랑스 르와흐Loire**의 도멘느 데 오 드 르와흐**
Domaine des Hauts de Loire **호텔.**

고객이 직원의 수고를 존중한다면 진심 어린
환대를 받을 수 있을 것이다. 환대를 받았다면,
고마움의 표시로 가벼운 눈인사나 목례로
화답하는 게 좋다.

프랑스 부르고뉴Bourgogne 지방
베르나르 루아조Bernard Loiseau 호텔.

이 호텔의 웰컴 기프트 중에는 지역 특산물인
호두가 있다. 작아도 예상치 못한 서비스를
제공하는 게 좋은 호텔의 특징이다.

캘리포니아 주 소노마Sonoma **지역
빈트너즈**Vintners **호텔.**

아름다운 조경은 고객의 마음을 설레게 한다. 잘
꾸민 정원에는 새들이 놀러온다. 자연이 만들어 낸
선율이 호텔에 울려 퍼진다.

프랑스 보졸레Beaujolais **지방
샤토 드 바뇰**Chateau de Bagnols **호텔.**

자신이 살던 마을과 어릴 적 추억을 간직한
느티나무같이 좋은 기억을 떠올리게 하는 공간
디자인을 호텔에서도 느낄 수 있다.

비엔나의 커피 하우스와 다른 커피숍들의 차이를 생각해 본다.
요즘 에스프레소 바라는 형태의 커피전문점들은 최상의 맛을 추출하고자
노력한다. 손님에게 제공하는 건 음료가 전부인 경우가 많다.
손님을 위한 마음이나 환대, 세심한 배려는 적다.
어떤 경험이나 문화의 깊이와 멋을 느끼기란 어려울 것이다.

커피숍, 카페, 커피 하우스 :
카페는 하나의 세계이고 보헤미아다

카페의 존재 이유

헤밍웨이는 우리에게 세 종류의 카페가 필요하다고 했다. '책이나 신문을 읽으며 혼자 시간을 보내는 카페, 친구나 지인을 만나는 카페, 그리고 연인과 가는 카페.'

커피를 팔고 마시는 공간은 커피숍, 카페, 커피 하우스 등으로 불린다. 17세기 말 런던을 시작으로 파리, 베니스, 비엔나 등에 커피 하우스들이 생겨나기 시작했다. 18세기 말에 이르러서는 그 수가 도시마다 천여 곳이 훌쩍 넘었다. 초창기에는 커피를 주로 팔았고, 점차 식사나 주류도 메뉴에 더해졌다.

예전부터 커피 하우스에는 '커뮤니티 테이블 community table'이라는 단체용 좌석이 있었다. 단골들은 이 테이블에 앉거나 주변에 모여 책을 읽고 토론을 즐겼다. 이런 장소에서의 대화를 기반으로 소식지가 만들어지고, 더 발전해서 신문이 되기도 했다. 이 전통은 오랫동안 이어져, 지금도 유럽이나 미국의 카페 중에는 입구 가까운 쪽에 단체석을 두는 곳이 많다.

영국의 커피 하우스는 초창기에는 간이우체국 역할도 했다. 자루를 걸어 놓고 일정량의 편지가 모이면 배달하는 서비스를 제공한 것이다. 이런 통신 기능은 꽤 오랫동안 커피 하우스 문화로 이어졌다. 성격은 조금 다르지만, 1980년대 신촌 독

수리 다방 입구 메모판도 비슷한 역할을 했다. 휴대폰이 없던 시절, 약속시간과 장소, 간단한 메모를 주고받는 아날로그 메신저였다.

제2차 세계대전 이후 유럽 커피 하우스의 전통이 세계로 번져갔다. 미국의 경우 뉴욕, 보스턴, 시애틀 같은 보헤미안 도시들을 중심으로 나름의 카페 문화가 만들어졌다. 특히 '옆 테이블의 대화에만 귀를 기울여도 배울 게 있고 유식해진다'는 미국 대학가의 커피 하우스들은, 자유로우면서 특유의 지적인 분위기를 풍겼다. 패전 직후 일본에서 커피는 소수만이 즐길 수 있는 기호 음료였다. 당시 부유층 젊은이들은 도쿄 긴자의 커피 하우스에서 커피를 마시고 거리를 배회하곤 했다. 긴부라 문화다. 요즘도 일본 도시의 옛 골목에는 수십 년 된 커피 하우스들이 옛 모습을 간직한 채 영업을 계속하고 있다.

우리나라에는 커피가 비교적 늦게 들어왔다. 그래도 1950년대 이미 진국에 수백여 곳의 다방이 있을 정도로 성행했다. 초창기에는 인스턴트 커피에 설탕과 분말 크림을 첨가한, 오늘날 '다방 커피'라고 부르는 형태가 일반적이었다. 한쪽에는 어항이 있고, 의자는 흰 천으로 덮여 있었으며, 동전을 넣고 운수를 점치던 기계 겸 재떨이와 팔각성냥이 테이블에 놓인 게 다방의 전형적인 모습이었다. 경제 성장 이후 1980년대에는 신촌·방배동·압구정동 등에 고급 카페들이 생겨나기 시작했다. 당시 카페에는 '비엔나 커피'라는 메뉴가 있었다. 비엔나라는 도시와 커피가 결합돼 문화적으로 각인된 재미있는 현상이었다.

세계무형문화유산이 된 커피 하우스

비엔나의 첫 커피 하우스는 1683년 터키군이 남기고 간 원두 자루를 보관한 상인에 의해 시작됐다. 그 상호가 '블루 보틀 Blue Bottle'이다. 오늘날 샌프란시스코를 기반으로 한 유명 글로벌 기업이 쓰는 그 이름이다. 340년 역사만큼 비엔나에는 유서 깊은 커피 하우스가 즐비하다. 작가들의 사랑방이던 카페 첸트랄 Cafe Central, 구스타브 클림트를 비롯한 예술가들의 아지트였던 카페 무제움 Cafe Museum, 초콜릿 케이크가 유명한 카페 자허 Cafe Sacher 등이 대표적이다. 프로이트·카프카 등 비엔나 커피 하우스를 찾던 유명인은 헤아릴 수 없을 정도로 많다. 세계 음악의 수도답게 요한 슈트라우스 Johann Strauss II 와 모차르트·베토벤·슈베르트가 커피 하우스에서 연주를 했다. 유명 인사들이 자주 드나들었지만, 귀족을 위한 공간이거나 폐쇄적인 곳은 아니었다. 노동자를 비롯해 서민들도 언제든지 이용할 수 있었다.

비엔나의 커피 하우스에는 몇몇 특징이 있다. 샹들리에 조명 아래 흰 대리석 테이블, 토네트 Michael Thonet 디자인의 곡목 曲木 의자가 놓여 있다. 한편에는 여러 언어로 된 신문들이 놓여 있고, 누구나 가져다 볼 수 있다. 웨이터들은 정장이나 턱시도 차림이다. 커피는 물 한 잔과 함께 제공된다. 커피 맛을 보기 전에 입안을 헹구라는 의미다. 언제나 클래식 음악이 흐르고 저녁 시간이면 라이브로 피아노 연주를 하는 곳도 있다. 들어서자마자 이미 '우리는 커피를 어떻게 서비스해야 하는지

안다'는 이 공간의 메시지와 격조를 느낄 수 있다. 그리고 방문자 누구나 그 격格에 맞게 행동하기를 은근하지만 친절하게 강요 받는다.

비엔나 시민에게는 자신만의 커피 하우스가 있다. 여기서 간단한 식사는 물론, 세계 최고의 맛을 자랑하는 케이크도 즐길 수 있다. 종이컵은 없다. 이 도시의 커피 문화는 아침에 픽업해서 일터로 달려가는 게 아니다. 이동하면서 마시는 것도 아니다. 오래 앉아 있어도 괜찮다. 커피 한 잔 시켜 놓고 몇 시간 동안 글을 쓰다 보면 어느새 음료는 마티니나 와인으로 바뀌어 있다. 웨이터들이 눈치를 주거나 방해하는 일은 없다. 손님을 살피다가 필요할 때 알맞은 서비스를 제공한다. 단골은 '스탐가스트 stammgast'라고 부르는데, 웨이터들은 이들이 즐겨 시키는 메뉴와 선호하는 자리를 잘 알고 있다. 그 자리를 예약석으로 맡아 두는 경우도 많다.

1980년대에 오면서 이탈리아 에스프레소를 기반으로 만든 현대식 커피숍들이 등장했다. 밀라노의 커피숍을 벤치마킹한 미국의 스타벅스는 자신들만의 스타일을 만들었다. 이전부터 있었던 각 나라 고유의 카페들은 옛것으로 치부되기 시작했고, 줄지어 문을 닫았다. 스타벅스는 고급 원두를 사용한 커피를 소개했을 뿐이지만, 결과적으로 이전의 커피 문화를 잊어버리게 했다. 이건 단지 책이나 신문이 노트북으로 바뀌고 커피잔이 종이컵으로 바뀐 것만을 의미하는 게 아니었다.

비엔나의 커피 하우스도 예외 없이 이런 영향을 받았다. 세계대전 때 많은 커피 하우스가 파괴된 이후 또 겪는 위기였

다. 하지만 1983년, 비엔나 커피 하우스의 탄생 3백 주년을 맞으면서 시 당국은 자신들의 전통을 되살렸다. 그리고 옛 명성을 이어가고자 질質과 격을 유지하기 위한 노력을 계속했다. 2011년 유네스코는 비엔나 커피 하우스를 세계무형문화유산으로 지정했다. 세계에서 유일한 예다. 비엔나는 커피에 진심이다. 유네스코가 정의한 대로 커피 한 잔 값으로 품격 있는 시간을 경험하는 곳이다.

비엔나의 커피 하우스와 다른 커피숍의 차이를 생각해 본다. 요즘 에스프레소 바 형태의 커피 전문점들은 원두에서 최상의 맛을 추출하고자 한다. 원두 구입, 로스팅, 드립 방식 등 모두 좋지만, 손님에게 제공하는 건 결국 한 잔의 음료뿐이다. 손님을 위한 마음이나 환대, 세심한 배려는 찾아보기 어렵다. 거기에 어떤 경험이나 문화가 존재하기는 어렵다. 커피숍에서 커피만 판다면 편의점과 다를 게 없다. 종이컵에 담은 커피를 공원 벤치에 앉아 마시는 것만 못하다. 그것이 커피숍과 커피 하우스의 차이점이다.

지식인의 권리를 추구하는 공간

카페 문화를 말할 때 빼놓을 수 없는 또 하나의 도시는 파리다. 파리지앵 대부분은 호텔 방보다 약간 더 큰 아파트에 거주한다. 부유층은 집 안에 '팔러parlor' 같은 접객용 공간이 있지만, 대부분은 그렇지 못하다. 그래서 자연스레 가까운 카페를 이

용한다. 파리에만 만 곳이 넘는 카페가 있다. 카페는 파리지앵들의 거실이자 응접실이다. 아늑한 환경에서 책을 읽고 글도 쓸 수 있다. 커피 한 잔은 사교의 매개이자, 고독과 독서의 동반자다. 카페는 일반적으로 커피나 차, 디저트를 즐기는 곳으로 알려져 있지만 간단한 식사를 하기에도 괜찮다. 카페는 동네마다 있고 보통 하루종일 연다. '내가 가고 싶을 때, 내가 먹고 싶은 것을, 내가 원하는 곳에서 먹는다'는 파리지앵들의 라이프스타일을 반영한 것이다. 보통 자신만의 카페가 있고, 웨이터는 단골들의 이름을 기억한다. 이곳의 서비스는 느리다. 하지만 여기서는 빨리 먹는 게 아니라 잘 먹는 게 중요하다. 식사하다 남은 와인을 마시기 위해 치즈를 주문하고, 또 그 치즈를 끝내기 위해 와인을 더 마신다.

54 역사적으로 보면 정치적, 사회적으로 혼란했던 20세기 초반, 파리에서 카페가 번성하기 시작했다. 당시에는 집회 허가를 얻으려면 절차가 복잡했고 시간도 오래 걸렸다. 때문에 사람들은 카페에 모여 종종 열띤 토론을 했다. 정치와 철학을 주제로 논쟁이 벌어지고, 문학작품이 쓰였으며, 예술적 아이디어와 영감이 오감을 자극했다. 이곳에서 레닌과 엥겔스가 더 좋은 세상을 꿈꾸었고, 카뮈가 『이방인』을 썼으며, 사르트르와 생텍쥐페리, 헤밍웨이는 삶에 대한 통찰을 글로 옮겼다. 이곳을 아지트로 삼던 작가들은 자기 작품을 소개해 줄 출판사를 찾았고, 피카소와 세잔느는 새로운 전시를 계획했다. 파리의 카페들은 수많은 문학작품과 회화의 단골 소재가 됐으며, 공연의 배경이 됐다. 이런 전통을 바탕으로 파리의 카페들

은 전 세계 카페 문화의 기본 틀을 만들었다.

　파리의 유명한 카페들은 센강 남쪽에 많다. '북쪽 La Rive Droite은 소비하고, 남쪽 La Rive Gauche은 생각한다'는 표현처럼 남쪽에는 소르본 대학을 비롯해 많은 도서관과 서점이 있다. 그리고 철학과 문학, 예술적 분위기의 중심에 카페가 있다. 여기서 카페는 소비하는 곳이 아니고 생각하는 곳이다. 카페는 많은 작가와 예술가를 눈뜨게 했다. 스스로 지식인이 될 권리를 추구하는 자들의 공간인 것이다. 이곳에는 고뇌·유머·슬픔·낭만·유혹과 같은 삶의 언어들이 존재한다. 카페를 사랑한 작가들의 이야기와 흔적이 지금도 곳곳에 남아 있다.

　파리가 선사하는 최고의 장면은 카페에 앉아서 밖을 바라보는 것이다. 거리에는 멋쟁이들이 지나간다. 마치 패션쇼를 보는 것 같은 즐거움 속에 어느 순간 나만의 세계에 몰입된다. 카페에 앉아 있는 사람들은 파리를 구경하는 것이 아니다. 자기 자신을 보고 있는 것이다. 책이 아니라 생각을 읽고 마음을 읽는 것이다. 카페에 앉아 있으면 이 도시가 화답한다. 무엇보다 카페에서는 완전한 내가 될 수 있다.

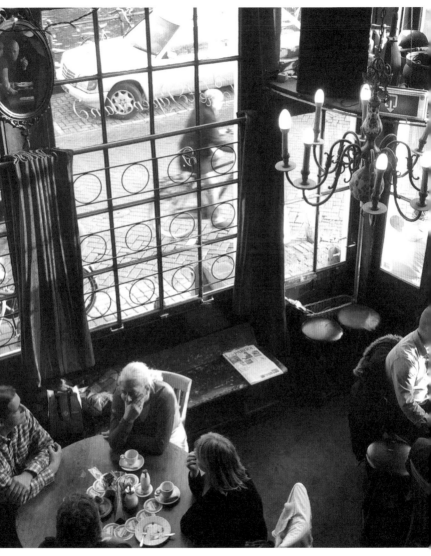

네덜란드 암스테르담 브라운 카페Brown Cafe.

17세기 말 런던을 시작으로 파리, 베니스, 비엔나 등 유럽의 주요 도시에 커피 하우스들이 생겨나기 시작했다. 초창기에는 커피를 주로 팔았고, 점차 간단한 식사나 주류도 판매했다.

뉴욕 맨해튼 카페 에드가Cafe Edgar.

"옆 테이블의 대화에만 귀를 기울여도 배울 게 있고 유식해진다."는 말처럼 미국 대학가의 커피 하우스들은 특유의 자유롭고 지적인 분위기를 풍긴다.

비엔나 카페 자허Cafe Sacher .

초콜릿 케이크가 유명한 곳이다. 비엔나 사람들은
모두 자신만의 커피 하우스가 있다. 보통
웨이터들은 단골이 선호하는 테이블을 잘 알고
있어 예약석으로 미리 맡아 두기도 한다.

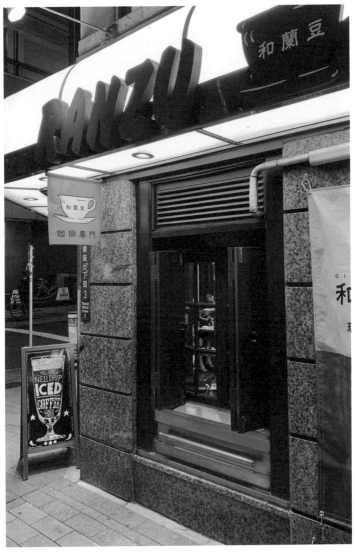

도쿄 긴자銀座 **커피 하우스 란주**Ranzu.

요즘에도 긴자 같은 옛 골목에는 수십 년 된 커피 하우스들이 옛 모습을 그대로 간직한 채 영업을 계속하고 있다.

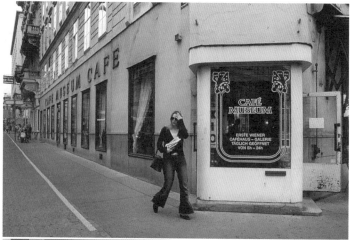

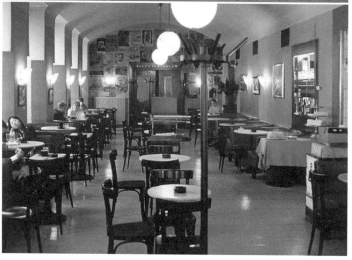

비엔나 카페 무제움Cafe Museum .

1899년에 개업했다. 구스타브 클림트를 비롯한
예술가들의 아지트로 애용되던 커피 하우스다.

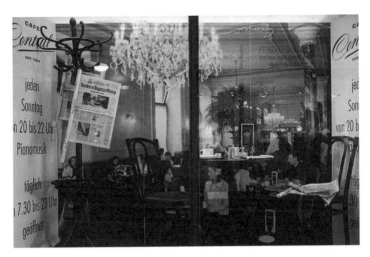

비엔나 카페 첸트랄Cafe Central.

1876년에 문을 열었다. 공간 한 편에는 여러 언어로 된 신문들이 배치되어 누구나 읽을 수 있다. 프로이트, 카프카 등 비엔나 커피 하우스를 즐겨 찾던 명사들은 헤아릴 수 없을 정도로 많다.

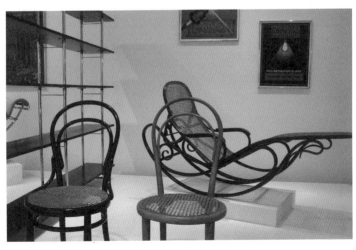

뉴욕 현대미술관MoMA**에 전시된 곡목**曲木 **의자.**

마이클 토네트가 디자인한 의자다. 이런 형태의 의자가 비엔나 커피 하우스의 상징이다.

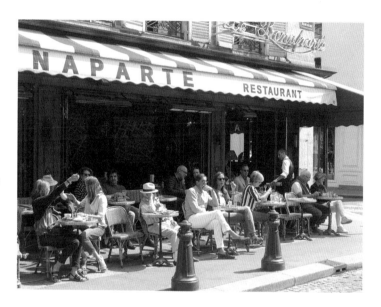

파리 보나파르트Bonaparte **카페.**

파리의 경관 중 으뜸은 카페에 앉아서 바라보는
길거리 풍경이다. 거리에는 멋쟁이들이 지나간다.
패션쇼를 보는 것 같은 즐거움의 순간은, 어느새
보는 이를 자신만의 세계로 몰입하게 한다.

파리 어느 카페에서.

헤밍웨이는 햇볕이 밝게 비치는 파리의 카페에
앉아 있는 아름다운 여성을 쳐다보며『파리는
날마다 축제A Moveable Feast』를 썼다. "지금 이
순간만큼은 저 여인은 나의 것이다. 이 카페도
나의 것이다. 파리도 나의 것이다."

세상에 만들어진 대부분 공간은 이용자를 차별한다.
부유한 사람은 좋은 집에 살고, 고급 호텔을 애용하며,
비싼 레스토랑에 드나든다. 타고 다니는 자동차도, 비행기 좌석도 다르다.
백화점과 수퍼마켓, 심지어 병원에서조차 빈부에 따라 방문객이 구분된다.
하지만 모든 사람이 평등하게 이용하는 공간이 있다.
바로 박물관, 미술관, 동물원 그리고 도서관이다.

모두가 평등한 장소 :
포용과 배려는 올바른 삶을 제시한다

도서관의 의미

뉴욕 공공도서관에서 가까운 거리에 라이브러리 호텔Library Hotel이 있다. 도서관을 테마로 한 이 호텔은 1만 2천여 종의 서적을 보유하고 있다. 로비와 투숙객 라운지 등 실내 곳곳은 책으로 장식돼 있다. 이제는 추억이 되다시피 한 듀이 십진법 분류 Dewey's Decimal System에 따라 객실은 층마다 주제별로 나뉘어 있다. 사회과학은 3층, 인문과학은 8층, 역사는 9층… 이런 식이다. 여기서 끝이 아니다. 방마다 세부 영역으로 구분된다. 7층을 예로 들면, 701호는 건축, 702호는 회화, 704호는 사진, 706호는 공연예술이다. 각 방에는 관련 전공 서적들이 수십 권씩 진열돼 투숙객이 열람할 수 있다.

　일과에 틈이 없는 기업인·정치인·방송인 등 유명 인사들의 조찬 회동을 '파워 브렉퍼스트Power Breakfast'라고 부른다. 그 전통을 시작한 곳은 뉴욕 리젠시Regency 호텔의 레스토랑 라이브러리다. 매일 아침 기업의 빅딜과 정치적 결정이 이뤄지며, 사회적 이슈가 형성되는 모임이 열린다. 이 공간 내부는 아담한 서재처럼 꾸며져 있다.

　프랑스의 인테리어 디자이너 자크 가르시아Jacques Garcia가 설계한 뉴욕 노매드NoMad 호텔의 '라이브러리 바'에서 고

객들은 천장과 벽면을 가득 메운 책들에 둘러싸여 커피와 술을 마신다. 아트북으로 유명한 프랑스의 애슐린 Assouline 출판사는 스타우드 그룹과 협력해 호텔 로비에 '애슐린 라운지'를 운영하고 있다. 미술품 같은 책들이 서재에 전시된 풍경이 세인트 레지스 St. Regis 같은 특급 호텔의 분위기와 잘 어울린다. 성공적인 상호마케팅 mutual marketing으로 평가받고 있다.

이처럼 요즘 호텔의 로비나 바를 도서관이나 서재 테마로 장식하는 추세는 유행을 넘어 거의 필수가 됐다. 소비를 선도하는 상업 공간들이 책을 읽고 공부하는 장소인 도서관의 모습을 흉내 내는 게 다소 모순적이기는 하다. 얼핏 1970년대 우리나라 주택의 거실마다 빠지지 않고 책장 한쪽에 꽂혀 있던 브리태니커 백과사전을 연상시키기도 한다. 그렇다면 도대체 어떤 연관이 있는 걸까? 도서관을 테마로 한 공간들의 유행, 과연 이런 현상의 본질은 무엇일까?

우리가 거주하는 집을 비롯해 세상에 만들어진 대부분 공간은 이용자를 차별한다. 부자는 좋은 집에 살고, 고급 호텔을 애용하며, 비싼 레스토랑에 드나든다. 타고 다니는 자동차도, 비행기 좌석도 가진 부에 따라 다르다. 백화점과 슈퍼마켓, 심지어 병원에서조차 방문객이 구분된다. 하지만 모든 사람이 평등하게 이용하는 공간이 있다. 바로 박물관, 미술관, 동물원 그리고 도서관이다. CEO도 아이들을 데리고 동물원에 오고, 노동자도 아이와 손을 잡고 박물관을 찾는다. 아무리 부자여도 미술관에 그들만을 위해 특별히 마련된 감상 공간이 있는 것도 아니고, 도서관도 마찬가지로 특별 좌석이랄 곳이 없다.

박물관·미술관·동물원·도서관의 공통점은 민주주의다. 역사적으로 도서관은 민주주의의 발전에 기여해 왔다. 누구나 책을 접하고 지식을 얻음으로써 무엇이 정의롭고 인간다운 것인지를 인식하고 실현해 왔던 것이다. 진리 탐구의 열정이 담긴 곳이자 문화의 심장인 도서관은 늘 방문객을 평등하게 받아들인다.

꽤 오래전 미국 인디애나 주의 작은 도시에 레스토랑 한 곳이 문을 열었다. 채식 전문점이었다. 재미있는 점은 이 식당 메뉴에 스테이크가 포함돼 있다는 것이다. 스테이크 전문점에 채식 메뉴는 어색한 일이 아니지만, 채식 전문 레스토랑에 스테이크 요리가 있다는 건 의아하다. 이유는 간단했다. 혹시 일행 중에 있을지 모르는, 채식을 싫어하는 손님을 위한 배려였다. 포용의 개념이다.

인형의 여정이 담은 메시지

포용의 개념이 감동적인 퍼포먼스로 실현된 예가 '리틀 아말 Little Amal'이다. '여정 The Walk'이라는 프로젝트를 위해 제작된, 열 살 난민 소녀를 형상화한 대형 인형이 2021년 7월부터 유럽 12개국, 9천 킬로미터를 여행했다. 아랍어로 '희망'을 뜻하는 아말은, 전쟁으로부터 어린이의 권리를 보호해야 한다는 것과 '우리를 잊지 말아 달라'는 메시지를 전한다. 전쟁에서 잃어버린 어머니를 찾고자 새 보금자리를 향해 걷는 이 인형의

여정을 세계인들이 응원했다. 영국의 스톤헨지부터 프랑스의 에펠탑, 전쟁 중인 우크라이나를 거쳐 뉴욕에 이르렀다. 맨해튼 5번가의 성 패트릭 대성당St. Patrick's Cathedral에서 아말 인형은 성직자와 시민들을 만났다. 인형이 어린이와 포옹하고 손을 잡는 장면에서는 모두가 눈시울을 붉혔다.

'아말은 기차역에서 사람들을 만나고 학교에서 아이들과 어울리면서 무슨 생각을 했을까?' '영국 옥스퍼드의 식물원에서 신데렐라를 만난 아말은 꿈을 이룰 수 있을까?' 사람들이 이렇게 생각한 건 의인화에 성공했기 때문이다. 아말을 만든 건 남아프리카공화국의 핸드 스프링 퍼펫 컴퍼니Hand Spring Puppet Company다. 연극 〈워 호스War Horse〉의 말 인형을 제작한 회사다. 아말의 긴 이동거리를 고려해 지속가능성에 방점을 뒀다. 또, 섬세한 움직임을 위해 등나무, 탄소섬유 같은 가벼운 소재를 썼고, 손동작과 얼굴 표정의 변화를 위해 특별한 장치를 고안했다. 퍼펫puppet으로 불리는 공연용 인형의 핵심은 관중과의 교감이다. 그리고 퍼펫 마스터는 이를 잘 아는 베테랑이다. 백발의 마스터는 아말 인형 안에서 수백 명 관중의 동작과 눈빛을 읽으며 아말을 정확하게 움직인다. 하지만 그를 포함하여, 인형의 양손을 움직이는 운전자들은 관객에게 보이지 않는다. 사람들이 인형을 하나의 존재로 믿기 때문이다. 아말 인형을 크게 제작한 까닭은 '아주 커서 무관심하기 어렵게…', '이 세상이 이 큰 소녀만큼 성숙했으면…' 하는 바람에서라고 한다.

지역 전통을 존중한 건축

'갈매기의 땅'이라는 뜻의 칠로에 Chiloe는 칠레 남단, 파타고니아가 시작되는 곳에 있는 군도다. 이곳에 수천 년 전부터 여러 부족이 살았는데, 1567년 스페인 정복자들이 살게 되면서 문화가 융합되기 시작했다. 그중 대표적인 사례가 1608년 예수회 선교사들이 와서 짓기 시작한 성당 건물들이다.

선교사들은 유럽의 성당처럼 짓고 싶었지만, 대리석 같은 석재도, 정교한 손재주가 있는 기술자도 구할 수 없었다. 기댈 수 있었던 건 오직 섬에 널린 나무와, 목조 선박을 만들던 섬사람들의 손재주뿐이었다. 그래서 나무를 건축재로 쓰고, 배를 조립하고 만들던 원주민의 기술을 활용해서 성당을 지었다. 그 결과, 주류 건축양식이 지역 공예기술과 결합한 토속 건축 vernacular architecture이 탄생했다. 종탑과 경사진 지붕, 대칭 구조의 파사드와 아치형 출입구는 신고전주의나 네오고딕 양식으로, 볼트vault 천장은 둥근 배의 바닥을 뒤집은 형태로 건축됐다. 내부는 투박한 목공과 원주민들이 자주 쓰는 원색의 칠로 장식했다.

오랜 세월 많은 성당이 화재나 홍수로 파괴됐다. 현재 섬에 남아 있는 성당 60여 채 가운데 16채가 유네스코 문화유산으로 지정돼 있다. 성당은 보통 침수를 피하기 위해 언덕 위나 뱃사람들의 이정표 역할을 위해 해변을 바라보는 위치에 지어졌다. 그 중 아차오 Achao 마을에 있는 산타 마리아 Iglesia Santa Maria de Loreto는 1754년 만들어진, 섬에서 가장 오래된 목조

성당이다. 성당 앞 광장에는 벤치가 여러 개 놓여 있다. 미사를 보러 실내로 들어오는 신도뿐 아니라 답사나 관광 목적으로 성당을 바라보려는 사람을 배려한 마음이 깃든 것이다. 신을 향한 숭배와 영적인 삶을 추구하는 것이 종교다. 그러면서 지역 사회를 포용하는 모습은 이상적이다. 여행 중 일요일 오전에 안쿠드Ancud 마을을 지나갈 일이 있었다. 허름한 목조 성당으로 주민들이 조용히 하나둘씩 들어가는 모습이 눈에 들어왔다. 풍경은 소박했지만, 그 장면은 매우 인상적이었다.

종교는 삶을 반성하게 하고 남을 배려할 수 있게 인도한다. 종교 없이 현세의 부귀영화만 좇는 나라의 국민에 비해 훨씬 건강하고 정직한, 그리고 올바르게 사는 법을 제시해 줄 수 있다. 이를 위해서는 타 종교에 대한 인정과 존중이 바탕이 되어야 한다. 인간은 성숙할수록 관대해지고, 사회와 국가는 발전할수록 포용력이 넓어진다. 우리도 한때 전 세계의 포용을 바라던 시절이 있었다. 이제는 우리가 다른 종교와 문화 그리고 세계를 포용할 때다. 그러기 위해서는 스스로의 내면에 포용의 개념이 뚜렷하게 자리해야 한다. 포용은 이 시대의 코드다.

"포용은 포용의 주체도 포용한다
Inclusion includes includers."

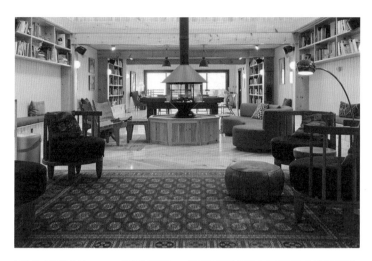

뉴욕 주 스크리브너스Scribner's **호텔의 라운지.** 실내를 편안한 서재 테마로 장식했다. 목재 배경의
인테리어 덕분에 아늑하고 아기자기한 느낌이
난다.

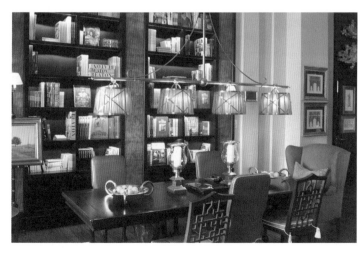

이탈리아 피렌체 세인트 레지스St. Regis 무심한듯 벽면에 걸린 그림과 미술품처럼 예쁜
호텔 로비의 애슐린Assouline **라운지.** 디자인의 책들이 호텔 분위기와 잘 어울린다.
성공적인 상호마케팅의 예다.

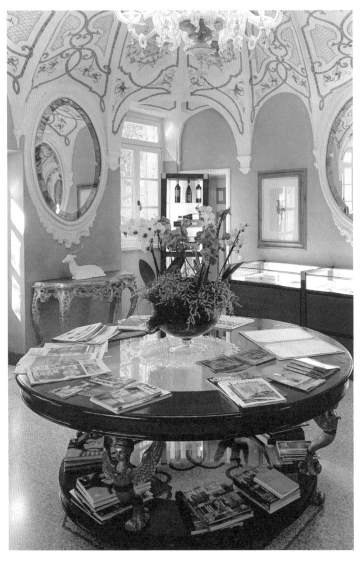

이탈리아 베네토Veneto **지역**
를레 산 마우리치오Relais San Maurizio **호텔**
라이브러리.

호텔의 일부 공간을 도서관이나 서재 테마로
장식하는 것은 유행을 넘어 필수 코스가 됐다.
소비를 추구하는 상업 공간들이 도서관을 흉내
내는 모습이 다소 아이러니하다.

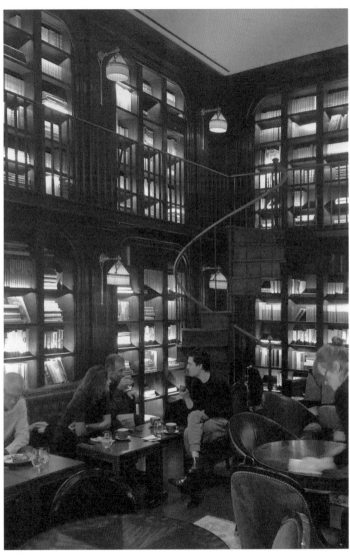

뉴욕 맨해튼 노매드NoMad **호텔**
라이브러리 바.

벽면을 가득 메운 책들로 장식된 공간에서
고객들은 커피와 술을 즐긴다.

뉴욕 공공도서관New York Public Library **앞 계단.** 역사적으로 도서관은 민주주의 발전에 크게
기여해 왔다. 누구나 책을 접하고 지식을
얻음으로써 무엇이 정의롭고 인간다운
것인지를 인식하게 했다.

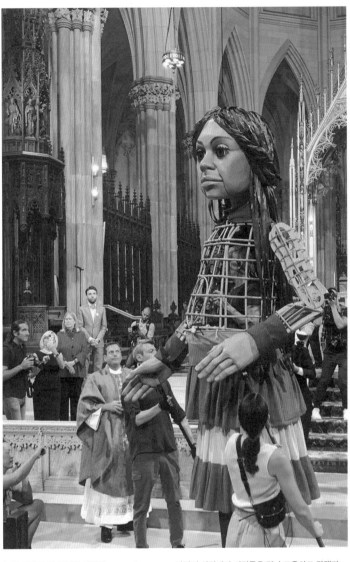

뉴욕 맨해튼 성 패트릭 대성당St. Patrick's Cathedral 을 찾은 리틀 아말. 아말이 성직자와 시민들을 만나 포옹하고 관객과 손을 맞잡는 장면에서 누구나 눈시울을 붉혔다.

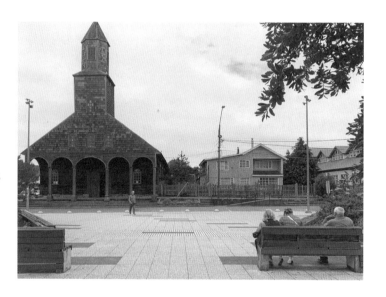

칠레 칠로에 섬 아차오Achao 마을에 있는
산타 마리아 성당Iglesia Santa Maria de Loreto.

성당 앞 광장의 벤치는 모두를 포용한다. 미사를
보러 오는 신도뿐 아니라 건축 답사나 관광
목적으로 방문한 외지인들의 쉼터로도 쓰인다.

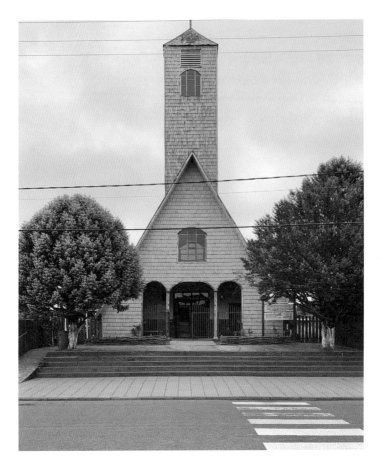

칠레 칠로에 섬 쿠라코 데 벨레즈Curaco de Vélez
마을 산토 유다스 성당Iglesia Santo Judas Tadeo **.**

높은 종탑은 뱃사람들에게 이정표 역할을 했다.
스페인 문화와 원주민의 목조 기술이 융합된
것을 엿볼 수 있다. 이 지역 특유의 건축
양식으로 발전했다.

감명 깊게 본 영화나 드라마 속 한 장면을 경험하기 위해 사람들은
수고로움을 마다하지 않는다. 감독이 꿈꾸며 영감을 받고,
창의적인 시간을 보낸 공간을 직접 체험하는 것이다.
이는 내가 알지 못했던 특별한 세상을 배우는 일이다.
그러면서 그 장소에 대한, 또 그곳을 발견하고 그 장면을 소개한
안목에 존경심이 일게 된다.

명장면의 한 끗 :
연출된 장면은 안목의 집합체다

한 끗을 만든 배경들

영화 〈로컬 히어로〉는 스코틀랜드 해안가의 작은 마을 페난 Pennan을 배경으로 한다. 영화 속 장면 연출을 위해 제작진은 마을에 있는 호텔 페난 인 Pennan Inn 맞은편에 빨간색 전화부스를 설치했다. 건축가 길버트 스콧 Sir Giles Gilbert Scott이 디자인한, 너무도 유명한 영국의 아이콘이다. 소품이므로 촬영 후 철거됐는데, 주민들과 팬들의 빗발치는 요구로 1989년에 다시 갖다 놓았다. 요즘에도 여행자들이 찾아와서는 이 전화부스 안에 들어가 영화 주인공처럼 전화를 걸며 사진을 찍는다.

어떤 장소가 영화 배경으로 등장하면서 지역 명물이 되고, 끊임없이 방문객을 끌어들이는 사례는 꽤 많다. 이런 곳들만 소개하는 웹사이트도 여럿이고, 특정 신 scene의 배경을 답사하는 사람도 많다. 영화 스태프들은 장면 구상을 위해 적합한 장소를 찾고, 거기에 스토리를 입혀 새로운 장소로 탄생시킨다. 당연히 연출된 배경은 극적이고 아름답다. 그래서 그 장소를 찾아가면 저절로 영화에 이입된다.

영화 배경으로는 유명 건축가의 작품이 선택되는 경우가 많다. 그린 앤 그린 Greene & Greene 형제가 디자인 설계한 패서디나 Pasadena의 갬블 하우스 Gamble House는 〈백 투더 퓨쳐〉

에, 프랭크 로이드 라이트가 설계한 로스앤젤레스 에니스 하우스 Ennis House 는 〈블레이드 러너〉에, 그리고 루이스 칸이 디자인한 라 호야 La Jolla 의 솔크 인스티튜트 Salk Institute 는 리처드 기어가 주연한 〈미스터 존스〉, 에로 사리넨이 설계한 뉴욕 TWA 터미널은 이안 Lee Ang 감독의 〈결혼 피로연〉에 배경으로 등장했다. 건축사에 길이 남을 이런 유명한 건축물들을 이미 알고 있는 전문가라면 반가움에, 잘 모르는 관객이라면 건축물의 아름다움에 감상의 만족도가 높아진다.

영화에 도시의 랜드마크가 등장하는 건 흔한 일이다. 로마 콜로세움·파리 노트르담 성당·런던 국회의사당이나 워털루 브리지·뉴욕 엠파이어스테이트 빌딩이나 센트럴 파크 등이 대표적이다. 하지만 이런 곳들은 원래부터 유명했지, 영화 때문에 알려진 곳은 아니다. 반면 영화의 성공으로 재조명되는 건축물들이 종종 있다. 1세기경 사막에 지어진 요르단 페트라의 알 카즈네 Al-Khazneh 신전은 세계문화유산이지만 〈인디아나 존스: 최후의 성전〉에 등장하면서 바야흐로 세계적인 명소가 됐다. 영화가 개봉된 후 그곳을 방문하는 여행 상품도 부쩍 늘었다. 영국 옥스퍼드에 있는 그리스도 교회 Christ Church Cathedral 역시 평범한 지역 교회 중 하나였으나 영화 〈해리포터〉 시리즈에서 학교 건물로 사용되면서 유명해졌고, 연간 30만 명이 찾는 관광명소가 됐다. 물론 예배 목적이 아니라 해리포터의 장면을 추억하기 위해서다.

영화가 캐스팅한 공간들

흥미로운 사례는 이제부터다. 동네 사람만 알던 평범한 곳이 영화 덕분에 명소로 탈바꿈한 예들이다. 이탈리아 토스카나 지방의 코르토나Cortona와 아레초Arezzo는 각각 다이앤 레인 주연의 〈투스카니의 태양〉과 로베르토 베니니 주연의 〈인생은 아름다워〉의 배경이 되면서 세상에 알려졌다. 두 편의 영화는 와인 생산지로 유명한 몬탈치노·몬테풀치아노 등에 비해 보잘것없는 소박한 두 마을을 유명 관광지로 만들었다. 또, 흔히 '건축가 없는 건축'으로 불리는 토속 건축, 그리고 이탈리아의 작은 언덕 마을들에 관한 관심도 불러일으켰다. 휴 그랜트와 줄리아 로버츠 주연의 〈노팅 힐〉 역시 런던 관광에서 우선순위가 아니었던 노팅 힐Notting Hill 지역의 방문객을 폭증시켰다.

영화 배경이 되면서 탄생한 명소들도 있다. 그중 하나는 〈포레스트 검프〉에 등장하는 조지아 주 서배너의 치페와 광장 Chippewa Square 벤치다. 주인공 톰 행크스가 버스를 기다리는 주민들과 대화를 나누며, 영화 전개의 매개로 쓰이는 장소다. 원래 광장에는 벤치가 없었으나 촬영을 위한 소품으로 가져다 놓았는데, 이후로도 오랜 기간 사랑을 받았다. 현재는 서배너 역사박물관Savannah History Museum으로 옮겨져 영구 보존되고 있다. 또 한 곳은 케빈 코스트너 주연 영화 〈꿈의 구장〉의 배경인 아이오와 주의 옥수수밭 야구장이다. "만들면 올 것이다If you build, they will come."라는 대사로도 유명한 이곳은 영화 개

봉 후 매년 수만 명이 찾는 명소가 됐다. 급기야 바로 옆에 메이저리그 규격에 맞는 새 옥수수밭 구장이 더 지어져서, 2021년 뉴욕 양키즈와 시카고 화이트삭스의 경기가 열렸다.

어느 곳보다 극적이고 유명한 장소는 〈록키〉에서 주인공이 새벽 운동을 하며 뛰어 올라갔던 필라델피아 미술관의 계단일 것이다. 촬영 당시 미술관 측의 허락을 받지 못한 제작진은 새벽에 몰래 촬영을 강행했다. 영화의 대성공과 함께 사람들은 끊임없이 미술관을 찾고 있다. 방문객들은 입장료를 내고 그림을 감상하는 대신 계단을 뛰어오르며 두 팔을 하늘로 뻗는, 영화 속 록키의 포즈를 흉내 내곤 한다. 계단 아래에 설치된 록키의 동상에서도 늘 방문객들이 함께 서서 사진을 찍는 풍경을 볼 수 있다. 미국에서 세 번째로 큰 규모의 유명한 미술관이지만, 이곳의 주인공은 따로 있는 듯하다. 그래서 이곳은 엘리트와 대중의 차별된 코드를 설명하는 데 자주 인용되는 사례다.

이외에도 많은 장소가 영화로 알려지고 방문객을 부른다. 영화 〈쇼생크 탈출〉의 배경이 된 오하이오 주 교화시설Ohio State Reformatory이나 〈귀여운 여인〉의 로데오 거리, 〈매디슨 카운티의 다리〉의 커버드 브리지, 〈프라이드 그린 토마토〉나 〈바그다드 카페〉의 배경이 된 카페들이 그 예들이다. '이웃집 예쁜 소녀'라는 이미지를 간직한 맥 라이언은 뉴욕의 두 식당을 명소로 만들었다. 〈해리가 샐리를 만났을 때〉에서 유명한 오르가즘 장면을 연기한 캐츠 델리Katz's Delicatessen와 〈유브 갓 메일〉에서 톰 행크스와 말다툼하던 카페 랄로Cafe Lalo다.

〈레인 맨〉에서 주인공 더스틴 호프만이 이쑤시개 박스를 바닥에 떨어뜨리고 그 숫자를 모두 기억했던 인디애나 주의 카페, 또 같은 영화에서 톰 크루즈와 로드 트립 중 들른 켄터키 주의 이탈리안 레스토랑도 있다.

특별한 세상과의 만남

영화에서 장소의 중요성은 많은 감독이 강조하는 부분이다. 흔히 대본만큼 중요하고 흥행을 좌우하는 장치라고도 한다. 문학은 읽고 상상하지만, 영화는 보는 것이기에 그렇다. 사람들이 시간을 내 극장 의자에 앉았을 때는 각박한 일상에서 벗어나고 싶은 마음이 깔려 있다. 당연히 감상하는 영화가 나를 어디론가 데려다 주기를 바란다. 그리고 그 공간의 이미지가 근사하기를 바란다.

　영화의 배경 공간을 찾는 작업은 오랜 시간이 걸리는 어려운 작업이다. 생각보다 고려해야 할 요소가 많다. 스태프는 발품을 팔아 장소를 물색한다. 촬영지에서는 다양한 각도로 사진을 찍으면서 예상되는 영화의 장면들을 시뮬레이션해 본다. 복잡한 과정과 검증이 필요하다. 그래서 할리우드에서는 장소 섭외 전문 매니저의 역량이 중요하다. 실제 장소가 간직한 생생함은 인위적으로 조성한 세트나 컴퓨터그래픽으로 그려낸 배경과 비교할 수 없다. 당연히 공간의 특징이 잘 반영된 장면은 영화 전반에 큰 영향을 미친다.

영화에 등장한 장소들은 방문객에 의해 다시 탄생한다. 감독이 꿈꾸며 영감을 받고, 창의적인 시간을 보낸 공간을 직접 체험하는 것이다. 이는 알지 못했던 특별한 세상을 배우는 일이다. 그러면서 그 장소에 대한, 또 그곳을 발견하고 영화를 통해 소개한 안목에 존경심도 일게 된다.

여기서 중요한 점은 영화로 알려진 장소들을 원형 그대로 보존하는 일이다. 드라마 〈모래시계〉로 알려진 강릉 정동진은 장소 본연의 맛과 아름다움을 확실하게 망친 예다. 고요한 바다에 소나무 한 그루가 서 있던 배경은 온갖 조잡한 조형물이 가득한 테마파크로 변질됐다. 드라마의 감흥을 기억하고 찾는 사람들을 실망하게 만든다. 〈구니스〉에 등장한 오리건주의 해변이 아무 유흥 시설 없이 자연 그대로 보존되고 있는 것과 너무나 대조적이다. 사람들이 보고 싶어 하는 건 영화 속 장면 그대로의 모습이지 조악한 안내판이나 조형물, 영화를 소재로 만든 테마파크나 체험관이 아니다. 소박하게, 아무것도 하지 않고 두는 게 최선이다. 앞서 언급한 장소들은 지금도 영화 속 모습을 그대로 간직하고 있다. 그래서 방문객들이 추억의 장면들과 함께 조용히 감정이입을 할 수 있다.

조지아 주 줄리엣Juliette **마을의**
휘슬 스톱 카페The Whistle Stop Cafe.

영화 〈프라이드 그린 토마토〉의 배경이 된
공간이다. 여전히 많은 이가 이곳을 찾아
영화의 장면을 추억한다.

시애틀의 아테니안Athenian **레스토랑.**

꽤 오래전에 만든 영화지만, 〈시애틀의 잠 못
이루는 밤〉을 떠올리며 이곳을 찾는 이가 많다.
카페에는 영화의 주인공 톰 행크스가 앉았던
의자가 표시돼 있다.

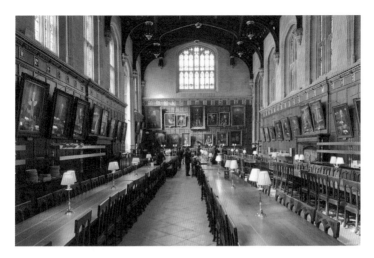

영국 옥스퍼드 그리스도 교회
Christ Church Cathedral.

〈해리포터〉 시리즈의 학교 건물로 사용되면서
유명해졌다. 해마다 30만 명이 찾는 관광 명소다.

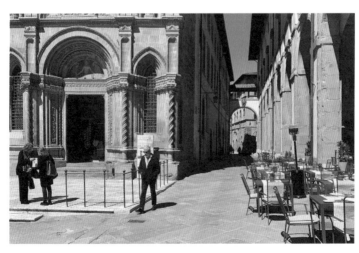

이탈리아 아레초Arezzo **그란데 광장**Piazza Grande.

토스카나 지방의 한적한 소도시였던 이곳은
〈인생은 아름다워〉의 배경이 되면서 많은 이가
찾는 명소가 됐다.

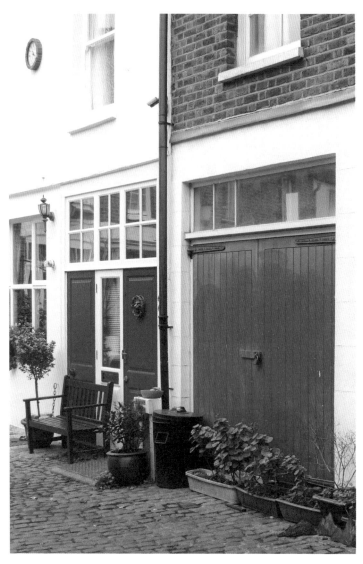

런던 노팅 힐Notting Hill.

상대적으로 런던 관광의 우선순위가 아니었던 노팅
힐은 같은 이름의 영화 덕에 방문자가 크게 늘었다.

조지아 주 서배너
치페와 광장Chippewa Square**에 놓인 벤치.**

〈포레스트 검프〉에서 주인공 톰 행크스가 사람들과
대화를 나누던 장소다. 영화 이후 오랫동안
서배너의 관광 명소로 꼽혔다. 지금은 서배너
역사박물관으로 옮겨져 보존되고 있다.

아이오와 주 옥수수밭 야구장.

〈꿈의 구장〉의 명장면이 이곳에서 촬영됐다.
"만들면 올 것이다."라는 대사가 이곳에서
울려 퍼졌다.

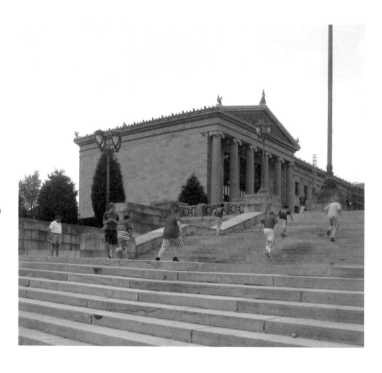

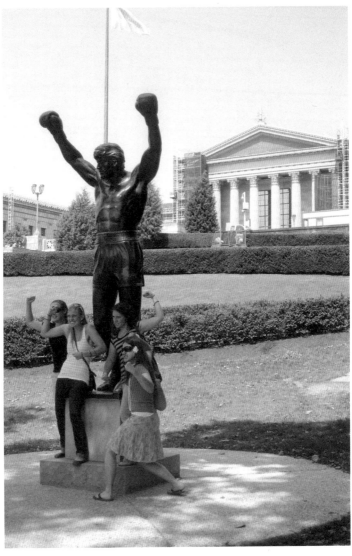

필라델피아 미술관 Philadelphia Art Museum .

〈록키〉에서 주인공이 새벽 운동을 하며 뛰어
올라가던 장소다. 영화의 대성공과 함께 사람들이
끊임없이 미술관을 찾는다. 미술관 계단 아래
설치된 록키 동상은 늘 사람들로 붐빈다.

켄터키 주 뉴포트 폼필리오스.

〈레인 맨〉에서 주인공 더스틴 호프만과 톰 크루즈가 로드 트립 중 들른 레스토랑이다.

뉴욕 맨해튼 카페 랄로Cafe Lalo.

〈유브 갓 메일〉에서 주인공 맥 라이언과 톰 행크스가 말다툼하던 장소다.

텍사스 주 마르파Marfa**의 파이사노**Paisano **호텔.** 영화 〈자이언트〉의 배경이 되었던 곳이다. 마을 한가운데 시대극의 세트처럼 당시 분위기 그대로 남아 있다. 제임스 딘을 기억하는 팬들이 꼭 들른다.

강릉 정동진.

〈모래시계〉로 유명해진 정동진은 장소 본연의 멋과
아름다움을 확실하게 망친 예다. 고요한 바다에
소나무 한 그루가 서 있던 배경은 온갖 조잡한
조형물이 가득한 곳으로 변질됐다.

오리건 주 해변.

〈구니스〉의 한 장면을 그대로 간직한 듯, 아무
유흥시설 없이 자연 그대로 보존되고 있다.

별 기대감을 불러일으키지 않는 평범한 외관의 건물에 들어가
통로를 지난 후 느끼는 반전과 환희,
그리고 그 비밀 공간에서 보내는 짜릿한 시간까지,
이건 디지털 세계에서 결코 맛볼 수 없다.

비밀의 공간 :
작은 공간에도 나름의 규칙이 숨어 있다

나만의 것, 나만의 장소, 나만의 비밀

유학생 때부터 알고 지낸 친구 요하네스 크눕스Johannes Knoops
와 2007년 FIT Fashion Institute of Technology, 패션디자인대학교에
동시에 임용됐다. 졸업 후 20년이 지난 후라 무척 반가웠고,
무엇보다 친구가 같은 학과 동료로 있다는 사실이 여러모로
든든했다. 뉴욕에서 태어나고 자란 그는 건축과 문화예술의
전문가다. 뉴욕에 관한 어떤 질문에도 명쾌한 답을 준다.

　　어느 날, 나는 그에게 "맨해튼 어딘가 아주 허름한 구멍가
게가 있는데, 그 안의 '직원 외 출입금지' 표시가 붙은 문을 열
고 계단을 통하면 완전히 다른 고급 레스토랑이 나온다더라.
혹시 어딘지 알아?"하고 물었다. 잠시 후 그가 되물었다. "그 레
스토랑이 계단을 올라가서 있는 건가? 아니면 계단을 내려가
야 있는 건가?" 그러고는 두 장소 모두를 나에게 소개해 줬다.

　　이런 숨겨진 장소들, 흔히 스피크이지 speakeasy라고 불리
는 공간이 세계적으로 유행이다. 런던·뉴욕·도쿄·서울 등 웬
만한 도시에 몇 군데씩 소문난 곳들이 있어 트렌드에 민감한
현지인과 방문객을 유혹한다. 잘 알려진 것처럼 스피크이지는
1920~1930년대 금주령이 내려졌던 시기 탄생한 장소로, 단속
을 피해 몰래 술을 팔고 마시는 곳을 뜻한다. 19세기 영국에서

생긴 '밀수상점 speak softly shop'에서 파생한 표현으로, 출입 땐 암호를 대야 하고, 그 소리마저 건물 밖으로 새어 나가지 않게 소곤거려야 한다는 데서 유래했다. 은어가 많이 쓰였는데, 술은 소스·주스·독약 등으로 불렸다. 출입 암호는 '일요 예배', '후추 맛', '오래된 포도', '아빠가 집에 있다' 등이었다. 금주령 당시 미국 전역에 수만 곳이 성업했고, 기업인과 언론인은 물론 영화배우 그리고 정치인 심지어 경찰들까지 어울리던 장소였다.

대표적인 곳은 뉴욕의 '21 클럽'으로, 1930년 1월 1일 몰래 영업을 시작했다. 이 가게는 2020년 문을 닫기까지 무려 90년 동안 그 자리를 그대로 지켰다. 직원이었던 프랭크 뷰캐넌 Frank Buchanan이 설계를 맡아 계산기 핸들을 당기면 벽이 회전하며 등장하는 바, 비상시 술병을 던져 없애버리는 작은 터널, 옆 건물 지하의 비밀 와인 창고 등 단속을 대비한 각종 설비가 갖춰진 곳이었다.

스피크이지를 모방한 공간은 금주령 해제 이후 생겨났다. 입구를 찾기 힘들고, 전화번호를 공개하지 않으며, 간판이 아예 없거나 예전 상호를 그대로 둬 폐업한 것처럼 보이는 장소들이다. 〈007〉 시리즈 등의 영화에 종종 등장하는 비밀의 문이나 바들도 비슷한 맥락으로 볼 수 있다. 이런 장소들은 더욱 기발한 방법으로 주 공간으로의 접근을 어렵게 한다. 작은 철물점이나 구멍가게 뒤편의 비밀 통로로 들어서면 등장하는 술집들처럼 말이다.

몇 해 전 개관한 뉴욕 랭함Langham 호텔의 비밀 루프탑

역시 진입 방식이 독특하다. 예약도 어렵거니와, 예약에 성공해도 비밀 공간까지 가려면 몇 단계를 거쳐야 한다. 일단 호텔 안내데스크에 와서 1101호 객실 열쇠를 받아야 한다. 그리고 객실을 거쳐야 비로소 별개의 노천 테라스에 다다른다. 이외에도 지하철 입구의 반지하층 구석에 위치한 바, 갤러리 뒤편 그림에 진입로가 숨어 있는 레스토랑, 이전에 방문했던 고객의 추천으로만 예약할 수 있는, 정육점 뒤편 좁은 통로로 입장하는 일식당 보헤미안 Bohemian 등 그 형태도 다채롭다. 이런 작은 공간들이 나름의 규칙에 따라 작동할 때 도시의 밤은 '지극한 매혹'으로 다가온다.

　스피크이지 공간의 마술은 무엇보다 폐쇄성이다. 나만의 아지트 같은, 그래서 방문자가 특별 대우를 받는 느낌을 준다. 개성을 넘어 약간의 배타성마저 가미된 '나만의 것', '나만의 장소', '나만의 비밀'. 이는 노출되지 않은 장소를 찾아가는 기대와 흥분에서 비롯된다. 이게 사실 반이다. 그다음은 엔트리 메시지 entry message, 즉 첫인상이다. 엔트리 메시지는 상업 공간 디자인에서 반드시 고려해야 하는 전략적 요소다. 엔트리 메시지에는 특별함이 있어야 하고, SNS에 올릴 만한 디자인 장치가 돋보여야 한다. 입장은 일회적인 경험이기에, 입장 후 제공되는 상품과 서비스의 질이 중요하다. 기껏 어렵게 정보를 얻어 힘들게 예약하고 왔는데, 인테리어가 촌스럽거나 음식이 별로면 실망하고 다시는 찾지 않는다.

　인테리어 디자이너 필립 스탁 Philippe Starck은 늘 공간의 입구를 잘 찾지 못하게 설계한다. 일상의 지루함을 상징하는

게 무미건조한 건축물의 외관이고, 이와 대조적으로 공간 내부에 들어오면 연극무대 같은 새로운 세상이 펼쳐진다는 디자인 철학을 보여 주기 위함이다. 그래서 전혀 예상치 못한 투박한 외관의 건물 안에 반전 공간이 담긴 연출을 하곤 했다.

한국인 최초로 미슐랭 스타를 받은 셰프 후니 김은 2022년 뉴욕에 반찬가게를 차렸다. 인공재료를 쓰지 않고 천연으로 발효시킨 장을 쓴 건강한 메뉴를 내세운다. 그 반찬가게 구석에는 비밀통로가 있다. 여기에는 침향이 피워져 있고, 천장에 아름다운 벽화가 그려져 있다. 그 길을 따라 복도 끝의 문을 열면 고급 한식당 메주Meju가 등장한다. 아주 신비로운 시각적, 후각적 엔트리 메시지다. 물론 음식 맛도 명불허전이다.

배타성과 은닉성을 추구하는 공간

스피크이지에 들른 사람들이 반드시 지켜야 할 것이 있다. 우선 위치를 소문내선 안 된다. 이젠 더 이상 단속을 피하는 시대는 아니지만, 광고하지 않는다는 그들의 원칙을 지켜줘야 한다. 대부분 비밀스러움을 테마로 고객을 유혹한다. 불청객이 와서 물을 흐리면 단골이 떠난다.

하지만 거기에도 사연이 있다. 현실적인 까닭으로 대도시의 비싼 월세가 한몫한다. 바의 특성상 저녁 이후부터 새벽까지 영업시간이 제한되지만, 월세는 고정이다. 공간을 효율적으로 활용하기 위해 낮에는 커피숍·구멍가게·철물점으로 영

업하고, 저녁에는 바나 레스토랑으로 영업하는 것이다.

마사Masa는 2004년 문을 연 이래 이제까지 뉴욕에서 가장 비싼 레스토랑으로 군림해 왔다. 그만큼 잘나갔다. 셰프인 마사요시 타카야마Masayoshi Takayama는 뉴욕에 오기 전 베벌리힐스의 상가건물 2층 구석에서 일식당을 운영했다. 당시 레스토랑의 규칙은 다음과 같았다.

첫째. 내가 열고 싶을 때 열고, 닫고 싶을 때 닫는다.
둘째. 메뉴판은 없다. 주는 대로 먹고 지불해라.
셋째. 매장 내 음악은 없고 사진 촬영은 안 된다.
넷째. 당신이 채식주의자라면? 내 식당에 오지 마라.

사용자는 공간을 디자인한 사람을 존중하고 그 장소의 규칙을 존중해야 한다. 공간이 크든 작든 머무는 시간은 사회적 모임이다. 그래서 타인에 대한 배려와 예의가 필수다. 특히 스피크이지라는 공간은 배타성과 은닉성을 즐기기 위해 온 사람들의 공간이므로 그들의 프라이버시를 존중해야 한다.

스피크이지는 그 시작이 금주령 시대이기에, 그때로 돌아가서 몰래 음주하는 느낌의 연출이 중요하다. 그래서 20세기 초에 유행한 아르데코Art Deco 디자인이 주를 이룬다. 사실 아르데코는 리처드 기어가 주연한 영화 〈코튼 클럽〉에 나오듯 공연 문화와 밀접한 관련이 있다. 그래서 많은 경우 스피크이지 공간에서는 공연이 함께 이루어졌다. 몰래 술을 마시는 것 이상의 뭔가 특별한 경험을 제공해야 했기 때문이다. 뮤지컬

영화 〈파자마 게임〉의 삽입곡으로 유명한 〈에르난도스 하이드어웨이 Hernando's Hideaway〉는 1920년대 시카고의 스피크이지 바에서 영감을 받아 작곡돼, 지금도 부에노스아이레스의 탱고 하우스에서 단골로 연주되는 곡이다.

끊임없이 새로운 세계를 추구하는 현대인의 마음 한가운데에 스피크이지는 한 줄기 빛이 될 수 있을까. 별 기대감을 불러일으키지 않는 평범한 외관의 건물에 들어가 통로를 지난 후 느끼는 반전과 환희, 그리고 그 비밀 공간에서 보내는 짜릿한 시간까지, 이건 디지털 세계에서 결코 맛볼 수 없다. 어쩌면 인간의 마음은 물리적으로 닫혀 있는 비밀의 장소, 그리고 심리적으로 외부세계와 뒤엉키지 않는 고립된 공간만이 제공할 수 있는 정서를 원하는지 모르겠다. 숨겨진 장소에서 공연되는 슬픈 탱고처럼.

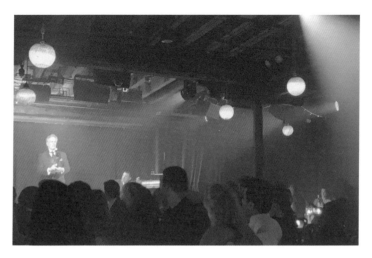

**뉴욕 첼시 맥키트릭McKitrick 호텔에서 열린
스피크이지 마술Speakeasy Magic 공연 장면.**

스피크이지는 공연 문화와 밀접하다. 이용자들은
몰래 술을 마시는 것 이상의 특별한 경험을 원하기
때문이다.

스피크이지 마술 공연 포스터.

창고 건물에 호텔 간판을 달고 1930년대 스타일의
빈티지 마술을 공연한다. 스토리가 더해질 때
공간은 더욱 깊이 있는 문화의 힘을 지니게 된다.

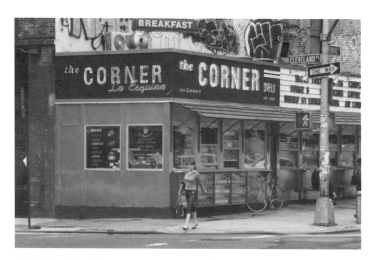

뉴욕 맨해튼 라 에스키나La Esquina.

내부의 '직원 외 출입금지' 표시가 붙은 문을 열고 계단을 내려가면 새로운 공간이 나온다.

뉴욕 맨해튼 21 클럽.

유명한 엔트리 메시지다. 예전에는 계산기 핸들을 당기면 벽이 회전하며 바가 등장했고, 비상시 병을 던져 버리는 작은 터널과 위장문, 그리고 옆 건물 지하의 비밀 와인 창고 등 단속을 대비한 장치들이 곳곳에 숨어 있었다.

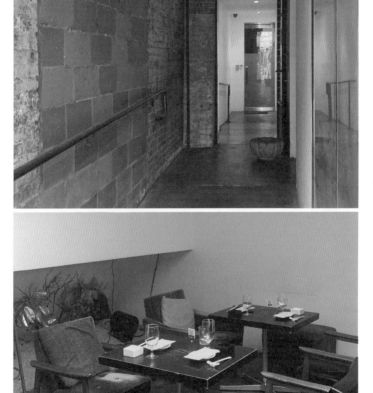

뉴욕 맨해튼 일식당 보헤미안Bohemian.

이전에 방문했던 손님의 추천으로만 예약할 수 있다. 정육점 뒤편 좁은 복도를 반드시 지나야 한다.

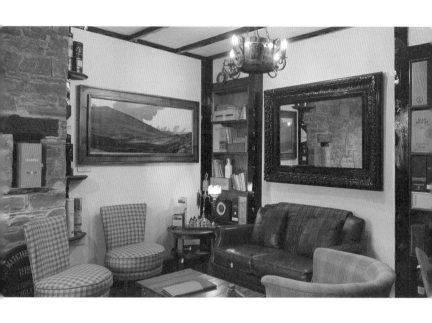

스코틀랜드 키쓰Keith **마을**
세븐 스틸즈Seven Stills **레스토랑.**

레스토랑이 위치한 지역은 하이랜드Highland로
스카치위스키의 본고장이다. 평범해 보이는 라운지
뒤편 벽면 책장을 밀면 또 하나의 비밀 공간이
나타난다.

뉴욕 소호의 바 파인 앤 폴크Pine & Polk.

낮 시간에 평범한 식료품점으로 쓰인다. 그러나
해질 무렵 이곳에는 뉴요커들이 속속 모여든다.
진열대를 돌리면 등장하는 뒤편 바 공간을 찾기
위해서다.

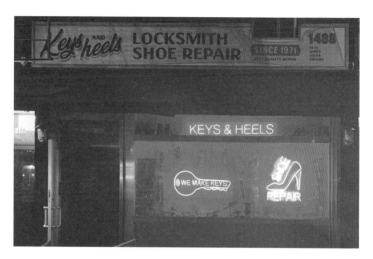

뉴욕 맨해튼의 바, 열쇠와 힐Keys and Heels. 철물점처럼 생긴 외관을 갖추고 있다. 안에
들어가면 반전 매력을 지닌 공간이 나타난다.

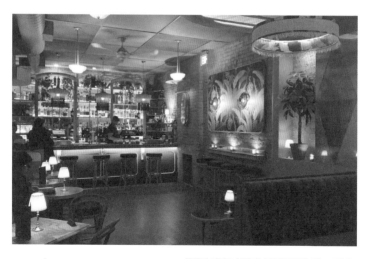

금주령 시대로 돌아가서 몰래 음주를 하는 느낌의
연출이 특징이다. 아르데코 양식의 빈티지
인테리어를 감각적으로 표현했다.

뉴욕 맨해튼 일식당 오도Odo.

겉으로는 벽처럼 보이는 육중한 철문으로 진입하게
돼 있다.

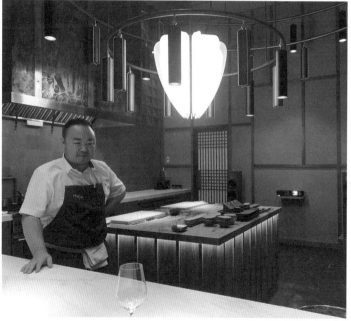

**뉴욕 맨해튼에 있는 셰프 후니 김의
반찬가게 비밀 통로.**

가게 구석의 비밀통로에는 침향을 피워 놓았고,
천장에 아름다운 벽화가 그려져 있다. 복도 끝의
문을 열면 고급 한식당 메주Meju가 등장한다. 매우
신비로운 시각적, 후각적 엔트리 메시지다.

뉴욕 맨해튼 배스텁 진Bathtub Gin.

'스톤 스트리트Stone Street' 커피전문점 뒤편에
숨어 있는 바로, 같은 공간을 나눠 쓰는 예다.
비싼 월세를 감당하기 위해 낮에는 커피숍으로
운영되고, 밤에는 바로 변해 손님을 맞는다.

부에노스아이레스 파에나Faena 호텔에서 열린
로호 탱고Rojo Tango 공연.

영화 〈파자마 게임〉의 삽입곡으로 유명한
'에르난도스 하이드어웨이'는 지금도 탱고
하우스에서 단골로 연주된다. 이곳에서는 고독한
비밀 공간만이 간직한 특별한 정서를 느낄 수 있다.

품격 있는 디자인을 위하여

다른 스타일의 공간은

다른 '생각의 순간'을 선물한다

공공디자인에서 가장 중요한 요소는 사람이다.

아무리 훌륭한 무대 디자인도 배우가 연기하기 전까지는 완성되지 않는다.

아무리 훌륭한 연극도 관객 없이는 의미가 없다. 공공장소도 이와 같다.

공공디자인 :
디자인은 도시에 활력을 주는 마술이다

무언가 베풀려는 디자인

2014년 5월 15일, 테드 TED의 강연자로 태국 출신의 농 Nong Punsukwattana이 무대에 올랐다. 농은 몇 해 전 알코올중독자 아버지의 학대를 피해 단돈 17달러를 들고 미국행 비행기에 몸을 실었다. 농의 언니가 3백 달러를 손에 쥐어 줬지만, 인천 공항에서 환승하면서 샤넬 제품을 사느라 모두 쓴, 그저 평범한 소녀였다. 그는 미국으로 건너와 오리건 주의 여러 식당에서 일하다가 중고 팝콘 카트를 구해 푸드 트럭을 시작했다. 바로 오늘날 전설이 된 '농의 카오 만 가이 Nong's Khao Man Gai'의 시작이었다. 메뉴는 '삶은 닭과 밥' 하나뿐, '마약 치킨'으로 불린다. 포틀랜드에서의 단 한 끼를 이야기할 때 많은 사람이 손꼽는 음식이다. 지역 사람들은 그녀를 '셰프 농'이라 부르며 존경을 표한다.

이 이야기와 함께 소개하고 싶은 것은 푸드 트럭이 위치한 장소다. 세계적으로 유행하는 푸드 트럭 문화를 가장 먼저, 가장 멋지게 만든 도시가 포틀랜드다. 특이하게도 포틀랜드의 푸드 트럭들은 노상 주차장 가장자리에 위치한다. 도심 공터에 차들이 가득 찬 모습은 그다지 아름답지 않다. 길거리 푸드 트럭이 무질서하게 도열한 풍경도 마찬가지다. 그런데 빈티지

자동차를 개조한 예쁜 트럭들이 주차장을 둘러싸서 동시에 두 가지 문제를 해결한 것이다. 지혜로운 걸작 행정이다. 오늘날 도시 환경을 이야기할 때 괜히 포틀랜드가 모범 사례로 손꼽히는 게 아니다. 공공디자인에도 수준과 품격이 있다.

공공디자인이란 시민들의 일상적 행위를 위해 계획된 예술적 하드웨어다. 광장이나 공원, 미술관이나 도서관 등의 공공건물, 기차역·버스정류장·벤치 같은 시설물, 그리고 환경예술이 있다. 거리를 다니면서 얻게 되는 정보들은 상업적이다. 즉 누군가에게 끊임없이 무언가를 팔려고 한다. 반면 공공디자인은 무언가를 주려고 한다. 그것은 잠깐의 휴식, 소소하고 즐거운 기억, 또는 예술적 영감일 수 있다. 1980년대부터 그 중요성이 주목받기 시작한 공공디자인은 오늘날 르네상스를 맞이하고 있다. 많은 도시가 경쟁하듯 공공디자인에 투자를 아끼지 않는다.

공공디자인이 위대한 점은 그 장소와 작품에 대해 모두가 이야기한다는 것이다. 공공디자인은 유명 화가의 값비싼 그림이 아니다. 미술관에서 작품을 관람할 때는 통제된 공간에서 의도된 동선을 따라야 한다. 하지만 공공디자인은 예상치 못한 일상 공간에서 다가온다. 특히 옥외 장소들은 시민들의 생활과 아주 밀접하다. 길을 걷다가 잠시 쉴 수 있는 곳, 빡빡한 일상의 흐름에서 살짝 벗어난 곳이다. 그런 멈춤을 위해 계획된 디자인은 사람들과 교감하면서 진가를 발휘한다.

장소를 만들어라

성공적인 공공디자인을 위해서는 몇 가지 조건이 필요하다. 우선 밀집된 도시의 숨통을 틔워주는 역할을 하는 만큼 자연과의 교감은 필수다. 그늘을 제공하고 계절감을 느낄 수 있도록 반드시 녹지가 확보돼야 한다. 계절이나 시간에 따라 다르게 사용되어도 좋다. 새벽 운동, 이른 아침의 비즈니스 미팅, 오전의 산책, 연인들의 저녁 데이트, 간혹 열리는 작은 공연들…. 이런 다양한 행위를 모두 수용할 수 있는 장소가 이상적이다. 물론 시설 안전성과 꾸준한 관리는 기본이다. 성공적인 공공디자인은 기능적 가치 외에 심미적, 상징적 가치도 지닌다. 길거리와 연결된 부분으로부터 사람을 유혹할 수 있어야 하며 접근성과 물리적 편의성도 제공되어야 한다. 이는 공익을 위한 유니버설 디자인 Universal Design에서도 특히 강조하는 점이다. 포용성과 다양성 역시 중요하다.

공공장소는 여러 목적과 용도를 지닌다. 대부분의 이용자는 오래 머무르지 않지만 각자 원하는 행위가 다르다. 모두가 만족할 수 있도록 계획돼야 한다. 그렇지 않으면 시민들은 무관심하게 스쳐 지나가게 돼 있다.

디자인은 결코 유치해선 안 된다. 유치한 디자인은 시각적 괴로움이자 예산 낭비다. 또, 예술의 영역이므로 모방하면 가치가 떨어진다. 다른 나라의 좋은 사례를 참고할 수 있지만, 지역과 상황에 맞도록 재해석하고 응용해야 한다. 공공디자인은 대중을 이야기 속으로 이끌고, 재미를 선사해야 한다. 공간에

풍요로움이 넘치게 하여 보는 이의 추억과 향수를 불러일으키고, 하나하나의 디테일을 섬세하게 느끼며 감격할 수 있는 장소여야 한다.

또 하나 중요한 가치는 경제성이다. 사람이 모이면 주변 상권이 활기를 띤다. 큰 백화점이나 슈퍼마켓은 경제 전반에 기여하지만, 공공장소는 소상공인의 가계에 큰 도움을 준다. 런던의 코벤트 가든 Covent Garden 이나 파리의 퐁피두 센터 Pompidou Centre 광장, 뉴욕의 하이라인 The High line 같은 장소들은 이런 힘을 지니고 있다. 그러면서 도시의 브랜드 파워도 높여 준다. 사회적 역동성, 지역의 정체성과 더불어 문화적, 경제적 가치도 뒤따른다. 사회 전체가 디자인을 통해 이득을 얻을 수 있다. 창조적 환경은 요즘 시대에 필수 요소다. 공공디자인은 공간을 디자인하는 것이 아니라 모두에게 이로운 '장소'를 만드는 것이다.

첫걸음은 사람으로부터

공공장소는 인터넷이 아니라 물리적으로 타인들과 연결된 공간이다. 당연히 권리와 의무, 예의가 뒤따른다. 공공디자인은 모두가 조금씩 누릴 수 있는 장소를 만드는 것이다. 그래서 공공장소를 독점하는 집회가 열리는 것은 바람직하지 않다. 이는 소음을 불러일으키고 도시의 모습을 해친다. 부득이한 경우에는 미리 허가를 받고, 가급적 조용히, 작은 규모로, 짧게

해야 한다. 차량과 행인의 통행을 방해해서도 안 된다. 가로막과 인쇄물 설치, 부착에 따른 시각적 공해도 무시할 수 없는 문제다. 이는 많은 사람의 노력과 막대한 예산을 들여 조성한 도시 환경을 소수의 이기심이 망치는 행위다. 가장 민주적으로 사용되어야 할 공간이 소수에게만 이용당하는 건 안타까운 현실이다.

사회 변화와 새로운 정책, 기술 혁신과 교통수단의 발달로 도시는 매일 조금씩 새 얼굴로 바뀐다. 잘 디자인된 공공장소에 대한 요구와 중요성은 자연스레 부각되고 있다. 이는 시민들이 큰돈 들이지 않고 누릴 수 있는 권리다. 좋은 디자인은 예기치 못한 공간을 새로운 장소로 탈바꿈시키고 도시에 활력을 주는 마술이 될 수 있다. 그 도시에 살지 않는 사람들도 환영한다. 성공적인 도시와 그렇지 못한 도시의 차이는 공공디자인에 대한 인식과 이용 방식이다. 사람들이 왜 그곳을 찾고, 방문해서 무엇을 느끼며, 어떻게 머물다 떠나는지가 매우 중요하다. 공간만 조성하고 제대로 관리하지 못하면 모두에게 외면당한다.

성공한 도시는 그 중심에 사람을 두고, 사람으로부터 디자인을 시작한다. 즉 물리적이고 시각적인 디자인 요소를 먼저 구축하고 사람들을 맞추는 작업이 아니라, 사람들의 요구와 행태를 먼저 분석하여 디자인 결과물을 만든다. 도시의 공공디자인에서 가장 중요한 요소는 사람이다.

아무리 훌륭한 무대디자인도 배우가 연기하기 전까지는 완성되지 않는다. 아무리 훌륭한 연극도 관객 없이는 의미가

없다. 공공장소도 이와 같다. 그 공간을 아끼고 경험하는 사람들에 의해 완성되고, 사람들과의 교감에서 진가를 발휘하는 것이다. 다양한 사람들이 특정 장소를 찾는 것은 의미 있는 일이다. 공공디자인이 뒤떨어진 도시는 사람을 끌지 못한다. 시민들의 문화적이고 민주적인 생활을 위해서는 환경에 대한 존중과 사람에 대한 예의가 필수다. 모두의 노력으로 그런 것들이 이루어졌을 때 그 장소는 선망의 대상이 되고, 그런 장소를 품은 도시가 문화적 슈퍼 타운에 등극하는 것이다.

오리건 주 포틀랜드.

현재 세계적으로 유행하는 푸드 트럭 문화를 가장
먼저, 그리고 가장 멋지게 만든 도시가 이곳이다.

빈티지 자동차를 개조한 푸드 트럭.

푸드 트럭이 주차장을 둘러싸고 있다. 길거리
음식 문화와, 소상공인들을 향한 배려를 도시의
환경디자인으로 지혜롭게 풀어냈다.

124

앨라배마 주 모빌Mobile .

가로등 주변에 보이는 시내·지도·주차안내·
보행로·자전거 주차 공간 등이 잘 표시된
공공디자인의 예다.

스페인 세비야Sevilla .

공공디자인은 우리에게 무언가를 주려고 한다.
그것은 잠깐의 휴식, 소박한 기억 또는 예술적
영감일 수 있다.

메인 주 포틀랜드.

공공디자인은 도시의 숨통을 틔워주는 역할을 하는
만큼 자연과의 접촉이 필수다. 시민들에게 그늘을
제공하고 계절감을 느낄 수 있는 녹지를 마련해
주면 좋다.

파리의 작은 공원.

각계각층의 사람들이 어느 장소를 찾는다면 그곳을 탐구해 볼 필요가 있다. 사람들이 왜 거기를 찾고, 무엇을 느끼며, 어떠한 시간을 보내는지가 그 공간의 가치를 설명하기 때문이다.

보스턴 중심에 있는 보스턴 코먼Boston Common.

새벽에는 조깅, 이른 아침에는 비즈니스 미팅, 오전 시간에는 짧은 산책 코스, 오후나 저녁에는 연인들의 데이트 장소로 쓰인다. 로빈 윌리엄스, 맷 데이먼 주연의 영화 〈굿 윌 헌팅〉의 배경이 된 장소다.

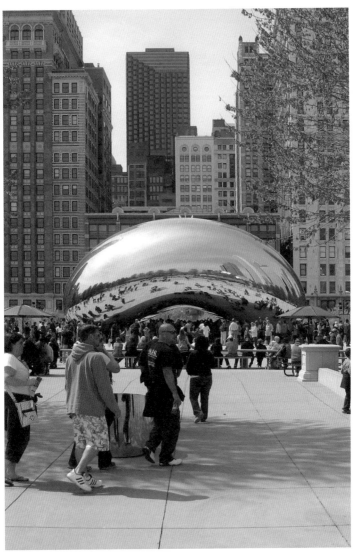

시카고 밀레니엄 파크Millennium Park**의
클라우드 게이트**Cloud Gate**.**

공공디자인은 위대하다. 의도하지 않아도 모두가
그 장소와 작품에 대해 이야기하기 때문이다.

코펜하겐 어느 광장의 벤치.

공공장소에는 다양한 목적과 용도가 있다.
대부분의 사람들은 그렇게 오래 머무르지 않는다.
그럼에도 여러 행위를 즐길 수 있도록 계획돼야
한다.

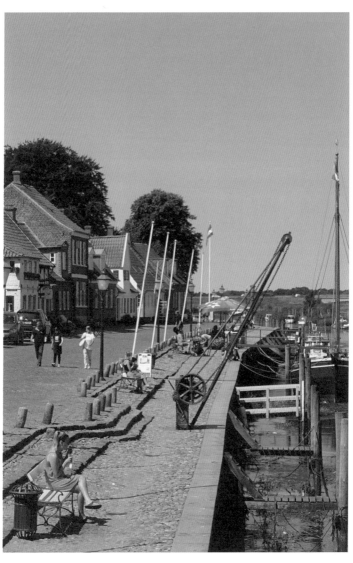

덴마크 리베Ribe.

옥외의 열린 공간은 길을 걷다가 쉴 수 있고, 일상의
흐름에서 살짝 벗어나는 곳이다. 여유로운 공간은
도시에 쉼을 가져온다.

런던 코벤트 가든Covent Garden .

잘 디자인된 공공장소들에 의해 도시 브랜드가
높아진다. 지역 사회를 역동적으로 만드는 것은
물론, 지역의 정체성을 확고히 해 준다. 더불어
문화적, 경제적 가치도 창출한다.

로마 나보나 광장Piazza Navona .

좋은 디자인은 장소를 전혀 새로운 곳으로
탈바꿈시키고 도시에 활력을 주는 마술을
발휘한다. 그 도시에 살지 않는 사람까지
끌어당긴다.

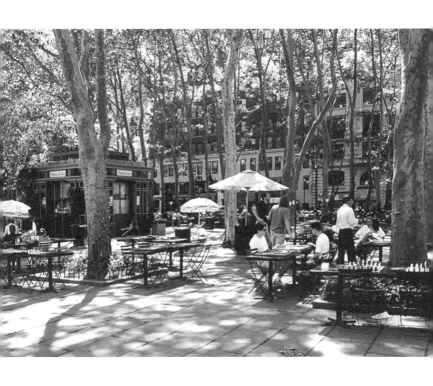

뉴욕 맨해튼의 어느 오후.

공공디자인은 모두가 조금씩 누릴 수 있는 장소를
만드는 것이다. 일부 사람이 모든 걸 누리는 장소를
만드는 것이 아니다.

133

뉴욕 도심의 어느 여름날.

공공디자인은 예기치 못한 환경에서 다가오고,
또 우리에게 대화를 청한다.

요즘 오피스 디자인의 트렌드는 '자유 책상'과 '자유로운 자세'다.
이런 개념은 우리가 사용하는 여러 장소에서 확장, 적용되고 있다.
소유가 아니라 그저 그 공간 안에 자유롭게 내가 존재하는 것,
이것이 미래의 우리에게 요구되는 '제4의 공간'의
개념일지도 모른다.

재생의 미학 :
공간을 소유하여 이용하던 시대는 지났다

're'의 조건들

인류는 공간과 교감하며 역사를 써 왔다. 그러면서 건축·조경·환경디자인 등 전문 영역이 먼저 생겨났고, 여기에 공학과 기술이 더해져 공간 관련 분야로 진화하고 있다. 건물의 수명은 사용자인 인간보다 훨씬 길다. 시간이 지나면 건물에 원래 용도와 별개의 새로운 기능이 요구되기도 한다. 자연스레 지어진 건축물들을 다른 방법으로 활용하는 방안에 관심이 간다. 리모델링 remodeling, 리노베이션 renovation 그리고 르네상스 Renaissance의 're'는 '다시', '재생', '복원'이란 뜻이다. 흔히 리모델링, 리노베이션 등으로 불리는 공간 재생은 건축의 역사만큼이나 오랫동안 인류와 함께해 왔다.

근래에는 트렌드를 잘 반영한 특별하고 새로운 장소들에 대한 요구가 높아지고 있다. '요즘 뜨는 동네'라는 표현은 유행에 민감하고 새로움을 추구하는 젊은 세대들에게 늘 이슈였다. 런던의 소호 Soho, 파리의 리브 고쉬 Rive Gauche, 뉴욕의 브루클린, 서울의 성수동 등은 한 번쯤 이런 타이틀을 지녔던 동네들이다. 이곳의 공통점은 한때는 낙후되어 관심 밖의 지역이었다는 것이다. 하지만 보란 듯이 부활에 성공했다. 과거에 흥했다가 버려진 건물들을 재활용하는 과정에서 지역의 역사

와 문화가 공간에 입혀진 것이다.

건물 용도가 바뀌고, 다른 장소로 재탄생하는 경우는 수두룩하다. 그 이유도 다양하다. 공장이나 창고, 폐교가 미술관이나 공연장, 서점으로, 또 호텔이나 상점, 레스토랑으로 바뀌는 것은 흔한 일이다. 뉴욕의 꼼데가르송 COMME des GARÇONS 의류 매장은 창고 건물을 개조해서 만들어졌다. 과거엔 서점으로 사용된 곳이다. 마치 책을 진열하듯 선반 위에 의상들이 진열돼 보이는 게 바로 그 이유 때문이다. 19세기 말에 지은 병기고가 공연장으로, 장난감 공장이 푸드 마켓으로, 전당포가 레스토랑으로, 맥주 양조장이 호텔로, 교회가 수산시장이나 나이트클럽이 된 경우도 있다.

건물 전체 리모델링이 여의치 않은 경우, 외관만 보존하거나 바꾸는 사례도 있다. 인디애나폴리스 시 당국은 중심가를 재개발하면서 기존 건물의 파사드facade는 남겨두고 뒷부분만 철거해서 새로운 건축을 덧입히는 방식을 사용했다. 포르투갈 리스본에는 구도심 건물을 리모델링 할 때 반드시 기존 파사드를 유지해야 한다는 법규가 있다. 오스트리아 비엔나는 도시 미관을 해치는 오래된 쓰레기 소각장의 외관을 새롭게 단장하는 프로젝트를 진행했다. 오스트리아 건축가 훈데르트바서 Friedensreich Hundertwasser의 디자인이다. 이런 시도들은 도시의 경관을 보존하면서 역사성을 지키고, 새로운 공간 수요를 충족하기 위한 신중한 접근들이다.

공간은 스토리를 품는다

요즘 화두는 아무래도 오피스 공간이다. 팬데믹 이후 하이브리드 근무 형태가 재택근무와 병행하며 자리를 잡았기 때문이다. 자연스럽게 많은 오피스 빌딩에 공실이 생겼다. 구글, 애플같이 시대를 앞서가는 회사들은 이미 남는 공간을 레스토랑이나 라운지·체육시설·도서관 등의 직원 편의시설로 활용하고 있다.

　건물주 입장에서는 넓은 면적을 임대해서 쓰던 회사가 이사 가면 새 임대인을 찾는 게 쉽지 않다. 이런 까닭으로 맨해튼의 오피스 빌딩 몸값도 많이 떨어졌다. 근래에는 빈 공간이 급속도로 늘면서 임차인 유치 경쟁도 치열하다. 그래서 순회 전시 공간으로 활용하는 방안들이 각광받고 있다. 최근 꽤나 인기를 끌었던 반 고흐, 컬러 팩토리 Color Factory, 루이비통, 다운튼 애비 Downton Abbey 전시는 모두 비어 있는 사무공간을 이용했다. 기존 미술관이나 디자인 센터의 전시실은 그 수가 한정돼 있고 빌리기도 쉽지 않으며, 주변을 둘러싼 건축 디자인이 너무 강렬해서 도리어 전시 콘텐츠가 주목받지 못하는 경우도 많았다. 텅 빈 공간은 정해진 기간에만 열리는 전시의 특성에 맞게 구체적으로 연출해서 사용할 수 있다는 장점이 있다. 주말이면 비어 있는 사무공간 일부를 파티 장소로 대여해 주는 경우도 있다.

　공간은 스토리가 더해질 때 더욱 특별해진다. 인간만이 아니라 공간도 스토리를 품기 때문이다. 대표적인 예가 뉴욕

의 맥키트릭 호텔이다. 1930년대 말 세계 대공황이 끝날 무렵 뉴욕 첼시에 초호화 호텔을 짓는 프로젝트가 진행되고 있었다. 하지만 제2차 세계대전 발발로 계획은 취소됐다. '그때 그 호텔이 지어졌다면, 그리고 영업을 했다면'이라는 가정으로 첼시의 창고 건물에 호텔 간판을 단 것이다. 이 호텔에서는 〈슬립 노 모어 Sleep No More〉가 10년 넘게 공연되고 있다. 셰익스피어의 〈맥베스〉 대사에서 제목을 딴 작품으로, 특정 공간을 따라 배우와 관객이 이동하는 이머시브 Immersive 연극 형식이다. 이를 위해 6층 규모 건물에 호텔 리셉션·바·재즈 클럽·무도회장 등 백 개의 방을 실제와 같이 재현해 놓고 그 안에서 벌어졌을 법한 사건과 이야기들을 연출해 놓았다. 공간 자체가 한 편의 문학작품이 됐다. 역사적 상상력과 기획의 창의성이 돋보이는 프로젝트다.

시간차의 활용

시간차를 이용해 건물을 활용하는 방법도 있다. 사용하지 않는 시간에 공간을 다른 용도로 사용하거나 임대하는 방식이다. 뉴욕 브로드웨이 극장 거리에 위치한 스튜디오 54가 이런 아이디어 덕에 탄생했다. 극장은 저녁 공연시간 외에는 비어 있는 경우가 많다. 비싼 임대료를 고려하면 놀리기 아까운 시설이다. 스튜디오 54는 공연장 1층의 좌석마다 카바레 cabaret 처럼 작은 테이블을 배치하고, 공연 두 시간 전부터 관객을 입

장시켜 객석을 술 마시는 공간으로 활용한다. 또, 공연이 끝나면 무대 장치와 조명을 이용해서 극장 전체를 나이트클럽으로 탈바꿈시킨다. 하루 6시간 정도 사용되던 공간을 세 가지 용도로 다기능화해서 12시간 이상 쓰는 것이다. '부티크 호텔의 왕'이라는 이안 슈레거 Ian Schrager 의 기획이다. 뉴욕의 미트패킹 디스트릭트 Meat Packing District 가 새벽부터 이른 아침에는 고기 물류와 도매, 낮에는 쇼핑, 저녁 시간에는 레스토랑과 클럽으로 24시간 활기 넘치는 것과 비슷하다.

시간차를 자주 활용하는 대표적인 공간은 교회다. 콘서트홀이나 연극 무대, 결혼식장 등의 용도로 쓰인다. 뉴욕같이 임대료가 비싼 도시에서는 낮에만 영업하는 식당을 다른 사람이 재임차해서 한밤중에 심야식당이나 라면집을 운영하기도 한다. 서울 을지로에도 재봉틀 가게를 영업시간 이후 인근 가맥집의 단체석으로 빌려주는 곳이 있다. 낮에만 영업하는 카센터의 넓은 앞마당이 밤에는 야외 포장마차로 변신하는 것도 비슷한 경우다.

공간을 시간마다 다르게 활용하는 방법은 또 있다. 심야에 조명 불빛을 써서 공간을 재창조하는 작업이다. 원래 조명은 어둠을 밝히는 것이 목적이지만, 디자인 요소로 쓰이면 낮과는 다른 경관을 선사한다. 특정 건물이나 구조물, 문화재 등에 빛과 그림자를 활용해 시각적으로 새롭게 연출하는 식이다. 낮에 바라본 건물과 완전히 다른, 예술작품 같은 풍경이 펼쳐진다.

이러한 모든 노력은 결국 건축과 도시 환경을 아끼고 오

래 사용하려는 시도들이다. 유서깊은 역사적 건축물은 문화재로 지정 보호하고, 지속가능성이 낮은 건물은 허물고 새로 짓는 게 맞다. 하지만 대부분 건물은 고쳐 쓸 수 있게 지어졌다. 개발만을 목표로 하는 것은 역사와 문화, 추억을 모조리 부수어 없애는 일이다.

우리 주변에는 계속 수리하면서 써야 하는 물건투성이다. 건물도 마찬가지다. 상업주의의 선봉에 있는 고급백화점 같은 곳에서 특급 컨시어지 concierge를 배치해서 판매하는 모든 상품과 관련된 수선 서비스를 제공한다면 어떠한가. 고객의 요구에 따라 우산이든, 시계든, 가구든, 집이든 직접 고쳐주거나 고칠 수 있는 곳을 연결해 주는 서비스다. 보존과 유지를 소중하게 여기는 태도를 이제는 기업들도 중요 덕목으로 삼을 때가 아닌가 싶다.

요즘 오피스 디자인의 트렌드는 '자유 책상 free address'과 '자유로운 자세 free posture'다. 출근은 하되 편하고 융통성 있는 근무환경을 지향하는 것이다. 이런 개념은 우리가 사용하는 여러 장소에 적용되고 있다. 지정된 공간을 소유하거나 반복적으로 이용하는 게 아니라, 다양한 장소를 자유롭게 다니면서 매 순간 다른 환경을 즐기는 것이다. 소유가 아닌, 공간 안에 자유롭게 존재하는 것. 이것이 미래의 우리에게 요구되는 '제4의 공간'의 개념일지도 모른다.

가까운 미래에는 온라인으로 이용할 수 없는 레스토랑이나 미용실 정도의 제한된 공간만이 물리적으로 남을 것이다. 은행과 오피스, 대학 캠퍼스도 많이 한산해질 것이다. 이런 공

간들을 유연하게 사용할 수 있는 대안이 필요하다. 건물들은 우리의 삶을 담고, 또 오랜 기간 우리를 지켜보면서 보듬는다. 태어난 한 개인의 삶이 중요하듯, 과거에 만들어진 건물에도 애착을 품는 마음이 필요하다.

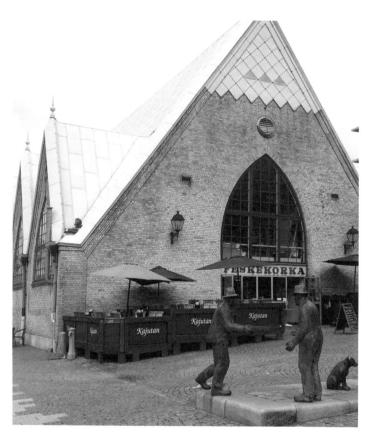

스웨덴 예테보리Göteborg**의 수산시장**Feskekörka. 1874년 생선 경매장으로 지은 건물 모양이 교회를
닮았다고 해서 '생선 교회'라는 별명이 붙었다.

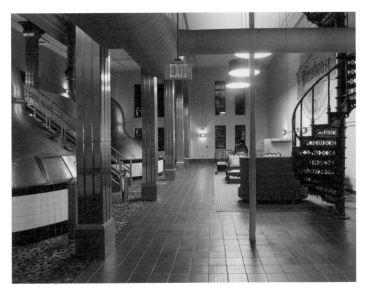

위스콘신 주 밀워키의 브루하우스Brewhouse.

밀워키는 미국 맥주의 본고장이다. 가동 중단된
맥주 공장이 호텔로 기능을 바꾼 뒤, 많은 이가
찾는 공간이 됐다.

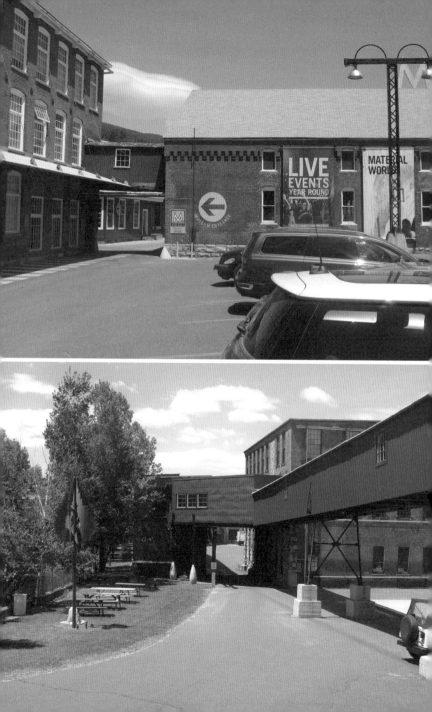

매사추세츠 주 노스 애덤스North Adams**에 있는 매사추세츠 현대미술관**MASS MoCA.

작은 마을에 위치해 꽤나 외진 곳이지만, 연간 20만 명 넘는 방문객이 이곳을 찾는다. 현대 미술 거장들의 작품이 장기간 전시되는 곳으로 유명하다.

뉴욕 첼시 꼼데가르송 매장 입구. 낙후된 창고 건물이 부티크로 바뀐 예다. 재생
과정에 건물 재활용이라는 키워드가 녹아 있다.

오하이오 주 마이애미대학교 케이지Cage **갤러리.** '닭장'이라는 별명을 지닌 전시장을 공연 무대로
활용한 예다. 공간도 스토리를 품을 수 있다.

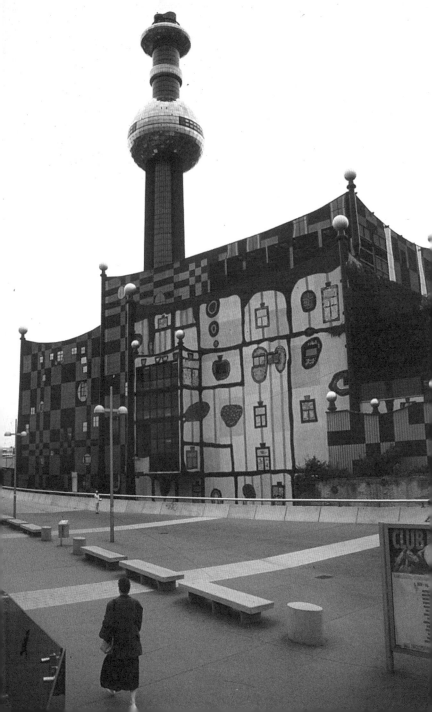

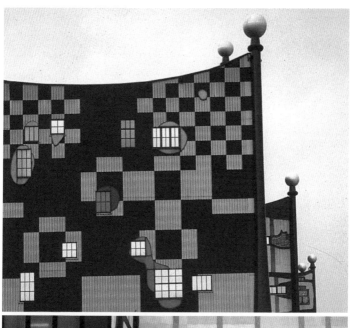

비엔나 슈피텔라우 소각장Spittelau incinerator.

1960년 쓰레기 소각장으로 지은 건물이었으나, 1990년대 초에 외관을 새롭게 디자인했다. 건축가 훈데르트바서의 디자인으로, 현재도 소각장으로 쓰인다. 일부 공간은 갤러리로 활용 중이다.

다운튼 애비Downton Abbey **전시.**

뉴욕 맨해튼의 오피스 빌딩에서 열린 드라마 세트 전시. 비어 있는 오피스를 전시 공간으로 활용하며 전 세계를 순회했다.

뉴욕 맨해튼의 어느 건물에서 열린 매드 해터Mad Hatter **파티.**

주말에 비어 있는 오피스 공간 일부를 이벤트를 위해 대여했다. 하루 전만 해도 사무공간으로 쓰였다. 이벤트가 끝나면 다시 오피스로 사용된다.

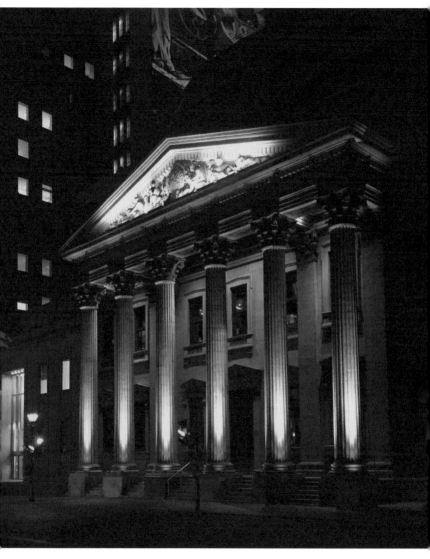

캐나다 몬트리올의 몬트리올 노트르담 성당

Notre-Dame Basilica of Montreal .

야간에는 빛을 환하게 밝혀 낮과 전혀 다른 낯선 풍경을 선사한다.

드라마 〈섹스 앤 더 시티〉에서 "나한테는 쇼핑이 운동이다."라는
주인공의 대사처럼 상품의 구매는 현대인의 일상 중 하나다.
매장 입구에 들어서는 순간부터 계산을 마치고 나올 때까지의
리듬이 상품 구매만큼 중요하다.
공간에서 어떤 생각과 메시지를 전하고 고객들과 교류하는가에
'리테일 미디어'의 미래가 달려있다.

리테일 미디어 :
경험은 온라인으로 살 수 없다

브랜드 도약을 위한 필수 조건

영화 〈보헤미안 랩소디〉 초반부에 비바Biba의 간판이 보인다. 비바는 1960~1970년대 런던에서 가장 '핫'한 백화점이었다. 앤티크 가구로 장식되어 드라마 세트장 같은 인테리어, 현재는 빅토리아 앤 앨버트 뮤지엄Victoria & Albert Museum에 소장된 명품 드레스들, 스누피·앤디 워홀 등의 테마를 이용한 기발한 마케팅 등으로 한때 '패션의 극장Theatre of Fashion'이라는 별명이 붙었다. 요즘은 이렇게 쇼핑하면서 문화를 즐길 만한 매장들이 1960년대보다도 훨씬 적다.

온라인 쇼핑으로 소위 브릭 앤 모르타르brick and mortar 매장들이 초토화된 지 오래다. 매년 미국에서 1만 곳 넘는 상점이 문을 닫는 현시점에 팬데믹은 소비와 유통 방식까지 완전히 바꾸어 놓았다. 아마존은 이미 공룡이 되었고, 다른 기업들도 온라인으로의 전환이나 병행을 택하고 있다. 이제는 온라인이 불가능한 레스토랑이나 스파, 미용실 말고는 극소수 물리적인 상점들만 살아남을 전망이다. 그런 와중에도 몇몇 백화점이나 독립상점들은 과거의 영화를 되찾고자 고군분투하고 있다.

참을성이 없어 지루한 환경을 못 견디는 어린이를 위한

새로운 형태의 매장이 등장했다. 바로 리테일먼트retailment다. 리테일 retail과 엔터테인먼트entertainment를 합친 단어로, 머무는 시간 동안 특별한 경험을 제공한다는 의미를 담고 있다. 브랜드 도약을 위한 필수 수단이 된 리테일먼트는 어른이면서 어린이처럼 옷을 입거나 행동하는 빅 보이Big Boy 문화가 만연한 미국을 중심으로 빠르게 확산 중이다.

요즘 매장들은 리테일먼트를 넘어 항해적 경험navigating experience과 교육적 발견educational discovery의 진보된 개념을 선보이고 있다. 대표적인 예가 아메리칸 걸 플레이스American Girl Place다. 아동 교육 전문가이자 출판인인 롤랜드Pleasant T. Rowland가 창업한 이 브랜드는 단순한 판매를 넘어, 귀감이 되는 이야기를 담은 책과 인형으로 소녀들을 가르친다. 매장에 가면 연령과 외모, 성격에 맞는 인형을 선택할 수 있도록 상품들이 진열돼 있다. 또, 인형이 시대별로 분류돼 있고, 그 인형에 각기 역사와 스토리가 담겨있다. 소녀들의 지적 호기심과 상상력을 자극하도록 치밀하게 기획된 것이다. 매장 내부에는 인형을 위한 미용실·병원·어린이 연극 전용 극장·카페도 마련돼 있다.

1990년대 초에 시작된 나이키타운 역시 이런 개념을 잘 보여 준다. 이제까지 보던 흔한 스포츠용품점이 아니라 박물관 같은 쇼케이스 스토어showcase store의 모델을 선보인 것이다. 역대 스타플레이어들의 흑백 사진이 전시된 '스포츠 영웅들의 벽Athletic's Wall'이나 대학 체육관의 빈티지 접수판 등은 학창시절의 낭만을 불러일으킨다. 최근 문을 연 '나이키 이노

베이션'이라는 매장은 공방이나 작업실 분위기로 꾸며져 제작 과정을 견학하는 느낌을 선사한다. 상업 공간이 교육적 경험을 강조하는 추세다.

특별한 경험을 선물하라

디지털이 압도하는 환경에서 온라인에 없는 경험을 제공하는 전략은 필수다. 매장에 들를 때마다 같은 디스플레이를 본다면 지겨울 것이다. 친숙하고 아는 제품은 온라인으로 쉽게 구할 수 있기에 더욱 그렇다. 스마트폰으로 실시간 정보를 얻고 인증샷을 올리는 MZ세대의 라이프스타일과는 더더욱 맞지 않는다.

10여 년 전 뉴욕의 첼시 지역에 작은 가게 하나가 문을 열었다. 이름은 스토리Story. 큰 화제를 불러왔던 상점이다. 요리·건강·여행 등 생활 소재들로 이야기를 꾸미고, 그에 걸맞은 상품을 판매하는 편집숍이다. 1년에 몇 차례, 계절과 시기에 맞춰 적절한 주제로 스토리를 구성한다. 발렌타인데이가 있는 2월에는 '러브스토리'를 테마로 섹시한 속옷·초콜릿·향초 등의 상품을 전시하는 식이다. 주제를 바꿀 때마다 새로운 편집과 디스플레이를 위해 일주일씩 문을 닫는다. 상점 이름대로, 그야말로 '스토리'를 들려주는 신선한 방식이다. 정기적으로 바뀌는 갤러리의 전시를 감상하는 듯하다.

이 비즈니스의 성공과 더불어 자사의 성격에 맞게 스토

리를 후원하는 기업들이 줄을 잇는다. '명절의 기쁨'을 주제로 작은 선물 아이템들을 판매할 때는 카드사인 아메리칸 익스프레스가, '만드는 재미'라는 테마로 공간이 꾸며질 때는 제네럴 일렉트릭이 협찬하는 식이다. 페인트 회사 벤자민 무어와 협업한 '색채 스토리'에서는 색감이 현란한 무선스피커·알록달록한 캐시미어 양말·립스틱 등의 상품을 판매하고, '남성들의 스토리'를 위해서는 질레트 면도기·올드 스파이스 로션 등을 생산하는 프록터 앤 갬블이 협찬하면서 매장 한쪽에서 손님에게 무료 면도 서비스까지 제공한다. 스토리 매장은 요청이 있을 때는 언제든 출장 방문해서 원하는 테마로 팝업을 연다.

정말 엄청난 편집력이다. 잡지를 넘겨보며 온갖 재미있는 콘텐츠를 둘러보는 듯한 경험이다. 잡지가 사진들과 글을 매개로 한다면, 스토리 매장은 상품과 이벤트로 메시지를 전하는 리테일 미디어 retail media의 개념을 선보이고 있다. 뉴욕에 있는 스토리는 누구나 방문하고 싶어 하는 매장이다. 홈페이지를 통해 온라인으로 상품을 구매할 수 있지만, 그 비율은 1퍼센트밖에 되지 않는다. 고객들이 직접 체험을 원하기 때문이다. 몇 해 전 메이시 Macy's가 스토리 매장을 인수해, 현재는 백화점 내부에 입점해 있다. 그러면서 고객들에게 온라인에서 경험할 수 없는 현장의 경험, 실제 세상과의 소통을 꾸준히 제공하고 있다.

또 하나의 특별한 상점은 뉴욕 소호에 있는 모겐탈 프레데릭스 Morgenthal Frederics, '안경계의 롤스로이스'라고 불리는 안경점이다. 대부분의 안경점에서는 전시된 많은 제품 중 마

음에 드는 것을 고르거나 점원에게 추천을 받는다. 하지만 이곳에 들어서면 안목 있는 친구 집에 초대받은 느낌이 든다. 매장 내부에 안경은 그다지 많아 보이지 않는다. 안락한 소파에 앉아 기다리면 직원이 다가온다. 간단한 대화 후 직원은 손님의 얼굴형을 보고 안경을 가져온다. 한 번에 하나씩, 많이 보여줘야 너댓 개다. 대부분의 고객은 두세 개 내에서 결정한다. 놀랍게도 직원들이 골라오는 안경은 손님과 아주 잘 어울린다. 그 상점 안에 얼마나 많은, 그리고 얼마나 다양한 안경들이 있는지는 아무도 모른다. 그리고 알 필요도 없다. 그저 점원들의 안목을 신뢰하면 된다. 마치 '한가한 오후에 사치스럽게 샴페인을 마시는 것' 같은 쇼핑 경험이다.

드라마 〈섹스 앤 더 시티〉에서 "나한테는 쇼핑이 운동이다 Shopping is my cardio."라는 주인공 캐리의 말처럼 소비 행위는 현대인의 일상 중 하나다. 브랜드 기획자 입장에서는 고객이 매장 입구에 들어서는 순간부터 계산을 마치고 나갈 때까지의 리듬이 상품 구매만큼 중요하다. 상점들은 고객이 특별한 공간 경험을 하게 하려고 창의적이고 다양한 퍼포먼스를 펼치고 있다. 리테일 미디어의 미래는 어떻게 전개될 것인가. 고객이 정기적으로 또는 언제든지 들르고 싶어 하는 매장이라면, 영화 〈폴링 인 러브〉처럼 로버트 드 니로와 메릴 스트립이 리졸리 Rizzoli 서점에서 만나 사랑에 빠지는 마법 같은 순간을 꾸준히 선사할 것이다.

뉴욕 맨해튼에 있는 아메리칸 걸 플레이스
American Girl Place **매장.**

고객이 인형을 선택하고 의인화할 수 있도록
기획됐다. 소녀들의 호기심과 상상력을 자극한다.

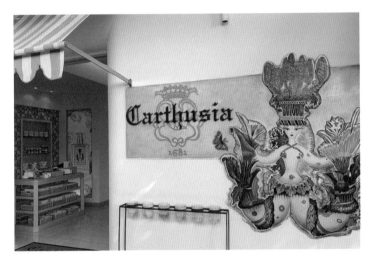

이탈리아 카프리Capri 섬
카르투시아Carthusia 향수 매장 입구.

고객이 정기적으로 들르고 싶어 하는 매장이
되려면 엔트리 메시지를 효과적으로 기획해야
한다.

뉴욕 맨해튼 나이키 이노베이션 매장.

신발 모양은 물론, 끈이나 표면의 장식 스티커도
선택할 수 있다. 거의 무한한 선택의 폭을
방문객에게 제공한다. 맞춤 제작 전략에
집중하는 것을 볼 수 있다.

작업실처럼 꾸며 제작 과정을 견학하는 느낌을
준다. 교육적 경험을 강조하고 있다.

빅데이터로 소비자의 요구·취향·예산은 물론 쇼핑
시간까지 파악해 고객 맞춤형 서비스를 제공한다.

뉴욕 맨해튼 스토리 상점.

'요리', '건강', '여행' 등 일상적인 소재로
이야기를 구성하고, 그에 맞는 상품을 판매하는
편집 매장이다. 잡지가 사진들과 글을 매개로
한다면, 스토리 매장은 상품과 이벤트로
메시지를 전하고 있다.

뉴욕 맨해튼 모겐탈 프레데릭스
Morgenthal Frederics **안경점.**

친한 친구가 자기 집으로 초대해서 어울리는
안경을 선물해 주는 것 같은, '한가한 오후에
사치스럽게 샴페인을 마시는 것' 같은 경험을
제공한다.

런던 포트넘 앤 메이슨Fortnum & Mason
식료품점.

매장 입구에 들어서는 순간부터 계산을 마치고
나올 때까지의 리듬을 선사하는 게 리테일먼트다.

기획력과 디자인, 아이디어가 참신하면 비어 있는 공간을 살릴 수 있다.
공원에서, 광장에서, 비어 있는 건물에서, 길거리에서
만들어졌다가 없어지는 구조물이나 설치미술은 일시적이지만
오히려 제한된 시간 때문에 더 소중하게 느껴진다.
사람들은 그 순간을 기억하기 때문이다.

자투리의 활용 :
틈새 이벤트는 예술적 감각을 일깨워준다

모퉁이에 숨어 있는 작은 미술관

한정된 면적의 도시에서 좀 더 넓은 공간을 확보하기 위한 노력은 일상의 과제다. 상황이 심각한 뉴욕 같은 대도시에서는 많은 사람이 '구두박스'로 표현되는 작은 아파트에 거주한다. 사무공간도 타인과 공유하는 경우가 많다. 그래서 집과 직장 외에 타인들과 어울릴 수 있는 공원·레스토랑·영화관·경기장 같은 레저용 장소들에 대한 요구가 자연스레 일었다. 사회학자 레이 올든버그Ray Oldenburg가 주장했던 '제3의 공간'에 대한 요구다. 이는 직접 소유하는 장소 외에 개인의 활동 반경이 사회적, 심리적으로 넓어지는 과정이다.

요즘에는 '제3의 공간'을 넘어 '커뮤니티 공간'이나 '창조적 공간' 등 다른 차원의 공간 개념도 등장했다. 하지만 여전히 제한된 면적과의 갈등이 과제로 남는다. 그래서 자투리를 창의적으로 활용하는 아이디어가 주목받고 있다. 건물들 사이 공간에 만들어진 포켓 공원이나 옥상정원이 대표적인 예다. 애매하게 남은 공간을 활용하는 방법으로는 조각, 벽화와 같은 공공미술 설치를 흔히들 꼽는다. 미술관에 가지 않고도 도심에서 예술을 즐긴다는 취지에도 잘 맞는다. 건물 주변의 작은 공터를 활용한 스트리트 퍼니처 street furniture 의 설치나 고

가도로 밑을 이용한 전시 팝업, 지하철역 진입로의 반지하 공간에 작은 술집을 만들어 퇴근길 한잔을 유도하는 것도 그 예들이다.

대도시에는 화물 전용 엘리베이터가 설치된 건물이 더러 있다. 그리고 많은 경우 이곳은 건물 관리인이 스튜디오로 쓴다. 엘리베이터 안쪽에 선반을 짜서 페인트 붓·드릴·나사·테이프·망치·드라이버 등 필요한 공구를 수납하고 그 안에서 간단한 작업도 한다. 수리할 때마다 공구 통을 들고 오르내리는 수고도 덜 수 있다.

뉴욕 차이나타운의 코틀랜트 Cortlandt 골목은 〈크로커다일 던디〉, 〈나인 하프 위크〉 등의 영화에 등장했고 화보 촬영장으로도 자주 이용되는 장소다. 이 골목 한편에는, 낙서로 뒤덮인 철문 뒤에 '뮤우지우움 Mmuseumm'이라는 뉴욕에서 가장 작은 미술관이 있다. 더는 쓰지 않는 건물 내부의 화물용 엘리베이터를 개조해 만든 곳이다. 내비게이션 안내를 따라가면 후미진 골목의 닫힌 철문 앞에 다다르므로 당황스러울 수도 있다.

뮤우지우움의 전시 내용은 요즘 세태를 상징하는 사물들이다. 신용카드·목장갑·하이힐·성조기·주사위·금도금 문손잡이·어린이 그림·사담 후세인 기념 시계·칵테일 잔 등 대충 가져다 놓은 것 같지만 신중하게 기획돼 있다. 하나의 스토리텔링이자, 사물로 사회적 메시지를 전하는 사물 저널리즘 Object Journalism이다. 보는 이에게 질문거리를 던진다. 나아가 사회적 행동을 요구하는 메시지도 담고 있다. 한편으론 고귀한 척

하는 주류 미술에 대한 반작용이다.《뉴요커》지는 이 미술관에 대해 '시詩적으로 구성된 평범한 사물의 초미니 설치'라고 표현했다.

이곳은 뉴욕의 가장 작은 미술관이지만, 나름 있을 건 다 있다. 벽에 부착된 선반은 안내 책자와 기념 티셔츠를 판매하는 뮤지엄숍이고, 한편에 놓인 자동 에스프레소 기계는 카페다. 벽면에 써 있는 수신자부담 번호로 전화를 걸면 작품 설명이 흘러나온다. 훌륭한 오디오 가이드다. 주말이면 정문 앞 골목에 안내원이 간이의자를 놓고 앉아 있다. 미술관 개관부터 안내·경비·판매·청소까지 모두 담당하는 직원이다. 관람 시간이 정해져 있지만, 문이 닫혀 있을 때 방문해도 아무 문제가 없다. 공간이 작아서 눈높이에 뚫린 두 개의 구멍으로 들여다보면 내부의 전시품을 한눈에 볼 수 있다. 동네 모퉁이에 숨어 있는 작은 예술의 공간. 놀랍고 즐거운 자투리 기획이다.

공간을 넘어, 통념을 넘어

도심에 마땅한 유휴 공간이 없을 때는 시간을 활용하는 것도 방법이다. 공원이나 길거리, 빈 사무실이나 창고를 이용한 팝업이 대표적이다. 혹은 버려지거나 지나치게 평범해서 무료한 공간을 의미 있게 바꾸거나 임시 구조물을 세울 수도 있다. 익숙해서 잘 느끼지 못했지만, 노천 마켓이나 길거리 푸드 트럭도 그런 맥락에서 볼 수 있다. 은퇴한 바지선을 이용해, 제한된

대지를 벗어나 강 위에 선상 농원이나 공연장을 만드는 예도 있다.

　　앞선 예보다 적극적인 방법으로는, 아예 구조물을 새로 지어 도시를 이동하면서 이벤트를 여는 것을 들 수 있다. 건축가 알도 로시 Aldo Rossi 가 디자인한 몬도 극장 Il Theatro del Mondo 은 원래 1980년 베니스 비엔날레를 위한 이동식 극장으로 설계됐다. 극장이 바지선 위에 있는 구조로, 비엔날레 후에도 정박 시설을 갖춘 세계 여러 도시를 다니며 공연할 수 있도록 설계됐다.

　　이탈리아의 커피 회사 일리는 2007년 베니스 비엔날레에서 특별한 카페를 선보였다. 영국 건축가 애덤 캘킨 Adam Kalkin 이 화물 컨테이너를 이용해서 디자인한 구조물인데, 애초 주택으로 설계된 공간에서 가구와 집기를 덜어내고 카페로 꾸민 것이다. 기존 주택에 있던 거실·라운지·서재 등 세 공간에 에스프레소 카운터를 배치해 집에서 커피를 마시는 느낌을 줬다. 기존 커피숍 형태가 아니라 버튼 하나로 열고 닫히는 이동식 카페였다. 비엔날레가 끝난 후 이 카페는 뉴욕의 타임 워너 센터 Time Warner Center 내부로 옮겨져 팝업 커피숍으로 쓰였다. 커피 홍보가 목적이지만, 자투리 공간을 이용해 일정 기간 커피숍을 열고 다른 도시로 옮겨가는 재활용 개념도 담긴 아이디어다.

　　2008년 뉴욕 센트럴 파크에 우주에서 착륙한 것 같은 파빌리온이 설치됐다. 하얀 액체처럼 보이는 건물로, 샤넬에서 기획한 '움직이는 미술관 Chanel Mobile Art'이었다. 당시 샤넬의

수석 디자이너 칼 라거펠트Karl Lagerfeld가 브랜드 홍보를 위해 고안한 프로젝트였다. 홍콩에서 시작해 도쿄를 거쳐 뉴욕·런던·모스크바, 마침내 2010년 파리에서 긴 여정을 마무리했다. 동대문디자인플라자로 한국에도 잘 알려진 자하 하디드Zaha Hadid의 작품이다. 건물은 유백색 강화 파이버 글라스와 천을 주재료로 했으며, 해체와 조립이 가능한 7백여 개 부품들로 이뤄져 있었다. 샤넬 핸드백이 놓여 있는 모습을 연상시키는 파빌리온이다. 센트럴 파크 곳곳에 세워진 안내 게시판은 샤넬 전매특허인 '블랙 앤 화이트' 향수 박스를 닮았다. 건물을 조립하는 동안 공사장 인부가 착용했던 안전모, 행사 진행 요원들의 유니폼까지 모두 샤넬의 디자인이다.

입구로 들어서면 내·외부 구분 없이 유연하게 연결돼 있다. 유기적이다. 천창으로 햇빛이 쏟아지는 내부 정원이 감각적으로 다가온다. 실내에는 유럽·아시아·미국·남미·러시아에서 초청된 예술가 스무 명의 작품이 설치돼 있다. 모두 60년 전 출시된 샤넬의 유명한 핸드백 모델 '2.55'에서 영감을 받은 것들이다. 패션 브랜드와 건축, 미술작품의 만남은 특별한 예술적 감흥을 불러일으켰다. 사람들이 미술작품을 보러 미술관을 찾는 게 아니라 미술작품이 사람들을 찾아 도시로 여행 온다는 접근 방식이 신선하다.

비어 있는 공원 일부에 잠시라도 특별한 이벤트를 여는 것 또한 넉넉하지 않은 도심 공간을 활용하는 방법이다. 작은 자투리 공간에서 열리는 이벤트는 도시의 무료함에 지친 사람들에게 예술적 감각을 일깨워준다. 공원에서, 광장에서, 비어

있는 건물에서, 길거리에서 만들어졌다가 없어지는 구조물이나 설치미술은 일시적이지만, 오히려 제한된 시간 때문에 더욱 소중하다. 사람들은 그 순간을 기억하기 때문이다. 기획력과 디자인, 아이디어가 참신하면 비어 있는 공간을 살릴 수 있다. 공간의 틈새에 어떤 스타일로 어떤 스토리를 담는가가 열쇠다. 무엇보다 중요한 것은 도시 구조물의 미학적 수준보다 사람들과의 상호작용이다. 도시는 '도시'가 아니라 '도시와 사람'이기 때문이다.

뉴욕 첼시의 고가도로 밑을 이용한 예술품 전시 팝업.

자투리 공간은 늘 활용 대상이다. 도시 생활에서 좀 더 넓은 공간을 확보하기 위한 노력은 일상의 과제다.

뉴욕 센트럴 파크 움직이는 미술관
Chanel Mobile Art.

자하 하디드의 디자인으로 샤넬 핸드백이 놓여 있는 모습을 연상시킨다.

뉴욕 맨해튼의 지하철역 진입로 옆 반지하에 있는 작은 술집.

퇴근길 한잔을 유도한다. 도시에는 집과 직장 외에 타인들과 어울릴 수 있는 '제3의 공간'에 대한 수요가 있다.

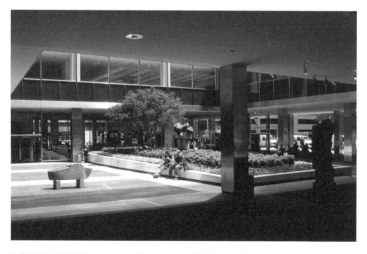

뉴욕 맨해튼 리버하우스Lever House **건물 1층.**

건물 틈새 공간에 녹지를 만든 것은 물론, 공공미술품도 설치했다. 빌딩숲에 있는 오아시스다.

스페인 톨레도Toledo .

건물 주변의 작은 공터에 스트리트 퍼니처를
설치했다. 그 덕에 레스토랑 공간이 야외까지
확장됐다.

뉴욕 차이나타운 코틀랜트Cortlandt **골목.**

낙서로 뒤덮인 철문 뒤에는 화물용 엘리베이터를
개조해서 만든, 뉴욕에서 가장 작은 미술관
'뮤우지우움'이 있다.

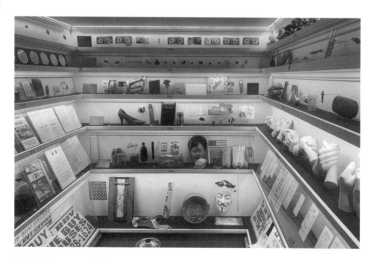

뮤우지우움Mmuseumm **전시.**

기획전 대상은 세상을 대변하는 사물이다. 사물로
스토리텔링을 하면서 사회적 메시지를 전한다.

커피 회사 일리의 이동식 카페.

영국 건축가 애덤 캘킨이 화물 컨테이너를
이용해서 설계했다. 거실·라운지·서재의 세 군데
공간에 에스프레소 카운터를 배치했다. 집에서
커피를 마시는 느낌을 준다.

필라델피아 미술대학The University of Arts**의
도랜스 해밀튼 홀**Dorrance Hamilton Hall.

틈새 공간을 활용하는 방안들로 흔히 언급되는
것은 조각, 벽화 같은 공공미술이다. 미술관에
가지 않고도 도심에서 예술을 즐긴다는 취지에도
부합된다.

시간을 효율적으로 관리하는 사람들은 시간의 틈새 역시 잘 이용한다.

오래전 한 학생이 제출한 리포트가 잊히지 않는다.

편하게 읽고 평가하라고 베개와 담요 그리고 돋보기와

조명까지 담긴 바구니를 함께 제출했다.

리포트를 읽을 교수의 시간을 디자인한 것이다.

시간의 디자인:
숨겨진 차원을 발견하고 사각지대를 채워라

시간 사이의 시간

시간은 누구에게나 공평하다. 많은 사람이 시간을 아끼는 것에만 집중한다. 하지만 간과하는 게 있다. 시간 사이의 시간을 즐기는 것이다. 디자이너들은 짧은 시간의 틈바구니에 여러 장치를 심어놓는다. 엘리베이터 내부 공간을 예로 들 수 있다. 런던 최초의 엘리베이터인 사보이 호텔의 붉은 승강기 The Red Lift 안에는 프렌치 엠파이어 French Empire 스타일의 의자가 놓여 있다. '승강하는 방'이라고 불리는 이 공간에서 이용객을 맞이하는 의자는, 마법처럼 기계장치를 작은 방으로 바꾼다. 엘리베이터 벽면에 유화를 그려 미술관에 있는 듯한 착각을 느끼게 하거나, 내부를 서재처럼 꾸며 도서관 서가에 파묻힌 느낌을 주는 예도 있다. 이는 모두 층간 이동을 위한 짧은 시간을 채워주는 디자인이다. 숨겨진 시간을 찾아내고 틈틈이 쪼개진 그 시간의 조각들을 즐길 수 있도록 만드는 디자이너의 안목이 스며 있는 것이다.

 상업 공간 중에서도 짧은 시간을 이용한 디자인 덕분에 성공한 사례가 많다. 대표적인 장소가 패션 부티크의 탈의실이다. 보통 예쁜 의자와 거울, 밝은 조명 등의 오브제가 다채롭게 탈의실 내부를 장식한다. 스마트 미러 smart mirror를 벽에

달아 고객이 자신의 옷차림을 다양하게 시뮬레이션해 볼 수 있도록 도와주기도 한다. 불과 몇 분 되지 않는 옷 입어보는 시간 동안 고객의 만족도를 높여주려는 배려다.

화장실이라는 공간 역시 다른 공간에 비해 안에서 보내는 시간이 월등히 짧지만, 그 순간을 쾌적하게 보내는 것이 중요하다. 1980년대 이미 방배동 마로니에 카페의 여자 화장실에는 전화기와 화장대, 작은 소파가 배치돼 있었다. 일본 후쿠오카 소프트뱅크 호크스Hawks 야구장 레스토랑의 남자 화장실에는 소변기 앞 벽면에 작은 모니터가 달려있다. 그 화면은 오늘의 증권시장, 어제의 경기 스코어 등 짤막한 뉴스를 전한다. 벽만 바라보고 있는 소변 보는 시간에도 정보 습득이 가능하게 한 것이다.

모빌리티의 틈새

현대인은 하루 중 많은 시간을 운송 수단에서 보낸다. 생활권이 넓어지며 이동 시간이 길 수밖에 없는 환경에 노출돼 있다. 출퇴근길과 장거리 출장, 여행에서는 이동 속도 못지않게 이동 시간의 질도 중요할 수밖에 없다. 항공기에서 영화 상영을 위해 마련된 스크린, 리무진 뒷좌석에서 누릴 수 있는 TV·냉장고·미니바·태블릿, 대형 트럭 운전석 뒤편의 미니 침실 공간은 탑승자를 배려한 대표적인 서비스 장치들이다.

여행할 때 기차는 단순한 운송 수단이 아니다. 객실 자체

가 하나의 목적지다. 특히 장거리 열차일수록 더 그렇다. 이는 애거사 크리스티의 추리소설로 유명해진 '오리엔트 익스프레스' 같은 호화열차에 잘 묘사되어 있다. 19세기 탐험의 시대 정서를 재현한 로보스 레일 Rovos Rail 역시 같은 맥락이다. '아프리카의 자부심'으로 불리는 이 기차 내부에는 레스토랑, 라운지와 바는 물론 야외를 조망할 수 있는 관람 공간, 고급 침실, 도서관 등이 호화롭게 꾸며져 있다. 내부에 머무는 시간을 위한 배려다.

기차가 잠시 정거장에 정차하면 시간을 손해 보는 느낌이 들기도 한다. 오래전 대전역이나 대구역에 열차가 정차할 때 잠시 내려 우동을 사 먹던 추억은 이런 틈새 시간에 느끼는 짜릿함이었다. 물론 KTX가 다니는 요즘 고속철 환경에서는 상상도 못할 일이다. 쏜살같이 달리는 고속열차와 함께 이동 시간은 대폭 줄어들게 되었지만, 그 과정에서 우리가 잃어버린 건 없는지 생각할 필요가 있다.

한곳에 머무는 시간 못지않게 짧게 스쳐 가는 시간 역시 소중하다. 지하철역의 예술작품이나 음악 공연은 일상에서 자주 접하는 풍경이다. 이는 시에서 지원하는 공적 차원의 디자인이다. 공항이나 기차역 대합실, 지하철역 등은 반드시 거쳐야 하는 곳들이다. 이러한 공간에서 머물며 보내는 시간 또한 적지 않다. 그래서 이런 환경을 미화하는 일도 중요하다. 영국의 버진 항공사 수속 카운터에는 꽃병이 올려져 있다. 누구나 빨리 끝내고 싶어 하는 체크인 수속시간을 위한 미美적 배려다. 이 세심한 배려가 다른 항공사와의 차이를 만든다.

비행기를 타도 이런 틈새 시간이 있다. 항공법에 따르면 승무원들은 이륙 전에 기내 안전 교육을 해야 한다. 간혹 승무원이 직접 나서는 경우도 있지만, 녹화된 영상으로 대체된 지 오래다. 문제는 그 내용이다. 모두 똑같다. 출장이나 여행을 자주 가는 사람들은 수십, 수백 번도 더 본 지루한 영상이다. 더 괴로운 것은 그 시간 동안은 전자기기도 쓸 수 없고, 영화 상영도 중단된다. 안전 벨트를 매고 꼼짝없이 앉아 영상이 끝나기만을 기다리는 5분이다. 수백 명 승객의 5분을 모두 더하면 꽤 긴 시간이다.

10여 년 전부터 주요 항공사들은 새로운 아이디어를 고안했다. 안전 교육 콘텐츠를 재미있고 다양하게 제작한 것이다. 에어프랑스는 패션쇼를 방불케 하는 의상디자인과 프랑스 특유의 색감으로, 뉴질랜드 항공사는 본국에서 촬영한 영화 〈반지의 제왕〉을 패러디한 서사적 영상으로, 스위스 에어는 실사 애니메이션, 브리티시 에어는 여러 유명인이 오디션을 보는 콘티를 꾸며 승객의 시선을 끌고 있다. 이 영상들은 자국 문화를 알리는 수단으로도 제격이다. 호주 콴타스 Qantas 항공은 사막이나 포도밭, 푸른 바다와 같은 광활한 대자연을 배경으로, 칠레 항공사 라탐 Latham 은 유적지와 화려한 공예품들을, 그리고 우리나라의 국적기는 보이그룹 슈퍼엠을 등장시켜 케이팝을 강조한 영상으로 국가 이미지를 홍보한다. 특히 라탐의 영상에서 좁은 비행기 좌석을 노천 카페처럼 보이게 표현한 디자인 감각은 탁월하다. 수준 높은 영상미를 자랑하는 이런 비디오들은 재치 넘치는 구성으로 기분좋은 웃음을 선사

한다. 불과 몇 분 되지 않는 짧은 시간에 승객의 만족도를 크게 높인다.

공항 안을 거니는 시간도 꽤 길다. 거리도 꽤 된다. 시카고 오헤어 O'Hare 공항 터미널 통로 디자인은 이미 고전이 되었을 만큼 유명하다. 마이클 하이든 Michael Hyden 이 조명을, 윌리엄 크래프트 William Kraft 가 음악을 담당하여 건축과 조명, 미술과 음악이 조화를 이룬다. 뉴욕 JFK 공항 내 연결 통로에는 딜러 스코피디오 Diller Scofidio 가 디자인한 홀로그램 작품이 걸려있다. 움직임과 시간, 여행을 주제로 공간 이미지와 애니메이션을 합성한 마이크로무비 형식이다. 하나하나의 영상에 여행객과 관련된 스토리가 담겨있다. 모두 긴 이동 시간에 리듬을 주기 위한 공공디자인이다.

많은 도시에서 교통수단의 디자인은 길거리 풍경을 좌우하는 비중 있는 요소다. 옐로 캡 Yellow Cab 으로 불리는 뉴욕 택시 역시 도시의 상징이 된 지 오래다. 오래전 특별한 이벤트가 있었다. 1907년부터 운행된 옐로 캡이 백 주년을 맞은 2007년, 뉴욕의 노란 택시가 온통 꽃 그림으로 장식된 것이다. '교통의 정원 Garden in Transit'이라는 타이틀로 3개월 동안 진행된 공공예술 이벤트였다. 당시 뉴욕의 1만 3천 대 택시에 8만 송이의 꽃이 그려졌다. 이 행사를 주관한 희망의 그림 Portraits of Hope 이라는 단체는 예술 치료를 목적으로 장애아동이나 병원에 입원한 아이들을 주로 참여시켰다. 이 과정을 통해 아이들은 팀워크를 배우고 소속감도 지니게 됐다. 꽃은 기쁨과 희망을 선사하고, 생명과 재생을 의미하는 만국 공통의 상징이다.

기하학적으로 단순하게 '어린이들이 쉽게 따라 그릴 수 있도록'이라는 설명도 그려졌다.

그해 9월부터 12월까지 뉴욕의 택시 승객들은 꽃마차를 타는 기분을 누렸다. 꽃의 향기가 시각적으로 치환돼 도심을 화사하게 비췄다. 정해진 기간이 지난 후에도 많은 택시 운전사는 꽃 그림 떼기를 거부했다. 아이들이, 이웃들이, 승객들이 좋아한다는 이유에서였다. 15년이 지난 지금도 이 프로젝트가 두고두고 생각나는 것은 기간 제한이 있었기 때문이다.

디자인 안목은 삶의 수준을 높인다

수업시간에 학생들이 리포트를 제출할 경우, 나는 그 내용뿐 아니라 형식에도 창의성을 요구한다. 리포트도 다양한 재료로 재미있게 디자인해서 만들어야 한다. "영문과의 리포트와 디자인과의 리포트가 같을 수는 없다."는 논리다. 결과적으로 온갖 기발하고 창의적인 작품들이 쏟아진다. 학생들끼리 서로 감탄하면서 배우는 건 물론이다. 보드게임처럼 만든 리포트, 건축적 재료와 구조로 조립된 작품, 공간을 이용한 설치예술 등 마치 '연구과제의 할로윈 파티'를 보는 것 같다. 그중 오래전 한 학생이 제출한 리포트가 잊히지 않는다. 편하게 읽고 평가하라고 베개와 담요, 그리고 돋보기와 조명이 담긴 바구니를 함께 제출했다. 리포트를 읽을 교수의 시간을 디자인한 것이다.

일상에서 시간 관리를 효율적으로 잘하는 사람은 시간의 틈새 역시 잘 이용한다. 공공공간의 디자인은 선진국일수록 발달했다. 시간의 숨겨진 차원 Hidden Dimension 을 발견하고 삶의 사각지대를 채워간다는 생각이 디자인에 스며 있기 때문이다. 시간은 누구에게나 공평하게 주어진다. 결국 잘 디자인된 공간을 인지하고 향유하는 습관이 삶의 수준을 높인다. 일상의 틈새마다 시간과 디자인이 존재한다. "누군가 오래전 나무를 심어 놓은 덕분에 누군가 오늘 그늘에 앉아 쉴 수 있다."는 워렌 버핏의 말처럼, 그 디자인은 전문가가 신중하게 생각하고 연구해서 제공하는 배려다. 우리는 그걸 발견하는 안목과 감사하는 마음, 그리고 그 틈새의 디자인을 즐기는 여유만 갖추면 된다.

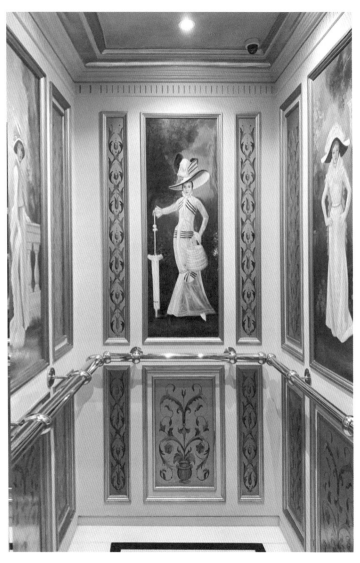

런던 리츠Ritz **호텔 엘리베이터.**

내부 벽에 유화를 그려 넣었다. 미술관에서 그림을
감상하는 느낌을 준다.

영국 오크햄Oakham**의 햄블턴 홀**Hambleton Hall
호텔 엘리베이터 내부.

서재처럼 꾸며 도서관에서 책을 찾는 듯한 착각을
불러일으킨다. 층을 이동하는 동안 머무는 짧은
시간을 채워주는 디자인이다.

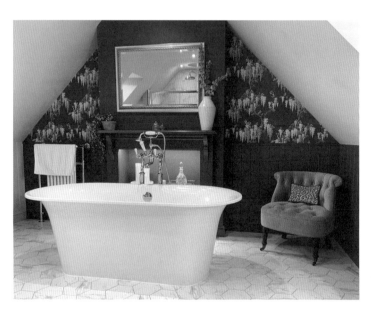

영국 케임브리지 렉터리 팜Rectory Farm
호텔 화장실.

다른 공간에 비해 이용자가 점유해서 사용하는
시간이 월등히 짧은 곳이 화장실이다. 그럼에도
그 짧은 시간을 쾌적하게 보내는 게 중요하다.

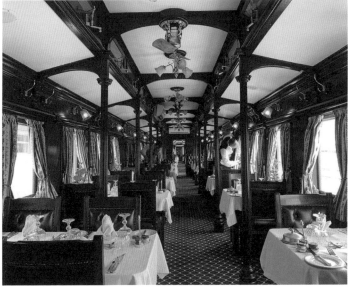

남아프리카공화국 로보스 레일Rovos Rail.

이 기차는 그저 교통수단이 아니다. 레스토랑, 라운지와 바는 물론 야외 전망차나 고급 침실, 도서관 등이 호화롭게 꾸며져 있다. 객차에서 남다른 경험을 선사한다.

뉴욕 지하철역 공공미술.

지하철역에서 이동하거나 머물며 보내는 시간
또한 적지 않다. 그래서 이런 공간을 미화하는 일도
간과해서는 안 된다.

뉴욕 지하철의 공연자.

시에서 지원하는 '뮤직 언더 뉴욕Music Under New
York' 프로그램의 일환으로 진행된 공연. 공적
차원의 시간 디자인이다.

시카고 오헤어O'Hare **공항 연결 통로.**

건축과 조명, 미술과 음악이 조화롭게 어우러진다.
감각적인 조명 효과를 통해 우주 공간에 와 있는
듯한 착각을 불러일으킨다.

뉴욕 JFK 공항 연결 통로.

움직임과 시간, 여행을 주제로 공간의 이미지와
애니매이션을 합성한 딜러 스코피디오의
홀로그램 작품이다.

교통의 정원Garden in Transit
프로젝트 당시 택시 모습.

2007년 9월부터 그해 12월까지 1만 3천 대 택시에
8만 송이의 꽃 그림이 그려졌다. 택시 승객들은
꽃마차를 타는 기분을 만끽했다.

공간에 여유를 갖는 것은 삶에 여유를 품는 것과 마찬가지다.
라운징을 제대로 즐길 수 있는 마음의 테라스가 필요하다.
안단테는 멋이다.

여백의 미 :
때론 목적 없는 공간이 가장 사랑받는다

라운징의 매력

'라운징 lounging'은 특별한 목적 없이 시간을 보내는 행위를 뜻한다. 라운징을 위해 만든 공간이 라운지고, 그 안에 놓이는 의자가 라운지 체어 chaise lounge다. 르 코르뷔지에나 찰스 이임즈 등 세계적인 디자이너들이 만든 명품 라운지 체어들이 수십 년간 인기리에 판매되는 걸 보면 라운징은 생활의 큰 '기능 아닌 기능 function without function'임에 틀림없다.

라운지 하면 머릿속에 바로 떠오르는 곳은 공항 라운지 다. 비행기 탑승 전에 시간을 보내는 장소다. 항공사마다 라운지 디자인과 내부 시설, 비치된 음식에 신경을 쓰는 까닭은 분명 중요한 공간이기 때문일 것이다. 라운징이 시간개념에 도입된 예는 브런치다. 출근할 필요가 없는 주말, 느지막이 일어나 아침도 점심도 아닌 간단한 끼니를 챙기고 시간을 보내며 노닥거리는 행위를 미국인들은 브런칭 brunching이라고 한다. 브런치 대상은 친구나 가족이지 직장상사인 경우는 없다. 대화 주제도 비즈니스 관련이 아니고 일상 소재가 대부분이다.

프록터 앤 갬블은 아이보리 비누·팸퍼스 기저귀·질레트 면도기·크레스트 치약 등 우리에게도 친숙한 생활용품을 만드는 기업이다. 오하이오 주 신시내티에 있는 본사 건물에는

'아이디어 룸'이라는 방이 있다. 추억의 장난감과 보드게임, 각종 피규어 등 우리가 상상할 수 있는 거의 모든 놀이도구가 구비된, 회사에서 가장 넓은 공간이다. 화학자와 엔지니어, 과학자들은 이곳에서 휴식과 놀이를 즐기며 아이디어를 얻는다. 몇 해 전 대대적인 리모델링을 하면서는 사옥 전체 인테리어가 '아이디어 룸'처럼 바뀌었다. 오늘날 구글을 비롯한 많은 회사 역시 이처럼 사무공간을 바꿔가고 있다. 과거에 업무 공간이 가장 중요했다면 요즘은 라운징을 위한 공간이 중요하다는 인식의 결과다.

간혹 인테리어 디자이너들의 실수로 사무실 내부에 자투리 공간이 생기는데, 아이러니하게도 사람들이 가장 좋아하는 장소가 되는 경우가 많다. 구체적인 기능이 없는 중성적 공간에서의 머무름이 주는 매력이다.

라운징의 역사는 꽤 오래됐다. 그리고 그 전통은 오늘날까지 다양한 형태로 이어지고 있다. 과거 상류층들이 사교를 즐기던 공간을 살펴보면, 내부에 작은 서재와 레스토랑·피아노룸·간단한 사무실과 응접실·카드룸 등이 갖춰져 있었다. 특별한 기능보다는 한가하게 시간을 보내는 공간들의 조합이다. 지금도 많은 사교 클럽이 이러한 방들을 마련하고 라운징 문화를 이어간다. 과거 귀족들은 본격적인 만찬 전에 거실에서 대기하며 담소를 나누고 음료를 마시곤 했다. 상업적인 레스토랑이 생겨나면서, 이런 형식은 식전주를 마시며 테이블이 준비되기를 기다리는 라운지로 발전했다. 그리고 그 공간이 간소화된 형태가 미국의 바bar다. 레스토랑에 도착해서 일행

을 기다리며 식사 전에 머무는 완충 공간인 셈이다.

라운징 시간이 의미를 지니려면 세심하게 계획된 공간 디자인이 필수다. 뉴욕 록펠러 센터에 위치한 6천 석 규모의 라디오 시티 뮤직 홀 Radio City Music Hall 은 1932년 개관 당시 세계에서 가장 큰 공연장이었다. '크리스마스 쇼 Christmas Spectacular'로도 유명한 이곳에서 존 웨인이 주연한 서부영화가 상영됐으며, 프랭크 시나트라·라이자 미넬리·앤 머레이가 노래를 불렀다. 공연이 있는 날이면 교통체증도 생기고, 관객 입장도 지연되기 일쑤다. 공연 전후 인터미션에 화장실에 가려면 그것 역시 꽤 시간이 걸린다. 그러니 화장실 면적도 넓어져야 한다.

그런데 이 라디오 시티 뮤직홀의 화장실에는 특별한 공간이 있다. 로비와 화장실 사이에 마련해 놓은 라운지다. 여성용 화장실의 경우 잠시 앉아서 화장을 고칠 수 있는 파우더룸과 담소를 나누는 살롱이 별개로 설치돼 있다. 남성용 라운지는 신문을 보거나 구두를 닦고, 흡연을 하는 곳이다. 보통 공연장에서 동반자가 화장실에 가면 화장실 입구에 멀뚱멀뚱 서서 기다리게 된다. 편안한 라운지가 마련된 이 공연장에서는 그럴 필요가 없다. 인터미션 동안 라운지에서 짧은 살롱이 열릴 수도 있다. 작지만 럭셔리한 라운징의 공간이다.

눈높이가 달라지면 영감이 떠오른다

맨해튼 남단에는 매디슨 스퀘어 공원 Madison Square Park이 있다. 이 근처에서 레스토랑을 운영하던 대니 마이어 Danny Meyer는 노숙자들만 들끓던 공원을 살리기 위한 지역 모임에 적극적이었다. 그래서 공원 안에 작은 햄버거 스탠드를 운영하기로 하고 당국의 허가를 받았다. 문을 연 가게는 밝고 활기찬 공원의 옛 모습을 찾는 데 크게 기여했다. 오늘날 전설이 된 햄버거 체인 쉐이크쉑의 시작이다. 신선한 재료를 써서, 싸구려 음식이라 취급받던 햄버거의 위상을 높여 성공했다는 분석도 있지만, 사실 매장 위치 덕을 크게 봤다. 햇살 좋은 날 공원에 앉아 맥주를 마시며 햄버거와 감자튀김을 먹고 따사로운 햇볕을 쬐며 밀크셰이크의 달콤함을 즐기는 그 여유로운 시간을 위해, 라운징을 하기 위해 뉴요커들이 이곳을 찾은 것이다.

도시에는 부족한 휴식 공간을 보완하기 위한 대안 공간이 참 많다. 그중 하나가 선큰 가든 sunken garden이다. 건물 진입로 주변을 파서 지면보다 살짝 단을 낮춘 공간이다. 자동차 소음과 행인들로 가득 찬 길거리의 번잡함을 벗어나 숨어 있는 장소다. 거리가 건물과 만나는 부분에 작은 광장이 생기게 하는가 하면, 지하층의 채광과 환기에 유리하다는 장점도 있다. 그래서 선큰 가든은 실내정원으로 불리는 아트리움 atrium과 함께 1970년대에 크게 유행하기 시작했다. 우리말로는 '뜨락 정원'으로 번역되기도 하지만 이는 중복 표현이다. 뜨락과 정원은 의미가 같기 때문이다. 그래서 선큰 가든을 도시에 있

는 움푹 파인 정원 정도로 이해하면 될 듯하다.

선큰 가든의 규모는 작지만, 용도는 다양하다. 보통 나무, 꽃 같은 정원 요소에 벤치 등을 배치해 휴식 공간을 제공한다. 자연을 담으려는 원래 의도에 충실한 구상이다. 간혹 놀이터나 레스토랑, 스케이트장 등 적극적인 기능을 도입하기도 한다. 록펠러 센터의 아이스링크가 대표적인 예다. 아주 정적靜的으로 만들어 관조하는 경우도 있다. 뉴욕 맨해튼 중심부에 있는 체이스Chase 은행 사옥 정원이 그렇다. 조각가 이사무 노구치 Isamu Noguchi의 작품으로, 도심에 있는 이상적인 명상 공간이다.

날씨가 따듯해지고 외부활동이 늘어나면 이 공간의 활용도는 더 높아진다. 선큰 가든은 도시의 야외공간을 수직적으로 사용한다. 지상에서 파 놓았으므로 진입을 위해 다리나 계단 같은 건축요소가 설치되기 마련이다. 도심의 루프탑·둑길·이층버스 그리고 선큰 가든은 평소와 다른 눈높이에서 도시를 감상할 수 있도록 해 주는 공간들이다. 잠시 한 층 아래 바닥으로 내려가면 눈높이가 달라지므로 새로운 영감이 떠오를 수도 있다. 색다른 라운징 공간이다.

9·11테러로 지금은 무너진 뉴욕 쌍둥이 빌딩 꼭대기에는 '세계를 보는 눈 Windows on the World'이라는 레스토랑이 있었다. 아주 오래전 어렵게 예약하고 흥분되는 마음으로 이 레스토랑에 간 적이 있다. 때마침 날씨가 흐려서 창밖으로는 아무것도 보이지 않았다. 우리 테이블을 맡은 웨이트리스는 실망하는 일행에게 웃으며 "그냥 창밖으로 구름밖에 안 보이는 국

제선 비행기를 타고 있다고 생각하면 편하다."라며 지혜로운 조언을 건넸다. 식사가 끝날 무렵 거짓말처럼 구름이 걷히면서 맨해튼의 야경이 한눈에 들어왔다. 그때 펼쳐진 마천루들의 모습은 이제까지 봤던 어느 도시의 풍경보다 강렬했다. 불과 몇 분의 짧은 순간에 즐긴 최고의 라운징이었다.

20세기 초, 디자인의 기능주의는 한 치의 낭비 없이 공간을 효율적으로 활용해야 한다는 기준을 세웠다. 더 넓은 공간에 대한 갈망은 늘 있었지만, 여건상 면적은 제한됐다. 그러니 특별한 게 없거나 기능적으로 중요하지 않다고 생각되는 공간은 과감하게 없애기 마련이다. 그 결과로 우리의 하루하루는 기능적 공간에서 다른 기능적 공간으로의 이동으로 가득 차 있다. 건물로 진입하자마자 엘리베이터, 다음으로는 사무실·회의실·식당 등 제각기 목적과 기능이 있는 공간을 옮겨 다니며 보내는 것이 현대인의 일상이다. 그 과정에서 우리는 딱 그 사라진 공간만큼의 여유를 잃어버렸다. 라운징의 문화를 잃어버린 것이다. 집이든 사무실이든 다른 스타일의 공간은 다른 '생각의 순간'을 제공한다. 공간에 여유를 갖는 건 삶에 여유를 품는 것과 마찬가지다. 인생에서 그런 공간에서 보내는 시간의 합은 그리 적지 않다. 라운징을 제대로 즐길 수 있는 마음의 테라스가 필요하다. 안단테는 멋이다.

뉴욕 미트패킹 디스트릭트
Meatpacking District에 있는 작은 광장.

날씨가 따뜻해지고 시민들의 외부 활동이 늘어나면
라운징을 하는 모습을 심심치 않게 볼 수 있다.

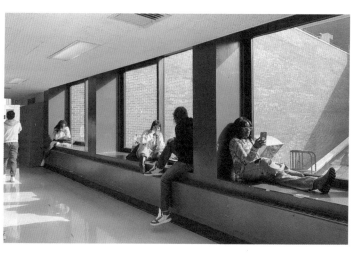

뉴욕 FIT 학생들의 라운징.

공간의 스타일이 바뀌면, 생각의 폭도 넓어진다.
공간에서의 여유가 곧 삶에서의 여유다.

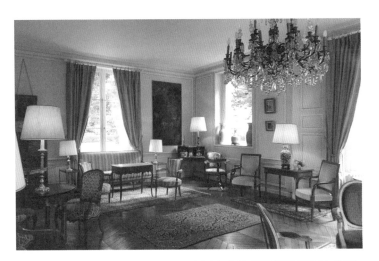

프랑스 르와흐Loire **지역 도멘느 데 오 드 르와흐**Domaine des Hauts de Loire **호텔.**

라운지의 전통은 다양한 형태로 이어진다. 현재도 많은 클럽과 호텔들이 이런 공간을 마련해두고 있다.

뉴욕 맨해튼 라디오 시티 뮤직 홀
Radio City Music Hall **여성 화장실의 살롱.**

담소를 나눌 수 있는 작은 공간이다. 진정으로 럭셔리한 공간이다.

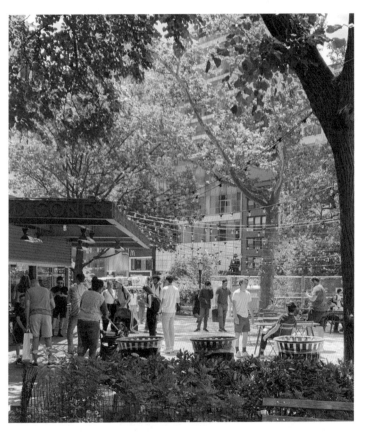

뉴욕 매디슨 스퀘어 공원 쉐이크쉑 매장.

뉴요커들은 날씨 좋은 날 공원에 앉아 한낮의
달콤함을 즐긴다.

뉴욕 맨해튼에 있는 어느 선큰 가든.

자동차 소음과 행인들로 가득 찬 길거리의
번잡함을 벗어난 공간이다. 살짝 '숨는 장소'로
자연 요소와 벤치 등을 조합하여 시민들에게 쉼을
제공한다.

뉴욕 맨해튼 체이스Chase **은행 사옥 정원.** 조각가 이사무 노구치의 작품이다. 도심에 들어선 명상 공간이다.

204

런던 리츠Ritz 호텔 라운지.

다른 스타일의 공간은 다른 생각의 순간을
선물한다. 공간의 여유란, 삶에서 여유를 갖는
것이다. 라운징을 제대로 즐길 수 있는 여유가
필요하다.

시카고 체육인협회Chicago Athletic Association
호텔 내부의 슈샤인 코너.

잘 활용되지 않는 계단 아래 공간에 마련됐다.
지나가는 길에 누구나 잠시 구두를 손질할 수 있다.

켄터키 주 킨랜드Keenland **경마장의 슈샤인 코너.** 여기 앉으면 평소 경험하기 힘든 눈높이에서
주변을 바라볼 수 있다. 생각이 환기된다.

존중할 때 얻는 것들

허영과 사치에는 미래가 없지만

격과 질에는 미래가 있다

디지털 스크린으로도 책을 읽을 수 있다.

하지만 읽기를 마치면 그 책은 우리 앞에서 소멸한다. 여운이 남지 않는다.

인쇄된 책은 다르다. 내용이나 기억뿐 아니라 하나의 실체로 남는다.

영원히 나의 것이 된다.

책의 향기 :
독서는 정돈된 생각과의 대화다

모든 책은 헤이 온 와이로 통한다

마이애미대학교 재직 시절, 아프리카 가나의 작은 마을에 책을 기증하고 도서관을 지어주는 봉사 프로그램에 참여했다. 책이 부족한 그 나라의 어린이들은 보통 한 권을 네 명이 같이 읽었다. 가운데 책을 잡은 어린이는 양옆과 뒤에 있는 세 친구가 다 읽었다는 신호로 가볍게 자신의 어깨를 손가락으로 툭 치면 그제서야 책장을 넘겼다. 책이 부족하지만 배우려고 하는 어린이들의 모습이 지금도 잊히지 않는다. 그 아이들에게 책은 희망이고 미래다.

잉글랜드와 웨일즈의 경계에 있는 헤이 온 와이 Hay-on-Wye는 인구 1천 5백 명의 작은 시골 마을이다. 쇠락하던 이곳에 변화가 생긴 건 1962년, 옥스퍼드대학교 출신인 리처드 부스 Richard Booth가 서점을 열면서부터다. 이후 수십 곳의 서점이 문을 열면서 '책 마을'이라는 새로운 장르를 탄생시켰다. 인구 60명당 서점이 하나 있다는 이 마을에서 매년 백만 권 이상의 책이 주인을 찾는다. 해마다 수십만의 관광객이 찾는 명소이기도 하다. 이곳에서 영감을 받아 호주, 미국은 물론 유럽 여러 나라와 헤이리 예술마을 등 세계적으로 50여 곳의 책 마을이 만들어졌다. 1988년부터 매년 5월에 열리는 책 축제 '헤이

209

페스티발'에는 스티븐 호킹과 빌 클린턴이 참여해 연설하기도 했다.

"모든 길은 로마로 통한다. 하지만 모든 책은 헤이 온 와이로 통한다."는 표현처럼 마을에는 영화 서적·시집·추리소설·아동서 등을 전문적으로 다루는 서점들과 중고 서적·희귀본만 취급하는 책방이 있다. 펭귄 출판사의 책만 따로 분류해 놓은 곳도 있다. 서점들 내부에는 셰익스피어를 비롯하여 제인 오스틴·찰스 디킨스·버지니아 울프·애거사 크리스티에 이르기까지 영국이 자랑하는 작가들의 책이 끝도 없이 진열돼 있다.

창가에 전시된 셜록 홈즈와 해리 포터 책을 구경하다가 상점 문을 열면 은은하게 풍기는 종이 냄새가 지적 호기심을 자극한다. 방문객 대부분은 책방을 둘러보면서 자신이 좋아하는, 다른 곳에서 찾지 못했던 책을 발견한다. 오래된 성채의 지하와 거리 곳곳에는 무인 책 판매대가 있다. 찻집과 맛있는 과자가게도 멀리서 온 여행자들의 구미를 당긴다. 방문객이 많다 보니 앤티크 상점, 레스토랑과 숙소도 있지만, 주인공은 역시 책이다. 책으로 꾸며진 풍경이 어딜 가나 따라다닌다. 신선하다. 어디서 인증 사진을 찍든 책이 배경으로 보인다. 지적인 이미지를 연출해 준다. 그야말로 책의 '식스 센스'를 느낄 수 있는 마을이다.

서재에 끌리는 까닭

뉴욕 맨해튼 남단에 다리미 모양을 닮았다 하여 이름 붙인 플 랫아이언 Flatiron 빌딩이 있다. 여기서부터 브로드웨이를 따라 남쪽으로 약 1마일의 거리는 '레이디스 마일 Lady's Mile'이라 불린다. 로드 앤 테일러를 비롯한 백화점과 상점들이 있어 늘 쇼핑하는 여성들로 붐비던 지역이었기 때문이다. 하지만 이 거리는 서점 48곳이 있던 '책방 거리 Book Row'이기도 했다. 과 거 뉴욕에는 패션과 지성이 공존했다. 오늘날 이곳에는 오직 한 서점, 스트랜드 Strand만 남아 있다. 캘빈 클라인과 움베르 토 에코 등 명사들이 단골로 찾던, 빨간색 로고가 찍힌 패션 굿 즈로도 유명한 서점이다. 1950년대 뉴욕 맨해튼에는 360여 곳 의 서점이 있었다. 매일 바꿔가며 다녀도 다 둘러보는 데 1년 이나 걸리는 숫자다. 현재는 70여 곳 정도만 운영 중이다.

책은 우리가 누구이며 무엇을 알고 있는지 증명해 주는 DNA다. 특정 주제와 문화에 대한 기록이기도 하다. 책에는 시 간과 공간이 담겨 있다. 거기에 또 책 읽는 시간과 책이 놓여 있는 공간이 존재한다. 책을 읽는 것은 다른 사람의 안목을 통 해 세상의 본질과 진리를 배우는, 과거부터 존재했던 정돈된 생각들과의 대화다. 문명인의 행위이자 사람들이 쉽게 간과하 는 걸 보여 주는 지적인 여행이다. 책 읽을 때는 잉크 냄새, 종 이의 질감, 책장 넘길 때 느껴지는 가벼운 바람과 특유의 소리 같은 정서적 경험도 뒤따른다.

책은 또한 무척 개인적이다. 많은 사람이 『햄릿』을 소장

하고 있지만 내 서재에 꽂혀 있는 '햄릿'은 특별하다. 그건 나만의 것이다. 좋아하는 영화 한 편을 떠올려보자. 아무리 DVD나 블루레이가 있어도 그 영화가 내 것이라고 생각하긴 어렵다. 그래서 책은 타인에게 선물하기 좋은 오브제다.

제인 오스틴의 『오만과 편견』에는 "내 집에 근사한 서재가 없다면 불행할 것이다."라는 대사가 나온다. '상상력을 보관하는 신비의 장롱'으로 불리는 서재는 문장에 담긴 작가들의 영혼에 의해 꾸며진 공간이다. 지적이고 경이로울 수밖에 없다. 벽면에 빽빽하게 진열된 책이 주는 힘은 다른 무엇과 비교할 수 없다. 집 안에 작은 규모라도 서재가 있는 경우, 자녀의 학습능력이 훨씬 높아진다는 연구결과도 있다. 요즘은 예전보다 책은 덜 읽지만, 개인 서재를 만드는 게 유행이다. 책을 꼭 주제별로 정리할 필요는 없다. 서재를 패션처럼 생각한다면 책의 높이나 색상별로 분류하는 것도 방법이다. 어떻게 정리해도 어디에 무슨 책이 꽂혀 있는지 알기 때문에 상관없다.

앞서 언급한 스트랜드 서점에는 책을 길이 단위로 판매 또는 대여해 주는 프로그램이 있다. 책 종류에 따라 가격이 다르다. 책 내용이 아니라 책으로 꾸민 장식이 필요한 무대 디자이너나 인테리어 디자이너들이 주 고객이다. 이 프로그램은 의외로 찾는 이가 많다. 플라자 호텔 실내 장식, 스티븐 스필버그 감독의 영화 세트, 랄프 로렌 매장에 이용되기도 했다. 카페나 호텔, 부티크, 심지어는 바 인테리어에도 서재 테마는 꾸준히 수요가 있다. 책이 쌓인 공간의 지적 분위기가 품격 있는 배경이 되기 때문이다.

우리가 책을 읽을 때 책도 우리를 읽는다

인터넷은 종이문화의 모든 걸 망쳐놓았다. 이제 사람들은 예전처럼 책을 읽지 않는다. 특히 10여 년 전부터 등장한 넷플릭스 같은 스트리밍 서비스는 책의 종말을 부채질하고 있다. 이는 중국의 문화혁명 때나, 나치들이 서적을 불태운 것보다 파괴력이 훨씬 크다. 다양한 정보가 인터넷에 차고 넘친다. 원하는 책의 내용을 인터넷에서 찾아 디지털 스크린으로 읽을 수는 있다. 하지만 읽기를 마치면 그 지식은 소멸한다. 여운이 남지 않는다. 그러나 인쇄된 책은 다르다. 내용이나 기억뿐 아니라 하나의 실체로 남는다. 영원히 나의 것이 된다. 인쇄물로 읽을 때는 지식도 온전히 나에게 흡수된다. 무엇보다 읽는 동안 책과 내가 교감한다. 경험의 깊이가 달라진다.

213

책에게는 몇 가지 선택지가 남았다. 문학으로 남는 작품, 연극이나 영화로 각색되는 경우, 그리고 하나의 미술품이나 오브제로서의 가치다. 근래에는 특히 아날로그 정서에 대한 그리움으로, 소유와 감상의 가치로서 책이 부각되고 있다. 아트북으로 유명한 애슐린 Assouline 이나 타셴 Taschen, 파이돈 Phaidon 같은 출판사들은 책의 미래를 일찌감치 예언했다. 정보는 인터넷으로 찾게 되고, 그러면 종이책은 예술품이 된다는 것이었다. 그걸 염두에 두고 기획 단계부터 독창적인 주제를 엄선한다. 그리고 삽입되는 그림과 사진의 질, 쌈박한 편집에 집중해 책 한 권을 마치 도자기 같은 예술품으로 탈바꿈시킨다. 이런 책들은 소장하고 있으면 값이 오르기도 한다. 그야

말로 아트다.

율 브리너, 데버러 카가 주연한 1956년 뮤지컬 영화 〈왕과 나〉에 등장하는 서재는 계단을 올라가서 커튼을 열어야만 접근할 수 있다. 왕실에서 책을 얼마나 소중히 여겼는지 상징적으로 보여 준다. 과거 영국 귀족들 사이에서는 희귀 판본을 수집하는 게 유행이었다. 인류 최초의 경매는 1600년대 영국에서 이루어진 책 경매다. 예전에는 생선 경매처럼 책 경매도 빈번했다. 지금도 소더비스 같은 경매 하우스에서 희귀 판본 위주로 책 경매가 진행된다. 오늘날 『어린왕자』, 『이상한 나라의 앨리스』, 『오즈의 마법사』 같은 책의 초판은 수억 원에 거래된다. 요즘도 아름답고 가치 있는 책에 대한 선망이 있다. 미국에서 7백만 명이 시청하는 TV 프로그램 〈전당포 사나이들 Pawn Star〉에서도 종종 책 거래 에피소드가 등장한다. 어떤 면에서는 인터넷이 서점을 망가뜨렸지만, 공헌한 점도 있다. SNS를 통해 '덕후'가 생기고, 또 값진 책의 가치를 주목받게 했으니. 책은 미래에 오브제로서 그 가치를 더욱 존중받게 될 것이다.

낱권의 책에도 특별한 공간이 있다. 낱장이 겹쳐진 측면부다. 간혹 측면에 고급스런 채색이나 24K 금박을 새긴 책도 있다. 물질로서의 금이 아니라 그 속의 진정한 지식의 보고와 지혜를 발견한다는 은유다. 이 좁은 책의 측면에 그림을 그려 넣는 경우도 있다. 마을이나 도시 풍경도 나오고 옷을 잘 차려입은 숙녀가 등장하기도 한다. 부분적으로 보면 마치 숨은 암호 문자처럼 보이지만 책을 덮으면 멋진 한 폭의 그림이다. 홀

로그램의 아날로그 버전이다. 그림에 이끌려 책을 펼치면 만든 이의 정신을 만날 수 있다.

　미국 레스토랑에서는 식사 후 테이블에서 계산서를 요청하고 그 자리에서 결제를 마친다. 이때 손님들은 "체크check를 달라."고 한다. 그 '첵'의 발음이 '책'과 비슷한 점을 응용하여 내가 운영했던 뉴욕의 한식당 곳간Goggan에서는 손님들에게 계산서를 책갈피에 끼워서 전달했다. 첵이 한국말로는 책book이라는 설명과 함께였다. 꽤 많은 손님이 계산을 마치고 자리를 뜨기 전에 몇 분을 할애해 책 한두 페이지를 읽곤 했다. 나의 멘토인 하워드 블래닝 교수가 선물한 셰익스피어 문고판이었다. 그런 손님들은 품위 있어 보였다.

　전 세계 수백억 권에 달하는 책들에는 모두 주인이 있다. 그리고 책에는 생명이 있다. 우리가 책을 읽을 때면 책도 우리를 읽는다. 그래서 책을 읽으며 내가 웃고 슬퍼하고 하는 순간을 책은 알고 있다. 책에는 종이·천·실·잉크·가죽·먼지와 같은 요소가 만들어낸 물성 物性이 존재한다. 책을 쳐다보고, 만지고, 넘기는 것만으로도 기분이 한결 나아진다. 책이 풍기는 냄새는 행복의 냄새다. 인류가 존재했던 곳에는 늘 책이 존재해 왔다. 인간의 꿈과 생각, 미래 비전을 공유하는 책에는 정보를 얻는 것 이상의 무언가가 있다. 우주보다 장대한 이야기가 있다.

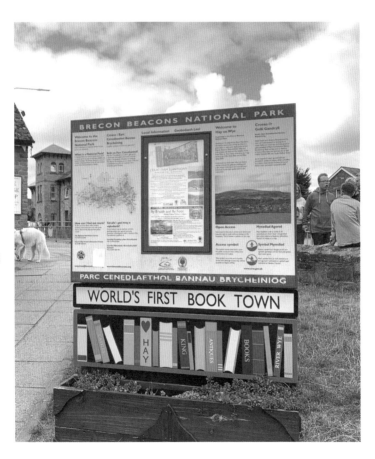

216

헤이 온 와이Hay-on-Wye 마을 입구.

1962년 옥스퍼드대학 출신인 리처드 부스가 첫 서점을 연 이후 수십 개 서점이 차례로 개점하면서 '책 마을'이라는 장르가 탄생했다.

헤이 온 와이의 어느 책방 내부.

내부에는 셰익스피어를 비롯하여 제인 오스틴·
찰스 디킨스·버지니아 울프·애거사 크리스티에
이르기까지 영국이 자랑하는 작가들의 책이 끝도
없이 진열돼 있다.

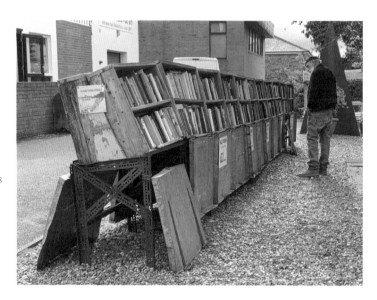

헤이 온 와이의 무인 책 판매대.

책으로 꾸며진 풍경이 하나의 마법처럼 작용해서
그야말로 책의 '식스 센스'를 느낄 수 있는 곳이다.

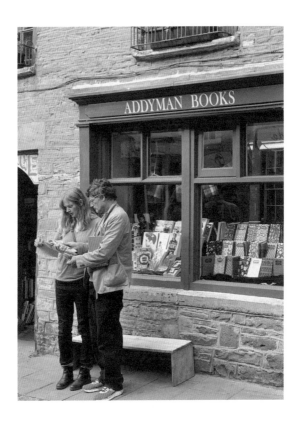

219

헤이 온 와이의 어느 책방 앞에서.

책 마을 방문객 대부분은 책방을 둘러보면서 자신이 좋아하는, 다른 곳에서 찾지 못한 책을 만난다.

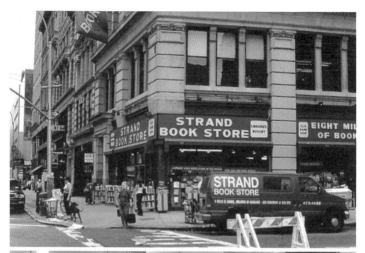

뉴욕 맨해튼 스트랜드Strand **서점.**

이 서점에는 책을 길이 단위로 재서 판매하거나
대여해 주는 프로그램이 있다. 책들은 플라자 호텔
내부 장식, 스티븐 스필버그 감독의 영화 세트,
랄프 로렌의 매장에 이용되기도 했다.

뉴욕 맨해튼에 있었던
어반 센터 북Urban Center Book.

1950년대 뉴욕 맨해튼에는 360여 곳의 서점이
있었다. 지금은 70여 서점만 남아 있다. 사진 속
서점 역시 폐업했다.

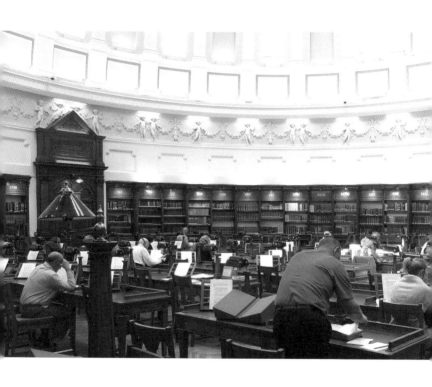

아일랜드 더블린 시립도서관.

책을 읽는 것은 다른 사람의 안목을 통해 세상의
본질과 진리를 배우는, 과거부터 존재했던 가장
정돈된 생각들과의 대화다.

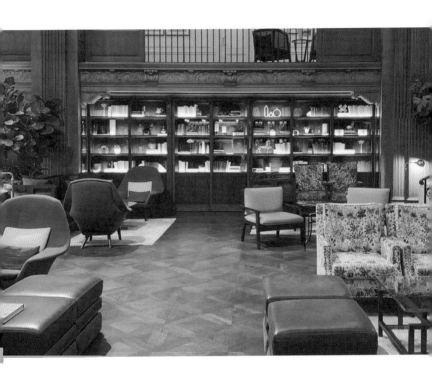

시애틀 페어몬트Fairmont **호텔.**

이 호텔의 라이브러리 라운지에는 책이 크기, 색상별로 분류되어 꽂혀서 책꽂이가 마치 하나의 패션처럼 디자인돼 있다.

**뉴욕 맨해튼의 어린이 전문서점
북 오브 원더**Book of Wonder.

집 안에 작은 규모라도 서재가 있는 경우 자녀의
학습능력이 훨씬 높아진다는 연구결과가 있다.

파리 어느 서점의 쇼윈도.

오늘날 『어린왕자』, 『이상한 나라의 앨리스』,
『오즈의 마법사』 같은 책의 초판은 수억 원에
거래된다. 현재도 아름다운 책에 대한 선망이 있다.

포르투갈 코임브라 대학도서관Biblioteca Joanina.

인류가 존재했던 곳에 책이 존재해 왔다. 우리의 꿈과 생각, 미래의 비전을 보여 주는 책에는 읽는 것 이상의 무언가가 있다. 우주보다 장대한 이야기가 있다.

운동복이나 슬리퍼 차림으로 시내를 돌아다니는 일은 없다.

이들은 도시 경관을 사랑하며 사람도 그 일부라고 생각한다.

사람이 아름답게 보이는 데 패션만 한 게 없다.

막 입지 않고, 안목이 엿보이게 입는다.

그래서 파리지앵의 모습은 멋지다.

사람이 아름다우니 당연히 도시가 아름답다.

패션 에티켓 :
명품이 아니라 어떤 스타일을 지니느냐가 중요하다

멋은 배려에서 나온다

언젠가 서울시 고위공무원 한 명이 뉴욕으로 출장을 왔다. 부탁을 받고 고급 레스토랑 한 군데를 예약했다. 약속 장소에 나타난 그 사람은 오렌지색 트레이닝복 차림이었다. 영화 〈말죽거리 잔혹사〉에서 고등학생들이 이소룡을 흉내 낼 때 입었던 바로 그 옷이다. 창피함에 얼굴이 화끈거렸고, 곤란하다는 레스토랑 직원에게 가까스로 입장을 부탁한 기억이 있다.

식사 예절처럼 패션에도 기본 에티켓이 필요하다. 흔히 '드레스 코드'라고 부른다. 남녀의 차림새가 다른 것부터, 문화권마다 서로 다른 스타일의 옷을 입는 것을 망라한다. 옷은 문화와 종교적 정체성을 의미하고 사회적 메시지를 전달한다. 또, 개인의 태도나 지위, 직업을 표현해 준다. 드레스 코드에는 다소 민감한 부분이 있다. 미디어를 보면 아무렇게나 입는 게 하나의 멋처럼 미화되는 경우가 종종 있다. 하지만 사회적 의미나 통념이 있으므로, 편하게 막 입거나 반대로 지나치게 주목받게 입는 건 실례다. '코드'는 '법'이지만, 드레스 코드는 글로 명시되지 않은 내용이 더 많다. 즉 이것은 최소한의 예절이라는 뜻이다. 법을 어기지 않는다고 삶을 잘 사는 건 아니다. 법은 최소한의 규범이기 때문이다. 우리에게는 법 이상의 윤

리와 예절, 그리고 타인에 대한 배려가 필요하다.

　　옷과 헤어스타일, 액세서리의 유행을 표현하는 패션은 온전히 내가 변화를 추구하는 영역이다. 의식주 가운데 음식은 자신이 선택하지 못하는 경우도 많다. 구내식당이나 초대받은 자리에서 내가 원하는 음식을 고르기는 쉽지 않다. 집이나 인테리어는 본인의 취향에 따라 설계하고 꾸밀 수 있다. 하지만 "가구를 평생 세 번 바꾸면 팔자 좋은 여자다."라는 말처럼 그 빈도는 제한적이다. 패션의 본질은 보이는 것이다. 우리에게 수백 가지의 다른 표현을 위한 수백 벌의 옷이 필요한 게 아니다. 그럼에도 세상에 옷은 넘쳐나고, 패션은 세계에서 가장 큰 산업 중 하나다.

　　옷을 갖춰 입는다는 것은 사회생활의 기본이자 지켜야 할 통념이다. 한편으로는 나를 존중하는 행위이고, 개성의 발현이다. 전문성, 세련됨과 지적인 느낌, 신뢰성을 결정하는 요인도 된다. 타인과의 교감도 패션의 한 기능이다. 오늘의 기분과 마음가짐을 전달할 수 있다. 여기에는 약간의 사회적 강제와 규범이 필요하다. 그래서 직장·교회·공연장·레스토랑처럼 사람들이 모이는 장소에 가게 되면 그에 걸맞은 복장이 요구된다. 상황과 장소에 맞지 않은 옷차림으로 등장하는 건 타인에 대한 존중이 결여된 것이다. 미국 대학의 MBA 과정에 '패션 에티켓' 강좌가 포함된 까닭이다.

　　과거 귀족들이 그랬듯, 어떤 날은 하루에도 몇 번씩 옷매무새를 다듬고 바꿔 입어야 하는 경우가 있다. 흔히 말하는 T.O.P. Time·Occasion·Place에 맞춰 의상으로 격식을 갖추고 스

타일을 다듬는 것이다. 런던에서 상류층으로 살고 있다면 로열 에스콧Royal Ascot 경마장이나 윔블던Wimbledon 테니스 경기장에 갈 때, 로열 앨버트 홀Royal Albert Hall에서 공연을 보거나 리츠Ritz 호텔에서 식사할 때 입는 옷이 모두 다를 것이다. 1970년대, 비행기 한 번 타는 게 대단한 일이던 시절에는 기내에서 모두 정장을 입었다. 음악회, 야구장 갈 때도 정장을 입던 때가 있었다. 이런 문화는 1980년대 말까지 유지되다가 21세기 들어 사라졌다.

빌 게이츠나 스티브 잡스 등 IT 업계 대표들이 청바지를 입으면서 직원들이 따라 입었고, 비즈니스 드레스 코드마저 바꿔버렸다. 이제 미국에서 양복에 넥타이를 매고 출근하는 사람들은 변호사와 정치인, 자동차 판매원이나 부동산 중개인 정도라는 이야기도 있다. 사람들은 점점 패션에서 형식을 거부하고 있다. 공연장과 학교, 사무실에서도 정장은 사라졌다. 그러면서 패션 에티켓 역시 점점 느슨해졌다. 그나마 교회나 경마장 등 특정 장소나 드레스 코드를 지정한 이벤트 행사장에만 남아 있는 정도다.

과시는 불필요하지만, 안목은 존중받는다

패션에 대한 안목은 품질의 추구로, 또 경제적 이익으로 연결된다. 옷을 잘 입는 것이 생활화된 이탈리아나 프랑스에서 명품 브랜드가 많이 탄생하고, 국가 산업으로 자리 잡은 건 이런

문화 덕분이다. '상대적으로' 옷을 막 입는 문화가 있는 스페인에 중저가 패션 브랜드 몇몇밖에 없는 것도 분명 연관이 있다. 본인이 기분 좋고, 상대방의 눈을 즐겁게 만들고, 결국 세상을 아름답게 만드는 일. 그래서 패션이 수십조 원의 산업 가치가 있는 것이다.

이탈리아에서 '캐주얼'의 개념은 미소니 Missoni 정도의 브랜드를 의미하는 데에 비해 미국인들은 바나나 리퍼블릭 Banana Republic 정도로 받아들인다는 우스갯소리가 있다. 실제로 이탈리아에 가보면 밀라노나 피렌체 같은 대도시 사람들뿐 아니라 시골 마을 사람들도 잘 차려입고 다니는 것을 볼 수 있다. 옷차림으로 쉽게 현지인과 관광객을 구분한다. 이런 경향은 파리를 비롯한 프랑스 도시들도 마찬가지다. 단정하게 자신의 스타일에 맞는 옷을 입은 세련된 멋쟁이들이 거리에 넘친다. '거울 앞에서 5분 이상 보내지 않은 것' 같은 자연스러운 연출은 파리지앵의 감각을 말해 주는 표현이다. 운동복이나 슬리퍼 차림으로 시내를 돌아다니는 일은 없다. 이들은 도시를 사랑하며 사람도 도시 경관의 일부라고 생각하기 때문이다. 막 입지 않고, 아껴 입고, 안목 있게 입는다. 사람이 아름답게 보이는데 패션만 한 게 없다. 그래서 파리지앵의 외모는 멋지다. 사람이 아름다우니 당연히 도시가 아름답다.

간혹 커피숍이나 호텔에서 마주치는 노신사나 잘 차려입은 숙녀들의 모습은 '멋짐' 그 자체다. 막 입는 건 미덕이 아니다. 패션은 타인을 대하는 마음가짐의 표현이다.

옷차림 에티켓은 사실 간단하다. 자신에게 맞는 옷과 코

디, 거기에 조금 멋을 부린 액세서리 정도면 충분하다. 유행하는 트렌드가 반드시 자신과 어울리는 것도 아니다. 과시는 불필요하지만, 안목은 존중받는다. 무엇보다 패션이 사람을 좌지우지하게 하지 말고 사람이 옷을 입는다는 사실을 인지하는 게 중요하다. 기존 형식을 따르기보다 '즐거움'으로 다가갈 수 있으면 가장 좋다.

명품을 걸치는 게 중요한 게 아니라 어떤 스타일을 지니느냐가 중요하다. 스타일은 자연스럽게 표현되지 않는다. 돈으로 얻는 게 아니다. 진정한 스타일은 유행이 아니라 안목에서 나온다. 패션잡지 《바자 Bazaar》와 《보그 Vogue》의 편집장을 지낸 다이애나 브릴랜드 Diana Vreeland는 "스타일은 사람이다 Style is Person."라고 했다. 차림새에서 그 사람만의 분위기를 느낄 수 있다면 스타일이 있다는 것이다. 흔히 말하는 라이프 스타일이 아니라 라이프 안에서 스타일을 찾아야 한다. 과시보다 우아하고, 유행보다 세련된 스타일은 나 자신의 기쁨을 위한 투자고 가치다. 그것이 진정한 드레스 코드다.

> "요란한 옷을 입으면 옷을 쳐다보지만,
> 우아한 옷을 입으면 사람을 쳐다본다."
>
> – 코코 샤넬

232

스페인 세비야Sevilla .

드레스 코드는 남녀가 옷을 다르게 입는 것부터
특별한 상황에 맞춘 것까지를 모두 포함한다.

영국 오크햄Oakham **에 있는**
햄블턴 홀Hambleton Hall **호텔 레스토랑.**

공간에는 그 공간에 맞는 차림새가 있다.

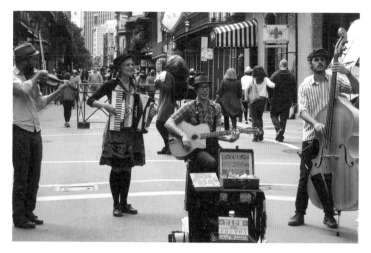

루이지애나 주 뉴올리언스.

드레스 코드의 기본은
T.O.P.Time·Occasion·Place에 있다.

코펜하겐 길거리.

요즘 길거리에서는 캐주얼 패션을 추구하는
젊은이들의 모습이 많이 보인다.

뉴욕 맨해튼 꼼데가르송 매장.

패션은 내가 선택해서 매일 변화와 코디를 줄 수
있는 영역이다.

236

파리 길거리.

여러 소품들을 조화롭게 갖춰 입는 사람들로
넘친다. 사람이 아름다우면 도시가 아름답다.
그리고 사람을 아름답게 보이게 만드는 데
패션만 한 것이 없다.

**스페인 국경과 맞닿아 있는
포르투갈 몬사라즈**Monsaraz **마을.**

옷을 갖춰 입는 것은 사회생활의 통념이자 기본
예의다. 잘 차려입은 숙녀들의 모습은 '멋짐' 그
자체다.

238

스코틀랜드 에든버러 구도심.

드레스 코드는 문화적 정체성을 의미하고 사회적
메시지를 전달하기도 한다.

프랑스 프로방스 지방에서.

옷을 잘 차려입으면 본인은 물론 상대방의 눈과
기분도 좋게 만들고, 결국 우리의 세상을
아름답게 만든다.

스페인 바스크Basque **지방의 어느 길가.**

패션의 에티켓은 사실 간단하다. 자신에게 맞는
옷, 즉 조화로운 차림새면 된다. 여기에 조금 멋을
부린다면 약간의 액세서리를 걸치면 된다.

빈티지의 미학은 흔히 '연관된 미학'이라는 표현으로 이야기된다.
과거의 어떤 공간이나 물건의 스토리와 추억, 그리고 그와 연결된 감정이다.
동료 교수 한 분은 생전 그를 아껴주셨던 할머니의 책상을
자신의 서재에 간직하고 있다. 그 자리를 늘 자신의 마음에 평온을 주는
'신전'이라고 표현한다. 앤티크는 이런 것이다.

빈티지의 아름다움 :
일상의 추억도 갤러리의 예술품 못지않게 소중하다

오브제의 생명력

내가 재직하고 있는 FIT의 기자재실에는 비디오 VHS 플레이어가 딱 한 대 남아 있다. 나는 그 기계를 쓰는 유일한 교수다. 가끔 수업 도중에 직접 편집한 영화의 장면들을 디자인 주제별로 나누어 보여 준다. 한번은 화면이 흐릿하게 잘 나오지 않아 무심코 손바닥으로 TV 옆면을 탁 쳤는데, 그걸 본 학생들은 포복절도했다. 어릴 적 아버지나 할아버지의 행동이 떠올랐을 것이다. 지금은 이 같은 물리적인 터치로 인간과 소통하는 기계는 주변에 거의 없는 듯하다. 효율적인 작동 메커니즘에 따라 버튼만 누르면 기능이 실행되는 '스마트'한 기계뿐이다. 약간의 손맛이 필요한 비디오 플레이어·폴라로이드 카메라·LP판·워크맨·클래식 자동차는 빈티지 정서를 불러 일으키는 오브제들이다.

　　미국에서는 역사 케이블 채널에서 방영 중인 〈아메리칸 피커스 American Pickers〉와 〈전당포 사나이들〉이라는 프로그램이 꽤나 오래전부터 인기를 끌고 있다. 오래된 앤티크 골동품를 찾고 거래하는 과정을 에피소드로 엮었다. 한국에도 이를 본뜬 프로그램이 있었던 것으로 기억한다. 각종 진귀한 물건을 보는 재미, 흥정 과정에서 벌어지는 밀고 당기기가 인기의 비

결이지만, 프로그램 흥행의 숨겨진 열쇠는 진행자들의 해박한 지식이다. 미국의 앤티크는 유럽에서 건너온 소수의 진품을 제외하고는 대부분 쓰다가 방치된 중고품들이다. 하지만 미국인들은 평범한 물건들과 관련된 기록과 내용을 상세하게 기록하고 수집해 왔다. 낡고 손때 탄 오래된 물건을 문화의 일부로 존중하는 것이다.

앤티크와 빈티지는 혼용되기도 한다. 군이 구분하자면 앤티크는 한 세기가 넘은 물건인 반면, 빈티지는 수십 년 전의 것이라 할 수 있다. 보통 1930년에서 1980년대까지를 의미한다. 하지만 둘 모두 이전 시대를 이야기해 주는 물건 정도로 생각하면 이해가 빠를 것이다. 최근 앤티크와 빈티지를 향한 관심이 높아지고 있다. 빈티지 뒤에 패션·사진·인테리어 등이 붙은 용어가 자주 쓰인다. 과거에 대한 향수가 일더니 관련 제품들이 출시되고 있다. 불편한데 왜 이런 길 찾을까?

MZ세대가 태어날 당시에는 요즘 쓰는 거의 모든 첨단 기기가 이미 세상에 나와 있었다. 이들이 성장하면서 새로 나온 발명품은 별로 없다. 익숙함은 언젠가 진부해진다. 그러니 과거로 눈을 돌린 것이다. 해상도 높은 스마트폰 카메라뿐만 아니라 아날로그 폴라로이드 카메라도 원하게 되었을 것이다. 온갖 음악을 다운로드해 들을 수 있지만, LP를 모으고 공연장이라는 물리적인 공간에서 사람들과 부대끼는 분위기도 그리워한다. 기술이 발달하고 디지털에 노출될수록 한편에서 꿈틀거리는 게 아날로그 정서다.

물건에도 생명이 있다. 생물학적으로 숨 쉬는 건 아니지

만 나름의 서사를 지니고 있고, 새 주인과 장소에 따라 다른 모습으로 탈바꿈하기도 한다. 그러면서 빛나는 건 그 물성이다. 거친 질감의 철물, 폐가廢家에서 구하는 나무나 벽돌과 같은 오래된 재료의 느낌, 솜씨 좋은 장인이 만든 가죽 제품에서 풍기는 질감은 유독 특별하다. 심지어 상업적 목적으로 제작된 플라스틱 제품이나 간판도 정겹다. 하지만 앤티크의 진정한 아름다움은 물건 하나하나가 다양한 과거의 사연들과 결별하면서 축적된 '켜의 가치'다. 물건 입장에서 보면 어떤 목적으로, 누군가에 의해 만들어지고, 사용되고, 창고 구석에 먼지 쌓인 채 방치되다가 어느 날 발견돼 새 주인을 찾고, 낯선 장소에서 새로운 역할로 쓰이는 등 파란만장한 생의 여정을 겪는 것이다.

앤티크와 빈티지에는 정가가 없다

우리나라에도 한때 앤티크 붐이 일었던 적이 있다. 앤티크가 재테크의 수단이기도 했다. 요즘 예술품 시장만큼이나 뜨거웠다. 당시 성행했던 황학동 앤티크 상점들은 지금은 많이 위축됐다. 찾는 고객은 인테리어 디자이너가 대부분이다. 실제로 이런 앤티크들은 모던한 인테리어와 뚜렷이 대비돼 조화를 이룬다. 주변과 조화롭다. 무질서한 혼합이 아니고 현대적 감각을 아우르는 배경에 오브제들을 잘 배치하는 게 핵심이다. 전통 창호·툇마루·소반 등의 요소를 인테리어에 적극 활용한

인사동의 민가다헌 閔家茶軒이나 뉴욕의 한식당 곳간이 그 예다. 앤티크는 세계에서 가장 가치 있는 폐품이다. 과거에 사용되었던, 나름의 스토리를 지닌 물건들을 찾아 새로운 공간을 통해 재탄생시키는 건 리사이클 re-cycle이 아닌 업사이클 up-cycle이다. 이는 오랜 기간 먼지 속에 묻혀있던 극작품이 어떤 감독에 의해 발견되어 무대에 오르는 것과 유사하다.

명품 브랜드를 비롯한 일반적인 신상품에 비해 앤티크와 빈티지는 가격도 저렴한 편이다. 아무도 가지지 않은 물건을 소유한다는 의미도 있다. 독특한 물건으로 나만의 스타일을 뽐낼 수 있다. 그런 아이템을 발견했을 때 느껴지는 쾌감도 있다. 물론 지식과 안목이 중요하다. 단지 브랜드 이미지와 유행의 추종이 아니라, 공예 문화에 대한 이해와 역사·문화적 가치를 읽고 감상하는 안목이 있어야 당당하게 누릴 수 있는 고급 럭셔리다. 그래서 앤티크와 빈티지에는 성가가 없다.

빈티지에는 무엇보다 '내가 그 시기에 열정을 가지고 열심히 살았다'는 자기 회상이 담겨있다. 나이키타운이 '1970년대 대학의 스포츠클럽'을 인테리어 테마로 꾸민 배경에는, 성공해서 자녀들에게 나이키 운동화를 사줄 수 있게 된, 중장년의 향수를 자극하는 전략이 있었다. 1962년 뉴욕 지하철은 퇴근 시간에 맞추어 한 칸을 바 bar로 운영해 승객들에게 샴페인과 칵테일을 판매하곤 했다. 60주년이던 2022년에는 당시 그 칸의 내부를 전시해 추억을 불러일으켰다. 리스본의 노란색 '빈티지 전차 28번'은 시민들과 관광객들로 늘 만원이며, 파리에서는 〈미드나잇 인 파리〉 영화의 주인공처럼 1950~1960년

대의 시트로엥 Citroën 2cv 자동차로 시내를 관광하는 프로그램이 인기다. 이 모든 것은 우리의 마음이 과거로 시간여행을 떠나게 한다.

앤티크와 빈티지는 환경 문제 해결에도 기여하는 바가 크다. 미국의 앤티크 상점에 있는 가구들로 미국 내 모든 가정의 인테리어를 여섯 번 바꿀 수 있다. 일회용품 홍수에 파묻힌 현대인의 일상에 긍정적인 반작용이 될 수 있다. 쓸 만한 물건들을 찾아내 윤을 내고, 활력을 잃은 오브제를 부활시켜 다른 감각의 용도로 활용하려는 시도는 도시 재생만큼이나 큰 의미를 지닌다.

세상이 각박해지고 이전 세대보다 생활이 힘들어질수록 과거에 대한 동경이 일어난다. 빈티지 유행의 본질은 현실 탈출이다. 현재의 일상에서 벗어나 과거로 돌아가는 것이다. 마치 고전 문학을 읽거나 클래식 영화 한 편을 감상하는 것 같다. 앤티크에 부가되는 이런 감성적 가치는 개인적인 애착과 깊게 연결돼 있다.

빈티지의 미학은 흔히 '연관된 미학 related aesthetics'이라는 표현으로 함축된다. 과거의 어떤 공간이나 물건, 스토리와 추억, 그리고 그와 연결된 감정이다. 동료 교수 한 분은 생전 그를 아껴주셨던 할머니의 책상을 자신의 서재에 간직하고 있다. 그 자리를 늘 자신의 마음에 평온을 주는 '신전 神殿'이라고 표현한다. 앤티크는 이런 것이다.

박물관의 진열품들도 경이롭지만, 앤티크와 빈티지가 이야기하는 생활 속의 가치와 추억 역시 소중하다. 그래서 이런

물건들을 소장하고 전시하는 박물관들도 적지 않다. 지금도 전 세계의 앤티크 거리와 시장은 활기가 넘치고 방문객도 끊이지 않는다. 파리의 벼룩시장, 런던 노팅 힐의 앤티크 거리, 프로방스의 릴 쉬르 라 소르그 L'Isle-sur-la-Sorgue 의 노천 시장은 그 장소 자체가 대표 관광지이기도 하다. 앤티크와 빈티지 중에는 잊힌 지 오래된 것도, 사라진 것도, 지금까지 자주 쓰는 것도 있다. 그 진가는 과거 어느 시점에 우리가 간직했던 것, 그리고 지금은 잃어버린 것들에 대한 추억에 있다. 앤티크를 사랑한다는 것은 그 물건에 관련된 모든 것, 인간이 남긴 역사와 문화를 사랑하는 것이다.

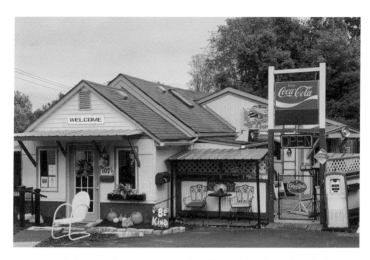

켄터키 주의 어느 앤티크 상점.

길지 않은 역사의 미국에도 옛 물건들을 수집하고
관련된 기록을 보관하는 문화가 있다.

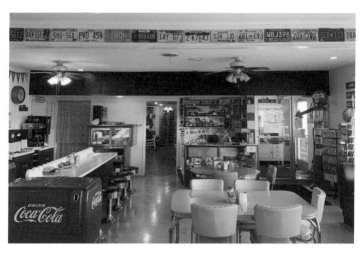

텍사스 주 미드포인트Midpoint**의 레스토랑.**

1950~1960년대 빈티지 인테리어를 옛 감성
그대로 고스란히 간직하고 있다.

오하이오 주의 앤티크 상점.

빈티지의 미학은 과거 어떤 공간이나 물건,
스토리와 추억, 그리고 그와 연결된 정서다.

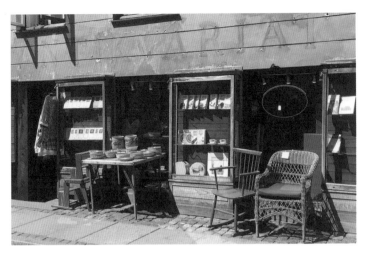

코펜하겐 길거리에서.

앤티크의 진정한 아름다움은 물건 하나하나가 과거의 사연들과 결별하며 축적된 가치에서 나온다.

프랑스 프로방스 지방 릴 쉬르 라 소르그
L'Isle-sur-la-Sorgue **노천 시장.**

매주 일요일에만 열리는 곳으로 전 세계의 앤티크 수집가들이 반드시 들르는 대표적인 여행지다.

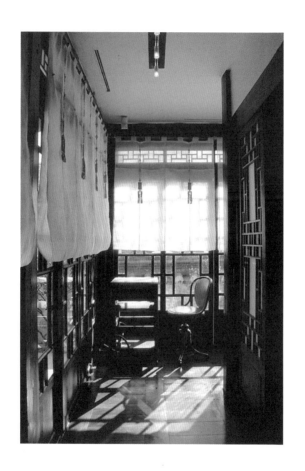

250

종로구 경운동에 있는 민병옥 가옥閔丙玉 家屋**을
리모델링한 레스토랑 민가다헌**民家茶軒.

한옥의 한국적 요소에 서양 문물의 켜를 입혀
박제된 건축에 생명력을 불어 넣은 사례다. 힐러리
클린턴을 비롯해 아르헨티나 대통령, 이탈리아
총리,『신의 물방울』의 저자 아기 타다시가
이곳을 찾았다.

미시간 주 포드Ford **박물관.**

자동차 문화와 관련된 물건들을 전시하고 있다.
앤티크는 과거 어느 시점에 우리가 간직했던 것,
그리고 지금은 잃어버린 것들에 대한 향수다.

**테네시 주 멤피스의
그레이스랜드**Graceland **박물관.**

엘비스 프레슬리의 집을 박물관으로 만들었다.
빈티지 인테리어와 당대 소품을 그대로 간직하고
있다.

이상적이고 수준 높은 교육으로 정평이 난
북유럽 국가들은 초등학교 교과 과정에 공예 수업을 꼭 포함시킨다.
만드는 경험을 통해 공예의 소중함을 가르치는 것이다.
이런 교육 덕에 타인의 손길에 의해 만들어진 것을
존중하는 습관이 길러진다.

수제의 감성 :
장인의 이야기에 귀를 기울이면 배우는 기쁨이 따라온다

시간과 노력에 대한 인정과 신뢰

19세기 말 영국의 미술공예운동 Arts and Crafts Movement은 빅토리아 시대의 과시적이고 모방적인 건축 환경과, 기계 제일주의에 대한 반작용에서 비롯됐다. 대중을 위한 예술을 지향했지만, 소수만 향유하는 수공예를 고집해 모순만을 남긴 채 실패했다. 그래도 불필요한 장식의 배제, 기능성·창의성을 강조하는 사상을 구축하여 최초의 근대 디자인 운동으로 인정받고 있다. 이를 기점으로 20세기에는 미에 대한 새로운 기준이 생겨났다. 기계 미학을 바탕으로 한 간결한 형태, 소위 '모던 디자인'이다. 한 세기 가까이 유지된 이 미학은 진지했고, 대중성도 얻었다.

21세기에 들어 또 다른 반작용이 전개되고 있다. 수작업의 가치에 대한 재평가와 존중이다. 디지털 기술에 밀려 구시대 유물로 취급되던 수제품, 수공예가 다시 주목받은 것이다. BBC는 〈수제혁명 Handmade Revolution〉을 타이틀로, CNN은 미국의 셰프이자 방송인 앤서니 보데인 Anthony Bourdain이 진행했던 〈수작업 Craft〉이라는 제목의 다큐멘터리를 각각 선보였다. 진행자들은 대장장이·목수·직조장인·출판인·구두 명인 등을 만나면서 그들의 작업 과정을 취재하고 근래 유행하는

수공예에 대해 소개한다.

보통 수제라고 부르는 작업은 자동화된 첨단 기계장치의 도움 없이, 아주 간단한 도구만으로 만드는 걸 의미한다. 그 전통은 실용적 요구에 의해 시작됐고 인류와 함께 발전해 왔다. 수천 년 역사를 자랑하는 도기나 금속공예 같은 것이 대표적인 예다. 그 과정에서 인간이 원초적으로 추구하는 미 美에 대한 인식이 투영됐다. 공예와 예술로의 승화다. 실용적이면서도 아름다움을 추구한다는 것은 오늘날 '예술의 대중화'를 추구하는 디자인 학문의 기본 철학이기도 하다.

수작업은 반복과 숙련을 기반으로 한다. 거기에 물성과 감성 그리고 미적 감각이 더해진다. 종류는 그야말로 광범위하다. 우리가 주변에서 접하고 쓰는 거의 모든 사물을 망라한다. 신발·가방·위스키·악기·칼·그릇·가구·디저트 등 일일이 나열하기 어려울 정도다.

위스키의 풍미를 좌우하는 오크통은 장인이 손수 망치질하고 조립해 만들어지며, 불에도 그을려진다. 통 속에 저장된 술 냄새를 맡고 그 변화를 확인하는 일 역시 수십 년 경력의 몰트 마스터가 창고를 직접 다니며 하는 일이다. 페이지마다 실로 꿰매고 손으로 제본하면서 책을 만드는 아리온 Arion Press 같은 출판사도 존재한다. 백 년도 더 된 활판에 19세기의 제본 방식을 쓰는, 세계적으로 드문 출판사다. 책은 고가 高價지만 그 가치를 인정하는 고객들은 꾸준히 신간을 기다린다. 서커스 공연을 예술의 수준으로 승화시킨 태양의 서커스 Cirque du Soleil의 출연자 한 명 한 명의 옷과 모자, 신발은 수작업으로

제작된다. 의상 제작을 위한 천 역시 서커스 측에서 직접 염색해서 만든다. 공연자의 섬세한 안무가 관객과 교감하기 위해서는 패션, 조명 같은 디자인 요소가 연기와 조화를 이뤄야 하기 때문이다. 태양의 서커스가 다른 공연과 크게 차별화될 수 있는 이유 중 하나다.

연말연시 뉴욕에서 인기 있는 프로그램 중 하나는 뉴욕 식물원 New York Botanical Garden의 연말 기차 쇼 Holiday Train Show다. 1992년 시작됐으니 그 역사가 벌써 30년이다. 식물원 한편의 실내 정원에는 자유의 여신상·브루클린 브리지·그랜드 센트럴 기차역·양키스 스타디움·아폴로 극장에 이르기까지 190여 개에 이르는 뉴욕의 상징적 건물들이 작은 모형으로 전시돼 있다. 모형 재료는 땅에 떨어진 나뭇가지나 껍데기·낙엽은 물론이고, 솔방울·도토리·계피 조각·체리·씨앗 등 열매들도 있다. 자연이 곧 건축 재료다. 이를 '식물 건축 Botanical Architecture'이라고 부른다. 이런 재료들을 모으고 연결하고 붙여 건물 하나를 짓는 데 보통 1천 시간이 걸린다. 그 정교함에 남녀노소를 불문하고 모든 관람객은 눈을 떼지 못한다. 컴퓨터 게임이 대체할 수 없는 동화 속 세상, 그야말로 '경이로움 wonder'이 '가득 찬 full' 환상의 세계다.

음식 또한 수제의 전통과 함께 발전해 왔다. 7세기경 프랑스 모 Meaux 지방의 수도원에서 만든 치즈는 오늘날까지 이어져 그 유명한 브리 Brie 치즈의 원조가 됐다. 음식 분야에서 수제에 대한 관심이 지금처럼 높았던 때가 없었다. 불과 몇십 년 전까지만 해도 저렴한 가격으로 배를 채울 수 있는 공장제

식품들이 대세였다. 스팸·콜라·공장 제빵·라면 등 인스턴트 식품들은 지금도 많이 애용되긴 하지만, 선호되는 건 아니다. 요즘은 건강한 식재료를 올바른 공정에 따라 손으로 빚고 만든 먹을거리가 인정받는다. 스페인산 하몬Jamon이나, 방목해 키운 소에서 얻은 고기, 자연에서 채집한 식재료에 비싼 값을 지불하는 것은, 그것을 얻기까지 걸린 시간과 노력을 인정하고 신뢰하기 때문이다. 슬로우 푸드에 대한 관심과 핸드드립 커피를 찾는 것도 이런 현상의 일부다.

격과 질에는 미래가 있다

　　반복된 고된 작업 끝에 숙련공이 된 장인들은 손끝으로 기술을 전수해가며 전통을 이어왔다. 그들은 사회적 지위를 좇는 사람들이 아니다. 그들이 추구하는 세상과 거기서 만들어진 무언가는 그들의 것이다. 우리는 그 자체를 존중할 뿐이다. "재료를 어떻게 구하고, 얼마나 말리고, 며칠을 기다려야 하고, 직조하는 데 땀이 얼마나 필요하고, 숙련되기까지 시간이 몇 년이나 걸리고…" 등의 설명은 늘 경이롭고 감동적이다. 그 안에는 지역·기술·시간·사물·역사에 관한 서사가 담겨 있다. 장인들의 이야기에 귀를 기울이면 배우는 기쁨이 따라온다.

　　이상적이고 수준 높은 교육으로 정평이 난 북유럽 국가들은 초등학교 교과 과정에 공예 수업을 꼭 포함시킨다. 만드는 경험을 통해 공예의 소중함을 가르치는 것이다. 이런 교육

덕에 타인의 손길에 의해 만들어진 것을 존중하는 습관이 길러진다. 오늘날까지도 북유럽의 가구와 인테리어 디자인이 인정받는 까닭이다.

　서양의 공예가들은 사회적으로 인정은 받았지만 그들에게 명예까지 주어지지는 않았다. 우리나라는 국가무형문화재와 인간문화재 제도를 통해 그 가치를 존중하고 명예를 기리는 몇 안 되는 나라 중 하나다. 나전장·매듭장·악기장·유기장·단청장 등 인간문화재 선정자 가운데 상당수가 수공예 분야의 장인이다. 우리나라가 강세인 국제기능올림픽대회에도 수작업 관련 종목이 많다. 우리 기능공들은 수선 분야에서도 최고의 손기술을 자랑한다. 이런 저변으로 세계적인 경쟁력을 지닐 수 있다. 명품은 공허하지만 이름 없는 장인이 만든 수공예품은 고상하고 고귀하다. 허영과 사치에는 미래가 없다. 하지만 격 格과 질 質에는 미래가 있다.

　수공예는 오늘날 취미 활동으로도 각광 받으면서 영역이 넓어지고 있다. 아마추어로 시작할 수도 있고, 정서 함양에도 도움이 된다. 근래 선망되는 삶의 모습에 빠지지 않고 등장하는 장면 역시 수작업과 관계있다. 목공·손으로 빚는 술·정원 가꾸기·공예 등이다. 어느 정도 사회적 지위에 이른 사람들의 취미는 대부분 아날로그적이다. 이는 디지털이 만연할수록 상대적으로 높아지는 가치다. 독서·여행·미식·음악 감상 등이 그렇다. 손으로 만든 가치를 존중하는 마음이 그 바탕에 있다. 시간과 노력을 들여 정성껏 만든 물건을 쓸 때는 물끄러미 바라보며 음미해 보는 것도 좋은 방법이다. 장인의 손길과 애정

이 느껴져 마치 그 물건과 이야기를 나누는 것 같으니까. 아무도 갖지 못한, 세상에 단 하나뿐인 물건이라는 점에서도 특별하다. 거기에는 타인의 노력과 인생에 대한 배움과 존경이 깃들어 있다.

루이비통 가방 제작을 위한 도구들.

간단한 도구만을 써서 사람의 손재주로 만드는 수제품들. 오랜 시간을 거쳐 만든 수제품에 비싼 값을 지불하는 것은 그 시간과 노력을 인정하고 신뢰하며 존경하기 때문이다.

뉴욕식물원 연말 기차 쇼Holiday Train Show.

한 해 동안 정원에 떨어진 잎사귀와 나뭇가지, 돌 등을 모아서 만든 미니어처 도시 사이로 장난감 기차가 지나간다. 그 정교함에 가족 단위 관람객들은 눈을 떼지 못한다.

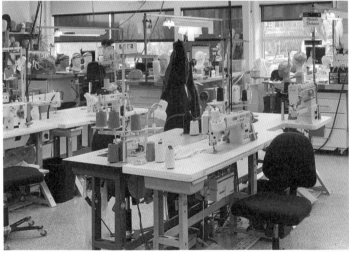

캐나다 몬트리올 태양의 서커스
Cirque du Soleil **본사 스튜디오.**

의상 제작을 위한 천을 직접 염색해서 만든다.
출연자 한 명의 의상과 모자, 신발까지 모두 손수
제작한다. 무대 위 배우의 움직임이 관객에게
전달되려면 패션이나 소품, 조명 같은 디자인
요소가 연기와 잘 어우러져야 한다.

포항 죽장연竹長然의 재래식 된장독과 메주 틀. 요즘은 인스턴트보다 올바른 공정에 따라 손으로 빚고 만든 먹을거리가 그 가치를 인정받는다.

262

스페인 톨레도Toledo **길가에서.**

장인이 손으로 만들고 타일공이 붙인 장식.
이 안에는 역사를 넘어선 서사가 담겨있다.

263

뉴욕 맨해튼의 어느 가죽벨트 상점.

반복 작업으로 숙련된 제품을 만드는 장인들.
그들은 손끝으로 기술을 전수한다.

미국의 멋쟁이들은 은퇴 후 대학가를 찾는다.

영원히 배울 수 있고, 끊임없이 배우니 늙지 않는다고 생각하기 때문이다.

실제로 대학에는 늘 주옥같은 강좌와 공연이 있고,

수준 높은 지성이 살아 숨 쉰다.

대학은 젊음과 지성·배움의 장으로, 항상 부러움의 대상으로 꼽힌다.

배움의 장 :
혁신은 열린 마음가짐에서 비롯된다

하버드가 밝힌 계획

1990년대 초반, 내가 재직하던 대학 외 몇 곳에서 출강 요청이 있었다. 내 전공 분야 중 하나인 '디자인 역사'를 가르칠 교수가 부족해서였다. 몇 년간 같은 내용의 강의를 여러 대학에서 했던 관계로, 차 트렁크에는 늘 3천 장 정도의 슬라이드 필름이 주제별로 정리돼 있었다. 그러던 중, 내 강의를 녹화해서 비디오테이프로 저장하고 강의실에서 틀면 굳이 운전해서 여러 대학을 갈 필요가 없겠다는 아이디어가 떠올랐다. 물론 혼자 쓴웃음 지으며 곧바로 지워버린 생각이다.

대면 강의와 화상 수업의 차이는 연극과 영화의 차이와 같다. 화려한 컴퓨터 그래픽과 카메라 기술로 관객과 만나는 영화는 의도된 일방향 소통이다. 〈스타워즈〉나 〈반지의 제왕〉 같이 아무리 장대한 스케일의 영화도 실제 무대에 서 있는 배우의 아우라보다 강렬할 수는 없다. 배우는 관객과 같은 공간에서 실시간으로 교감하기에 그렇다. 강의는 라이브 공연을 통한 학생들과의 소통이다. 지식은 책에도 있고, 인터넷에도 수두룩하다. 실시간 대면 강의는 생생한 전달력을 지닌다. 평생 잊히지 않는 좋은 강의는 그 시간과 공간의 경험을 동반한다. 교수가 강단에 오르는 건 배우가 무대에서 공연하는 것과

같다. 공연 전에 분장만 하지 않을 뿐이다. 같은 작품, 같은 내용이라도 공연은 매회 다르다. 강의실은 교수가 연기를 펼치는 살아 있는 무대다. 인터넷 강의는 시공간의 제약이 없고, 확장과 반복, 기록이 가능하다는 장점이 있다. 세련된 편집도 가능하다. 하지만 학생들의 눈빛과 웃음, 동작 하나하나에 교감할 수 없다.

그럼에도 대세는 이미 기울었다. 특히 팬데믹 이후 대학 강의는 많은 부분 온라인으로 대체되고 있다. 연극 무대가 영화판으로 넘어가는 것과 같은 느낌이다. 하지만 삼각대를 설치하고 연기하는 배우들의 모습을 찍는다고 연극이 저절로 영화가 되는 게 아니다. 같은 작품이라도 연극을 영화로 만들려면 카메라·조명 시설·음향 기기·배경 소품·컴퓨터그래픽 기술·특수효과 편집 기술 등이 필요하다. 그런데 교수는 그저 하던 대로 아무도 없는 강의실에서 맨몸으로 연기한다. 당연히 이렇게 급조된 온라인 강의는 재미없다. 다양한 편집 아이디어와 재치 넘치는 멘트, 연관 이미지를 적절히 넣는 유튜버의 영상들보다 완성도는 훨씬 떨어진다. 강의가 재미없으니 수업 만족도도 떨어진다. 디지털 환경에 노출돼 있는 학생들을 위해 새로운 수업 기획과 적절한 엔터테인먼트가 필요한 때다.

하버드대학교는 교수·교직원 외의 프로듀서들을 대거 채용할 계획을 이미 밝힌 바 있다. 온라인으로 강의를 대체하는 과정에서 이들의 전문성이 필요하기 때문이다. 제작된 고품질의 강의 콘텐츠는 타 대학에 판매도 하고 유튜브로 공개

하겠다고도 밝혔다. 많은 대학의 유사한 강의들은 경쟁력을 잃을 것이다. 판이 바뀌는 미래 교육의 모델을 예측하고 발 빠르게 대비하는 모습이 예사롭지 않다.

열린 공간 열린 사고

뉴욕에 있는 '미국 요리학교 The Culinary Institute of America' 캠퍼스 안에는 레스토랑이 몇 곳 운영되고 있다. 요리 전공 학생들의 실습을 위한 목적이지만, 일반인들에게도 개방된다. 호텔경영 전공이 유명한 코넬대학교도 호텔과 레스토랑을 운영한다. 총지배인은 교수들이 돌아가며 맡는다. 비싸지 않은 가격에 다양하고 창의적인 음식을 맛볼 수 있어서 인기가 높다. 학생들의 실력 차에 따라 음식 수준이 달라지지만, 그건 그날의 운에 맡기면 된다.

　　로드아일랜드 디자인 스쿨은 대학이 위치한 프로비던스 Providence 시내에 오랜 기간 리스디 작품 RISD Works 이란 상점을 운영했다. 산업디자인·가구·일러스트 등의 분야에서 활약하는 교수들과 동문들의 작품을 판매하는 곳이다. 디자인 명문 대학답게 아름답고 재치 넘치면서 다른 곳에서 찾기 어려운 특별한 아이디어들을 얻을 수 있는 곳으로 인기가 많았다. 현재는 '리스디스토어'와 '리스디메이드'라는 이름의 온라인 상점으로 운영 중이다.

　　지협 地峽, Isthmus 의 지형으로 알려진 매디슨 Madison 에 위

스콘신 주립대학이 있다. 호수를 면한 캠퍼스에는 학생, 교직원은 물론 지역민이 애용하는 맥주 레스토랑 데어 라트스켈러 Der Rathskeller가 있다. 캠퍼스가 비교적 조용한 여름 방학이면 노천까지 개방된다. 매일 마을 주민이 모여 시원한 맥주를 마시며 파티를 연다. 대학이 지역 사회와 어울리는 이상적인 풍경이다. 맥주로 유명한 위스콘신 주의 정체성을 보여 주듯 대학에는 맥주 연구소가 있고 발효과학 전공 프로그램도 있다.

많은 대학이 부분적으로 상업 시설을 운영한다. 이러한 사업들은 지역 사회와의 소통이라는 의미를 지니며 실질적인 수입도 가져다준다. 대학은 나라 전체에서 가장 혁신적이고 창의적인 곳 중 하나다. 우유나 기념품 등 기존 제품의 판매를 넘어 대학마다 특성을 잘 반영한 사업을 생각해 볼 필요가 있다. 학생들의 관심이 스타트업에 쏠린 요즘 대학가에서 대학이 여러 벤처의 모델을 세시해 보는 것도 나쁘지 않다.

미국의 멋쟁이들은 은퇴 후 대학가를 찾는다. 영원히 배울 수 있고, 끊임없이 배우니 늙지 않는다고 생각하기 때문이다. 실제로 대학에는 언제나 주옥같은 강좌와 공연이 있고, 수준 높은 지성이 살아 숨 쉰다. 샌프란시스코가 많은 이에게 선호되는 데는 보헤미안 문화도 한몫하겠지만, 버클리와 스탠포드라는 두 명문 대학이 있기 때문이다. 대학은 젊음과 지성, 배움의 장으로 항상 부러움의 대상이 된다. 그러나 우리나라에서는 은퇴하면 대학가로 이사 가겠다는 이야기를 들어본 일이 없다.

변화는 존중에서 시작한다

주변 사람들은 나에게 한국 대학과 미국 대학의 차이점을 자주 묻는다. 그중 하나는 교수의 경쟁력이다. 교수는 교육의 공급자로서 대학의 질과 미래를 만드는 주체다. 시설을 계획하는 것도, 행정 조직을 꾸리는 것도, 학생을 키워내는 것도 교수다. 그리고 대학을 명문으로 키우고 유지하는 것도 교수다. 그래서 수백 년이 넘는 전통을 자랑하는 미국의 대학들이 가장 중점을 두는 것이 바로 좋은 교수의 확보다. 미국 대학은 교수의 활동과 발전, 그리고 정년 보장을 위해 물심양면으로 지원을 아끼지 않는다. 단과 대학마다 연구 활동을 지원하는 부학장이 별도로 있고, 원로교수가 신임교수에게 조언해 주는 멘토 프로그램도 있다. 대학이 교수를 철저하게 평가하면서 강의와 연구에 집중할 수 있게 돕는 것이다.

대학 행정 조직은 많은 것을 할 수 있다. 연구 환경 조성을 위해 시설을 개선하고, 교과 과정을 개발하고, 뛰어난 학생을 선발하기 위해 장학금을 유치하고, 각종 사회봉사 프로그램을 만들고, 이를 가능하게 하는 기금을 마련한다. 하지만 정말 어려운 게 한 가지 있다. 바로 교수의 자질이다. 교수 한 명을 잘못 선발하면 최소 몇 년, 혹은 수십 년 그 여파에 시달린다. 그런 예는 비일비재하다. 그리고 한 명의 교수가 망쳐놓은 교육의 질과 프로그램을 되돌리는 데는 오랜 시간이 걸린다.

전 세계 대학이 모두 운영난에 골머리를 앓는데 유독 미국 대학만 장사가 되는 편이다. 흑자 규모로만 보면 교육 관련

산업이 농업보다도 큰 나라가 미국이다. 유학생과 교환학생, 교환교수들이 전 세계로부터 끊임없이 밀려오고 기부금도 꾸준히 적립된다. 그 이유는 운영의 투명성과 잘 짜여진 체계, 그리고 교수들이 지닌 경쟁력 때문이다. 교수의 경쟁력 없이 대학의 미래는 없다. 한 명의 훌륭한 교수를 채용하고, 지원하고, 확보하는 일은 대학 교육의 시작이고 모든 것이다. 교육의 질은 결코 교육 공급자의 질을 추월할 수 없다.

대학은 유기적인 시스템으로 운영된다. 그리고 그 기능의 향상을 위해 보이지 않는 장치들이 필요하다. 그중 하나는 단과 대학, 학과마다 있는 자문이사회 Advisory Board다. 우리나라 대학에서는 다소 생소하지만, 미국에서는 보편적인 기구다. 보통 졸업생들과 다방면의 전문가들로 구성된다. 기업인·할리우드 배우·변호사·방송인·작가·정치인·예술가 등 직업도 다양하다. 자문이사회의 기능은 대학 또는 학과에 대한 자문이다. 각자 일하는 현장에서 경험하는 최신 트렌드를 학장·학과장·교수들에게 전달하는 것이다. 이사들은 피드백을 주고, 학교는 이를 교육 정책에 적용한다. 이런 과정을 통해 사회의 요구나 이슈에 대한 인식이 학교에 심어진다. 학교 또한 이사들에게 미래 계획과 교육 전략·진행 중인 프로젝트·인사 문제·예산 편성과 관리·신입생과 졸업생 현황 등에 대해 보고한다. 자연스레 졸업생들을 위한 취업 정보의 장이 열리고 네트워크가 마련된다.

교수들은 요즘 시대에 적합한 지식을 학생들에게 전달하려고 노력한다. 전공 분야에서 활동하는 졸업생을 불러 특강

도 마련한다. 그렇다 한들 교수의 현실 감각은 현장에서 실시간으로 이슈를 다루고 처리하는 사람들보다는 떨어지기 마련이다. 간혹 '선생의 앎'과 '학생의 삶'에 괴리가 생기는 일이 벌어진다. 그래서 세상 변화에 예민한 외부 전문가의 조언은 큰 도움이 된다. 수년, 수십 년 지속적으로 사회와 현장의 목소리를 귀담아듣고 실무에 반영하는 대학이 경쟁력을 갖추는 건 당연하다. 앞선 대학들은 새로운 패러다임으로 미래 교육의 혁명을 준비하고 있다. 현장에 대한 존중은 대학을 더욱 빛나게 한다.

마이애미대학교 인테리어디자인학과 프레젠테이션.

디자인학과 프레젠테이션에서는 학생들에게 탄탄한 내용뿐만 아니라 창의적인 발표 방식까지 요구한다.

마이애미대학교 자문이사회.

보통 졸업생들과 다방면의 전문가들로 구성된다. 각자 일하는 현장에서 경험하는 트렌드를 대학 또는 학과에 전달하는 역할을 한다.

뉴욕 FIT 디자인 수업.

루이비통 디자인 디렉터 테레사 로스Teresa Ross의
특강. 실시간 대면 강의는 생생한 전달력을 지닌다.

**하버드대학교 엘 거드먼Elle Gerdeman 교수의
디자인 프로젝트 프레젠테이션.**

강단은 교수가 살아 있는 연기를 펼치는 무대다.
눈빛과 웃음, 동작 하나하나에 교감하는 곳이 바로
강의실이다.

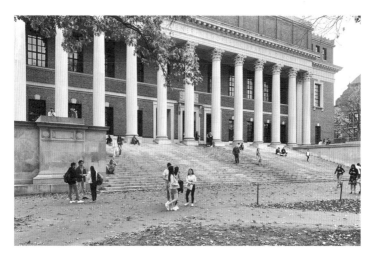

하버드대학교 도서관.

고즈넉해 보이는 건물 안에서는 미래를 이끄는 창의적인 아이디어들이 샘솟고 있다. 열린 사고로 시대 변화에 발빠르게 대처하는 곳이 바로 이곳, 하버드대학교다.

하버드대학교 철학과 건물.

미국의 멋쟁이들은 은퇴 후 대학가로 이사를 한다. 배울 수 있고, 배우면 늙지 않는다고 생각하기 때문이다. 대학에는 언제나 훌륭한 강좌와 공연이 있고, 수준 높은 지성이 살아 숨 쉰다.

뉴욕 맨해튼 미국 요리학교The Culinary Institute of
America **캠퍼스 내 레스토랑.**

요리 전공 학생들의 실습이 주목적인 곳이지만,
일반인들에게도 개방된다. 학생들은 이곳에서 실전
경험을 쌓는다.

**위스콘신 주립대학 매디슨Madison 캠퍼스의
푸드 트럭.**

대학이 운영하는 상업 시설은 지역 사회와의 소통
수단이 된다. 학생과 교직원은 물론 주민들도
애용한다.

**매디슨 캠퍼스 내 맥주 레스토랑
데어 라트스켈러**Der Rathskeller.

야외 활동하기 좋은 날에는 지역 주민들이
삼삼오오 모여든다. 그야말로 모두에게 열린
공간이다.

매디슨 캠퍼스의 광장에서.

멘도타 호수Lake Mendota 를 면한 캠퍼스는 여름
방학이면 노천까지 개방된다. 매일같이 마을
주민들이 모여 맥주 파티를 연다.

발레에서 심장이 떨리는 것을 표현하는 발끝 동작과
연극에서 배우가 정지한 장면의 의미와 디테일을 정확하게 이해하는
관객들의 눈빛. 그걸 느꼈을 때 공연자는 감동한다.
공연은 관객이 완성한다.

공연과 도시 :
공연 예절의 기본은 타인에 대한 존중이다

삶을 감각과 사유로 접하는 순간

예전부터 사람들은 필요에 따라 이동을 했고, 도시로 향하는 길목에는 여행자를 위한 숙박 시설이 생겼다. 지금도 퍼블릭 하우스 Public House 라는 이름으로 남아 있는 영국의 전통 숙박 시설은 1층에 간단한 식당, 2층에 객실을 갖추고 있다. 'ㅁ'자 형태가 일반적인데, 밤이 되면 투숙객 안전을 위해 정문에 자물쇠를 걸었다. 그러면 자연스레 마당은 무대가, 둘러싼 객실은 객석이 됐다. 투숙객들은 기나긴 밤을 흥겹게 해 줄 뭔가를 원했고, 누군가가 데리고 온 곰과 황소를 싸움붙였다. 재주가 있는 사람들은 장기자랑을 했고 로빈 후드처럼 칼싸움도 하며 무료함을 달랬다. 이런 공간 배치는 후에 극장 설계에 많은 영향을 끼쳤다. 기네스 펠트로가 주연한 영화 〈셰익스피어 인 러브〉에도 이와 같은 형태의 극장이 배경으로 등장한다.

　　1599년 처음 지어진 런던의 글로브 극장 Globe Theatre 도 이런 모습을 갖추고 있었다. 1613년 공연 도중 화재로 소실돼 재건됐으나, 1642년 청교도혁명 때 다른 극장들과 함께 파괴됐다. 1997년 과거 모습을 복원해 3층 높이의 노천극장으로 바뀌어, 오늘날 셰익스피어 전용 극장으로 이용되고 있다.

　　이 극장의 무대는 나무와 진흙으로 만들어졌으며, 여전히

노천이다. 그래서 배우들은 관객이 다소 멀거나 높은 곳에서도 잘 들을 수 있도록 크게 이야기하고 움직임도 과장한다. 무대가 실내로 옮겨진 후에도 이런 방식은 연극의 전형적인 연출 방식으로 이어지고 있다.

연극 또는 극장을 의미하는 시어터 theatre는 '보는 장소'라는 뜻이다. 세상을 보는 것, 즉 삶을 엿보는 것이다. 대영제국 시절 영국인들은 "셰익스피어를 인도와 바꾸지 않겠다."고 했다고 한다. 인도를 방문해서 그 역사와 문화를 알게 되면 이 문장이 얼마나 오만한 것인지 느끼게 된다. 하지만 셰익스피어를 공부해 보면 이 문장의 진의를 이해할 수 있다. 여전히 의문이라면 이렇게 생각하면 쉽다. 내가 사랑하는 사람, 나의 가족을 인도와 바꾸겠는가? 살면서 나의 배우자가 가장 애처롭고 고마웠던 순간, 부모에게 가장 미안했던 때를 떠올려보자. 셰익스피어는 그 순간을 이야기하고 돌아보게 한다. 셰익스피어는 작가가 아니라 우리의 삶인 것이다.

공연은 현시점에서의 경험이다. 인생과 같다. 그래서 반복될 수 없고, 복구될 수 없다. 같은 공연이라도 내일 보면 또 다르다. 똑같아 보이는 일상이라도 매일 조금씩 다른 것과 마찬가지다. 이 일회성이 정형성·반복성·영구성을 지니는 시각예술과의 차이다. 온라인에서 즐길 수 있는 많은 것과 다르게, 공연은 물리적 공간에서 호흡하며 느껴야 한다. 이런 경험은 많은 사람이 소중하게 여기는 가치다. 제아무리 디지털 세상이라 한들 무대를 통해 공연자와 관객이 만나는 행위는 올드 패션이 아니다. 우리의 삶과 세상을 감각과 사유로 접할 수 있

는 순간이기에 그렇다.

이런 경험을 제공하는 공연자들을 생각해 보자. 불확실한 요소를 하나의 작품으로 엮는 작업은 쉽지 않다. 늘 창조적인 발상이 요구된다. 특수효과나 컴퓨터 그래픽으로 만들 수도 없다. 오직 리허설로만 가능하다. 공연자는 관객의 감동을 위해 연습하고 또 연습한다. 그리고 연기나 춤, 음악을 통해 자신을 드러낸다. 발레의 탄탄하면서도 우아한 움직임, 음악의 정교한 분절이 선사하는 리듬감, 관객을 울릴 수 있는 한마디의 연극 대사는 평생 남는 감동을 준다. 이는 문화적, 미학적, 철학적 경험이자 값진 깨달음이다.

빠져들 수 있는 책을 읽는 시간, 자연을 가까이하는 시간, 그리고 좋은 공연을 보는 시간보다 가치 있는 시간은 많지 않다. 공연은 재미있고, 흥분되고, 즐거움을 주는 대상 그 이상이다. 우리를 생각하게 하고 마음을 어딘가로 데려다 준다. 그곳은 지금 사는 곳이 아니라 내가 가고 싶은 곳, 머물고 싶은 곳이다. 거기엔 꿈이 있고 생각이 있다. 그게 없다면 그건 그저 엔터테인먼트다. 그것이 공연과 엔터테인먼트의 차이다.

멋진 도시는 공연과 함께한다

독서란 다분히 개인적인 경험이다. 책과 함께하는 시간과 거기서 얻는 지식은 온전히 혼자서 누린다. 하지만 공연은 그렇지 않다. 공연자와 관객이 같은 시간과 공간에서 교감하기에

상호적이다. 그리고 그 과정을 통해 작품의 실체가 완성된다. 이는 연극·오페라·발레·음악 등 모든 공연예술 장르에 해당한다. 연극의 독백 장면, 판소리의 창, 오페라의 아리아나 발레의 파드되 pas de deux, 두 사람이 추는 춤에 순간 몰입했던 경험을 떠올려보면 이해가 쉬울 것이다. 관객은 공연자의 연기는 물론, 감독의 연출과 심지어 다른 관객에도 반응한다. 공연자가 무대에 서면 관객 한 명 한 명의 움직임이 모두 보인다. 발레에서 심장이 떨리는 것을 표현하는 발끝 동작과 연극에서 배우가 정지한 장면의 의미와 디테일을 정확하게 이해하는 관객들의 눈빛은 공연자 입장에서는 정말 고맙고 큰 격려가 된다. 런던 웨스트엔드나 뉴욕 브로드웨이, 이탈리아의 오페라가 유명한 것은 그 작품이나 극장뿐 아니라 성숙한 관객의 수준도 크게 기여한다. 공연은 관객이 완성한다.

282

공연을 감상할 때는 나름의 에티켓이 필요하다. 공연에는 되감기가 없다. 일찍 도착해 공연에 관한 정보를 미리 살펴보는 것도 필요하다. 당연한 이야기지만, 작품에 대한 사전지식은 관람의 즐거움을 배가한다. 10년 전, 핸드폰 알람 때문에 뉴욕 필하모닉의 연주가 역사상 처음으로 중단된 일화가 있다. 간혹 공연 중에 메시지를 보느라 핸드폰을 켜는 관객도 있다. 객석의 환한 불빛은 다른 관객과 공연자의 집중력을 흐트러트린다. 잡담 등의 사소한 행동도 마찬가지다. 교향곡이나 협주곡 연주에서 악장 중간에 박수치는 건 지금은 많이 나아졌다. 하지만 그보다 더 주의해야 할 것은 연주가 끝나기 전, 마지막 음이 이어지고 있는데 박수를 치는 것이다. 그건 곡의

피날레와 여운을 갑자기 끊어버리는 행동이다. 음악에 대한 무시이자, 연주자에 대한 결례고, 타인의 감상까지 망치는 일이다. 끝날 때까지 조금 더 기다렸다가 충분히 감상한 뒤에 박수를, 오래, 진심으로 쳐주면 좋다. 이는 다른 사람의 권리를 존중하는 태도이기도 하다.

우리나라에서는 중상류층 기준으로 아파트 평수·자동차 브랜드·연봉 등을 이야기한다. 유럽에서 그 기준은 공연과 문학·악기와 정원에 관한 지식과 그것을 즐길 줄 아는 생활방식이다. 이제 공연은 특정 계층의 전유물이 아니다. 요즘은 많은 사람이 시간을 할애해 공연을 보려 한다. 공연은 정서적 가치뿐 아니라 사회적, 경제적 가치도 크다. 뉴욕의 브로드웨이 극장들은 대부분 오래됐고, 좌석은 비행기 이코노미석보다도 불편하다. 상대적으로 우리나라의 극장은 시설이 좋다. 공연 관람 문화도 괜찮은 편이다. 전 세계를 무대로 활약하는 실력 있는 공연자들이 즐비하고, 관객 예절도 나쁘지 않다. 많은 사람이 뉴욕을 찾는 첫 번째 이유로 공연 관람을 꼽듯이, 전 세계의 연주자와 공연자들이 우리 무대에 서고 싶은 이유를 여기서 만들 수 있다. 공연에 대한 존경이 있는 도시는 멋진 도시다.

뉴욕 택시 운전사들은 이야기한다. 하루 통계로 보았을 때 최고의 손님은 밤 11시 전후 공연 관람을 마치고 탑승한다고. 어느 시간대 승객보다 기분이 좋기 때문이다. 멋진 연기, 아름다운 춤, 좋은 음악에 감동을 받고 흐뭇한 마음으로 귀가하게 만드는 힘. 공연은 그런 것이다. 쇼는 계속되어야 한다.

런던 글로브 극장Globe Theatre
셰익스피어의 〈헛소동Much Ado About Nothing〉
공연 장면.

나무와 진흙으로 만든 이 무대는 노천에 있다.
그래서 배우들은 관객이 다소 멀거나 높은
곳에서도 잘 듣고 볼 수 있도록 크게 이야기하고
움직임을 과장한다.

독일 트리어Trier**의 원형극장.**

연극 또는 극장을 의미하는 시어터는 '보는
장소'라는 뜻이다. 세상을 보는 것, 우리의 인생을
보는 것이다.

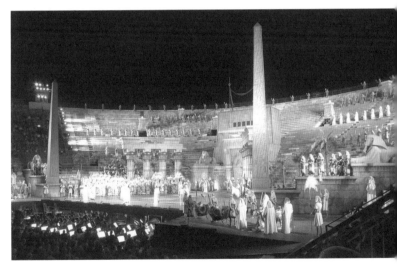

이탈리아 베로나Verona**의 원형극장.**

오페라 〈아이다Aida〉 공연 장면이다. 공연이
펼쳐지는 순간, 우리는 생각에 잠긴다. 내가
가고 싶은 곳, 내가 머물고 싶은 곳으로 여정을
시작한다.

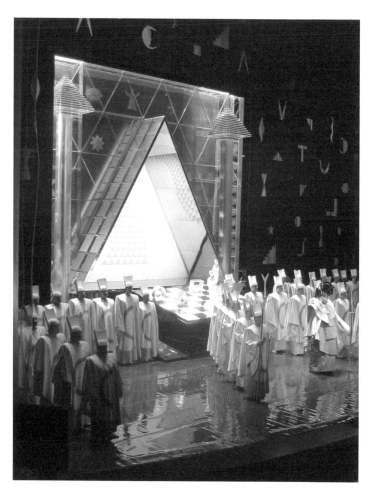

286

**뉴욕 메트로폴리탄 오페라하우스에서 열린
〈마적Die Zauberflöte〉 공연 장면.**

줄리 테이머Julie Taymor가 디자인한 무대다.
공연은 즐거움을 주는 대상, 그 이상이다.

마이애미대학교에서 열린 연극 〈사랑을 찾아서〉. 김광림 연출가의 작품이다. 공연자와 관객이 같은
시간과 공간에서 교감한다.

아메리칸 발레 시어터American Ballet Theatre
수석무용수 서희의 리허설 모습.

공연자는 관객의 특별한 시간과 감동을 위해
연습하고 또 연습한다.

아메리칸 발레 시어터
〈잠자는 숲속의 미녀Sleeping Beauty〉의
무대인사.

발레의 동작은 먼발치서 보면 우아하고 아름답다.
하지만 숨을 가파르게 내쉬면서도 미소를 잃지
않는 발레리나를 가까이서 보면 의상이 온통
땀으로 젖어있다.

캐나다 몬트리올에서 열린 태양의 서커스 〈에코Echo〉 공연 클라이막스.

공연은 현시점에서의 경험이므로 반복될 수 없고, 복구될 수 없다. 같은 공연이라도 내일 보면 또 다르다.

에티켓에 관한 섬세한 시각

엘 거드먼

하버드대학교 교수, 건축가

Elle Gerdeman
Professor
Department of Architecture
Graduate School of Design
Harvard University

이 책은 공간과 디자인의 중요성에 관해 이야기한다. 즉 공간이 건축된 이유와 만든 사람의 장인정신, 그리고 그런 가치를 수용하는 문화적 배경에 관한 내용을 담고 있다. 그래서 영화를 보면서 재미를 더 느끼거나, 비엔나 어느 카페의 커피와 디저트 맛에 감동하는 이유가 공간에 깊게 깔린 문화 덕분이라는 것을 일러 준다. 나는 이런 공간의 완성에는 만드는 사람들뿐 아니라 그 공간을 둘러싼 문화적 환경이 큰 영향을 미친다고 믿는다. 즉 사람이 디자인을, 디자인이 사람에게 제공하는 대화를 이끄는 것은 바로 문화라는 것이다. 이는 결국, 제작자와 사용자의 심오한 관계를 만드는 디자인에 대한 접근 방식, 즉 에티켓에 관한 해석으로 이어진다.

에티켓은 보통 사람과 사람 또는 사람과 사회의 관계 속에서 전형적으로 이해되는, 보이지 않는 규범을 말한다. 에티켓은 한편으로는 사람들 간의 관계뿐 아니라 공동체와의 조화, 문화적 공감, 나아가서는 미적 감상의 영역까지 확장된다. 에티켓은 지역과 시대에 따라 그 개념이 달라지기에 그에 관

한 통찰만으로도 문화적 다양성을 배울 수 있다. 그래서 우리가 이해하려는 범주를 사람과 사람에서 사람과 디자인의 관계로 확장시킨다면 전혀 다른 시각을 느낄 수 있을 것이다.

『공간력 수업』은 공간을 대하는 에티켓에 관해 이야기한다. 여기에는 옛 기억에 대한 향수, 상황에 대한 예리한 통찰, 그리고 교육적이고 교양적인 제안까지 담겨있다. 에티켓과 디자인은 형제와 같다. 에티켓이 사회적 소통의 도구라면 디자인은 공간과의 소통을 위한, 복잡한 대화를 안무按舞하기 위한 도구다. 그 초점에 따라 차이가 날 뿐이다. 디자이너의 작품성에 주안점을 둔 게 디자인이고, 사용자의 소중한 경험에 둔 게 에티켓이다.

지난 몇십 년간 사용자 중심의 관점이 작품성의 관념을 서서히 밀어내고 있다. 공간이 어떻게 기능하는가보다 공간이 어떻게 사람들과 교류하는가에 대한 관심이 커진 게 바로 그 예다. 디자인에 관한 어떤 규범은 희석되고, 어떤 규범은 더욱 확장되면서 주변 요소에 대한 포용력을 지니게 된 것이다.

공간은 역사적 맥락과 문화의 힘에 따라 한 차원 다르게 다가온다. 디자이너의 의도보다 훨씬 오래 미래 세대에게 생각의 깊이를 더해주고 연륜을 심어주며 긴 여운을 남긴다. 그래서 공간을 새롭게 경험한다는 건, 만든 사람과의 긴밀한 소통일 뿐 아니라, 이 공간에 켜를 새긴 이들과 시간을 넘나드는 교류이기노 하다.

이 책은 문화적 전통에서 비롯된 지금의 장소들, 그리고 그 장소들에 관한 경험들을 구체적이면서 흥미롭게 풀어냈다. 그래서 디자인이 모양이나 색채 또는 질감만을 말하는 게 아니라 한 세대의 문화와 그 의미, 영향력으로 초대하는 포털이라는 것을 깨닫게 해 준다.

저자는 오랜 시간 세계 여러 지역의 문화·예술·공간이 지닌 뉘앙스를 연구해 왔다. 그리고 '디자인 스튜디오'와 '디자인 역사' 강의를 통해 공간이 지닌 문화와 그 힘을 가르쳐왔다. 수업 때 쓰는 모든 자료는 그가 전 세계를 다니면서 경험하고 생각하고 기록한 것들이다. 이렇게 방대한 디자인 예제들을

매끈하게 주제로 엮어 전달하는 특유의 수업 방식 덕분에 그의 수업은 언제나 인기를 끈다.

그의 강의처럼 이 책은 수많은 여행을 통해 기획된, 공간의 숨은 본질과 의미를 발견하기 위한 탐구의 과정이다. 그래서 공간의 힘과 문화, 상상력에 관한 섬세한 시각을 우리에게 일깨워준다.

문명인의 책

하워드 블래닝
마이애미대학교 명예교수, 극작가

Dr. Howard Blanning
Professor Emeritus
Department of Theatre
Miami University

14세기 탐험가 이븐 바투타는 『도시의 경이로움과 여행의 보석 같은 경험에 곰곰 빠져든 사람들을 위한 선물 A Gift to Those Who Contemplate the Wonders of Cities and the Marvels of Traveling』에서 "여행은 우리 말문을 막히게 한다. 그리곤 우리를 이야기꾼으로 만든다."는 문장을 남겼다.

294

『공산력 수업』은 오랜 연구와 여행에서 축적된 결과물로, 고서들과의 연결고리가 깊다. 역사책은 종교 같은 거대한 내용을 기록하기도 하지만, 실은 일상 속 작아 보이는 사건들의 상호작용으로 가득 차 있다. 『공간력 수업』이 바로 그러한 책이다.

또 이 책은 '낯선 마을을 방문하면 어떻게, 그곳을 떠날 때는 어떻게'와 같은 내용들, 즉 어떻게 그 공간과 환경을 감상하고, 또 그곳에서 어떻게 타인을 존중해야 하는지에 대한 가이드북이다. 에밀리 포스트 Emily Post가 1922년에 쓴 『에티켓』에서 언급한 대로 "동굴에 혼자 살지 않는다면, 모든 사람은 어떤 형태든 사회의 일원이다."라는 문구가 떠오른다.

저자의 글은 수많은 경이로운 장소를 끝없이 탐험한 이븐 바투타, 그리고 상황과 장소에 맞는 태도를 강조한 에밀리 포스트의 저서를 동시에 읽는 느낌을 준다. 저자는 본인의 경험과 통찰을 공유해서 독자들로 하여금 이 책에 언급된 마을과 골목길, 숨겨진 술집이나 앤티크 상점을 방문하고 싶게 만든다. 각 장은 제각기 다른 주제를 다루지만, 모든 장이 공통적으로 태도와 에티켓에 관한 은유를 담고 있다.

나는 저자와 함께 시칠리아의 오페라하우스부터 스페인의 미쉐린 스타 레스토랑, '루트66'의 작은 시골 카페까지 두루 여행했다. 그리고 지금 이 책을 통해 함께 찾은 곳을 기쁜 마음으로 다시 둘러보고 있다. 페이지를 넘길수록 다니엘 오브 베클리스Daniel of Beccles의 시집 『문명인의 책 Book of Civilized Man』에 담긴 문장이 떠오른다.

> "검박한 장소들이 소중한 가치를 간직하고,
> 오래된 그릇이 맛있는 요리를 담고 있다."

공간력 수업

이날로그 문화에 관한 섬세한 시각

1판 1쇄 발행 | 2023년 5월 20일
1판 3쇄 발행 | 2025년 1월 30일

지은이 박진배

펴낸이 송영만
펴낸곳 효형출판
출판등록 1994년 9월 16일 제406-2003-031호
주소 10881 경기도 파주시 회동길 125-11(파주출판도시)
전자우편 editor@hyohyung.co.kr
홈페이지 www.hyohyung.co.kr
전화 031 955 7600

ⓒ 박진배, 2023
ISBN 978-89-5872-213-7 03600

값 18,000원